劉鳳學

LIU FENG SHUEH COMPLETE WORKS

舞蹈全集

《第二卷》

唐宮廷讌樂舞研究（二）

通古今之變 · 春鶯囀 · 蘇合香

國家圖書館出版品預行編目(CIP)資料

劉鳳學舞蹈全集. 第二卷, 唐宮廷讌樂舞研究. 二：通古今之變.
春鶯囀.蘇合香 = Liu Feng Shueh complete works / 劉鳳學著. --
初版. -- 新北市：財團法人新古典表演藝術基金會, 2022.08
　面；　公分
　ISBN 978-957-28896-6-4 (精裝)

　1.CST: 宮廷樂舞 2.CST: 唐代

914　　　　　　　　　　　　　　　　　　　111013530

劉鳳學舞蹈全集

第二卷·唐宮廷讌樂舞研究（二）

通古今之變·春鶯囀·蘇合香

著者　　　劉鳳學
發行人　　陳勝美　張惠純
編輯小組　林惟華　林維芬　張桂菱　郭書吟
舞譜排版　楊勝雄　李玫玲·綠手指文化事業有限公司
出版者　　財團法人新古典表演藝術基金會
　　　　　地　　址：251401 新北市淡水區中正東路二段29號15樓
　　　　　電　　話：+886-2-28091753　傳真：+886-2-28096634
　　　　　電子信箱：neo@neo.org.tw
　　　　　網　　址：http://www.neo.org.tw

編印執行　文訊雜誌社
總編輯　　封德屏
執行編輯　杜秀卿
　　　　　地　　址：100012 臺北市中正區中山南路11號B2
　　　　　電　　話：+886-2-23433142　傳真：+886-2-23946103
　　　　　電子信箱：wenhsunmag@gmail.com
　　　　　網　　址：http://www.wenhsun.com.tw
　　　　　郵政劃撥：12106756 文訊雜誌社
美術設計　翁翁·不倒翁視覺創意
印刷　　　松霖彩色印刷有限公司
總經銷　　聯合發行股份有限公司

出版日期　2022年8月初版
定價　　　新臺幣1500元
ISBN　　　978-957-28896-6-4

贊助單位　

通古今之變——與劉鳳學共時鐫刻的舞臺生命
郭書吟

　　大疫年間，小組持續《劉鳳學舞蹈全集》第二卷的進程，自2021年秋日迄今，習慣用疫情指揮中心級數、小黃卡、各類規範數日子看世界。也因疫情，第40屆（2021）「行政院文化獎」兩位得主：劉鳳學和說唱藝術家楊秀卿的頒獎典禮，從5月延至9月16日——當日出門前隨手點開網頁，Google Doodle製作羅曼菲動畫，紀念她66歲冥誕。羅曼菲也曾在劉鳳學門下習舞，同日其師再獲國家級殊榮，心想哪來這麼奇異的巧合。

　　疫情限縮實體移動，世界不斷在虛實界線尋找突破口：元宇宙、NFT、Web 3.0、Phygital新登最時髦用詞，線上訪談、網上直播成為2020年後採訪的新選擇，好幾個月也減少與高齡傳主的見面次數，改用通話視訊取代。當世界混沌而曖昧不明，能在此處一隅角，梳理傳主的舞徑脈絡，倒是另一種腦內的長河旅行。

向歷史上游的追溯與沉潛

　　第二卷題名「通古今之變・春鶯囀・蘇合香」，是沿用劉鳳學多年前訂下之卷名，搜羅論文、《春鶯囀》、《蘇合香》舞譜樂譜、影像外，更「首次釋出」服裝／頭飾設計翁孟晴和11位舞者訪談，呈現更多重建的過程和細部。

　　本卷所收錄傳主文章，分別是民國55年《體育期刊》〈中國樂舞在日本〉，1999年、2014年受邀於廣東和北京舞蹈學院學報發表的兩篇論文。另一篇由韓國呈才研究會藝術監督金英淑執筆〈韓國唐樂呈才概觀〉，則是2015年受邀舞蹈文化人類學研討會之

發表，提供讀者唐樂舞在中國、日本、韓國概覽和對照。

劉鳳學於1966年在日本宮內廳追隨辻壽男（Tsuji Toshio，1908～1988）研究學習唐朝傳至日本之讌樂舞[1]，〈中國樂舞在日本〉是從日本歸國的首篇發表文章，自此開啟重建源頭，隔年（1967）發表《春鶯囀》〈遊聲〉、〈序〉[2]。讀到這裡，你可能會疑惑，唐樂舞相關文章自1966年至1999年相隔30多年，發生什麼事導致空窗期的產生？

不是空窗期，是「沉潛期」，根據《全集》第一卷劉鳳學自述和未公開訪談影像，她提及「雖然被學術界高度肯定，但是，自我檢討的結論：文化是不能直接移植的，原本屬於我們的唐讌樂舞，在日本的發展已超過一千三百年，經不同的文化禮俗洗禮，舞蹈動作的『質』變，是不能忽視的。」沉潛再沉潛；深究再深究，20年後，終於又回歸於初衷，陸續完成了唐大曲《皇帝破陣樂》、大曲《春鶯囀》、大曲《蘇合香》[3]……

在此期間，她先後完成《倫理舞蹈「人舞」研究》、德國福克旺藝術學院進修拉邦理論、博士論文、著手實驗拉邦舞譜書寫重建和編創的舞蹈等，都是為唐樂舞研究逐步奠基鋪石。「沉潛期」之後，2001年12月於臺北市中山堂演出《春鶯囀》〈颯踏〉、〈入破〉，2002年《蘇合香》和2003年《團亂旋》則移地國家戲劇院[4]。

首次釋出服裝／頭飾設計和舞者訪談

特別想點出「首次釋出」的服裝／頭飾設計者翁孟晴和舞者訪談。對於眾多熟悉傳主個性的人而言，不但是罕見之舉，對舞團和基金會來說，也是難得的認可和決定。

不只是外界，團裡向來視劉鳳學「唐樂舞」為嚴謹、機密且保守性宣傳。用Google搜尋，影像資料也是奇少。團員皆知舞蹈家窮究極致的個性，在排練場是不準拿起任何有攝錄功能的機子。一來她對自己嚴格，跨越亙古時空拼湊殘片，她有強大的責任和使命感，「對於中國古代舞蹈的重建，我一直抱持著非常謹慎的態度：一方面不想，當然也不應該掠奪先人的智慧；一方面也盡量參考文獻與佐證，盡我所能保存其原貌[5]。」若非熬出階段性成果，斷不會發表出來，連帶我等習舞的徒子徒孫都分外珍惜羽毛、恪

守準則，所以其作都沒有遭到數位時代的大量複製，時至今日，我們竟還能挖掘出這麼多的「首發」。不過，此等嚴謹也是一體兩面，可幸是沒有大量複製的廉價感，缺點是較難廣為傳播。

釋出訪談，不是為俗氣地解謎解密，是為這群投注大半生的舞蹈人留下紀錄，提供大眾理解劉鳳學重建過程的切片。唐樂舞是這群舞者「從舞」以來跳最久的舞，聽他們述說一支舞如何長存身上20年的感受性，又大曲重建時，舞團正進行《大漠孤煙直》和《曹丕與甄宓》大型現代舞製作，雖然舞種大異，舞者卻表示唐樂舞細膩的力量，和劉鳳學追求完美「對齊」的呼吸心法，在他們排練現代舞時成為意外助力。

圖片集也是相當精彩，編輯小組和傳主精選兩支大曲歷年演出珍貴影像，還有演出節目單必收、劉鳳學博士論文指導教授Laurence Picken肖像（後來向傳主查證，該肖像是她攝於1980年代英國求學期間）。頁388、389排版，並特意讓《春鶯囀》舞者回看Picken。原先傳主猶豫問到：「你覺得這樣會不會太『個人』？」我回答，是有點意思，知道你們彼此關係的人，看了會會心一笑，「老教授大概也不會想到，我會重建這麼多。」

劇照和老教授時空對語之外，另依傳主指示，放入前述恩師辻壽男的肖像——「老師的老師」首次曝光，你可想像當劉鳳學把珍藏半世紀的恩師老照片交予我手，我多麼使勁用意志力壓抑內心澎湃。

同首發訪談一般，編輯小組用重新梳理和記錄心態，邀請80後攝影師洪佑澄拍攝服裝細部。唐樂舞服裝／頭飾設計向來都掛劉鳳學和翁孟晴兩個人的名字，絕妙在於織就唐朝宮廷服裝的富麗，皆出自臺灣歡鬧的市井——永樂市場布市。洪佑澄工業設計背景出身，在時尚、珠寶、人像拍攝都有涉獵，和翁孟晴在布堆裡「萬中選一」同樣是個細節控，在業界以自製道具著稱，找上他，心想他的觀景窗定會與唐樂舞有一番跨越世代的對話——果真，大白幕無所遁形的光影下，在場者（以及正在翻讀此書的你）細賞如何在極為闕如的參考資料下，憑藉古俑、畫像、詩詞，織造精緻化一件能跳舞、又能呈現唐朝美學的服裝。

為斯土留下芬芳

2022年6月17日，楊秀卿辭世，享壽89歲。想起頒獎典禮當日，國寶藝術家每一句致詞都是好聽的段子，心想前輩您雖目不能視，聲音卻帶給島嶼無數光亮。「八音才子」黃文擇遺作《素還真》在2022臺北電影節拿下三獎，兄長黃強華代弟弟上臺領受「最佳技術獎」與致詞，最後一句：「文擇，咱江湖再見！」臺下掌聲不斷，想必有眾多聽者給瞬間逼出眼淚。劉鳳學《皇帝破陣樂》當年舞譜審定者Ann Hutchinson Guest於4月以103歲高壽辭世，《紐約時報》刊登一篇雋永專文，緬懷這位舞譜學家。

此書付梓前後，劉鳳學作品103號《布蘭詩歌》繼1992、2006年，第三度啟動舞團、樂團、合唱團北中南巡演，誌慶舞蹈家編創此作的30周年。行至第二卷的途中和未來，經常被問及為何在數位汰洗紙張的年代，還要出版全集？上述先行者便是原因，是他們打磨拋光累年的美學，為斯土留下芬芳。

與傳主工作的日常，總免不了偶會心生嘆息：後進者慢熟，無法體會先行者讓歲月給催老，待我輩成熟日，卻見他們已步向暮年。和舞者訪談過程中，眾人的共感是生而「逢時」，身與腦隨劉鳳學自我探索、通古今之變的歷程，同時在自身舞臺生命鐫刻與眾不同的紀念。終於，後進者如我，能為他們在這塊土地乃至世界的舞蹈篇章留下紀錄。

編輯小組於第一卷已先行預告，全集是書寫、整理和再發現的有機生成，第二卷如是，未來卷也將如是。劉鳳學在第一卷解釋拉邦舞譜的功能性，並言「符號是人類最高的智慧。」舞譜、樂譜是符號，文字也是，希望你能找到你讀得懂的符號，它們互成補述，對識得它們的人投以共鳴。

| 註釋 |

1. 《劉鳳學舞蹈全集》第一卷，新北：財團法人新古典表演藝術基金會，2021，頁21。

2. 參見本卷頁29「唐樂舞重建與演出年表」。

3. 《劉鳳學舞蹈全集》第一卷，新北：財團法人新古典表演藝術基金會，2021，頁23。

4. 本卷參與訪談《春鶯囀》、《蘇合香》全數是2001年後的演出舞者。根據林威玲和林維芬所述，每支唐樂舞原訂皆是6位舞者，採對稱編排，且極少重複，主因是演出時趕裝／妝不及。一支重建的唐大曲，完整演出約是2個多小時，2001年至2003年唐樂舞演出，每年都有一「主打」曲目，例如第二年主打《蘇合香》，第三年主打《團亂旋》，劉鳳學會同時重建其他曲目的2至3個樂章，以此類推，並演出選粹版。

5. 李小華，《劉鳳學訪談》，臺北：時報文化出版公司，1998，頁78。

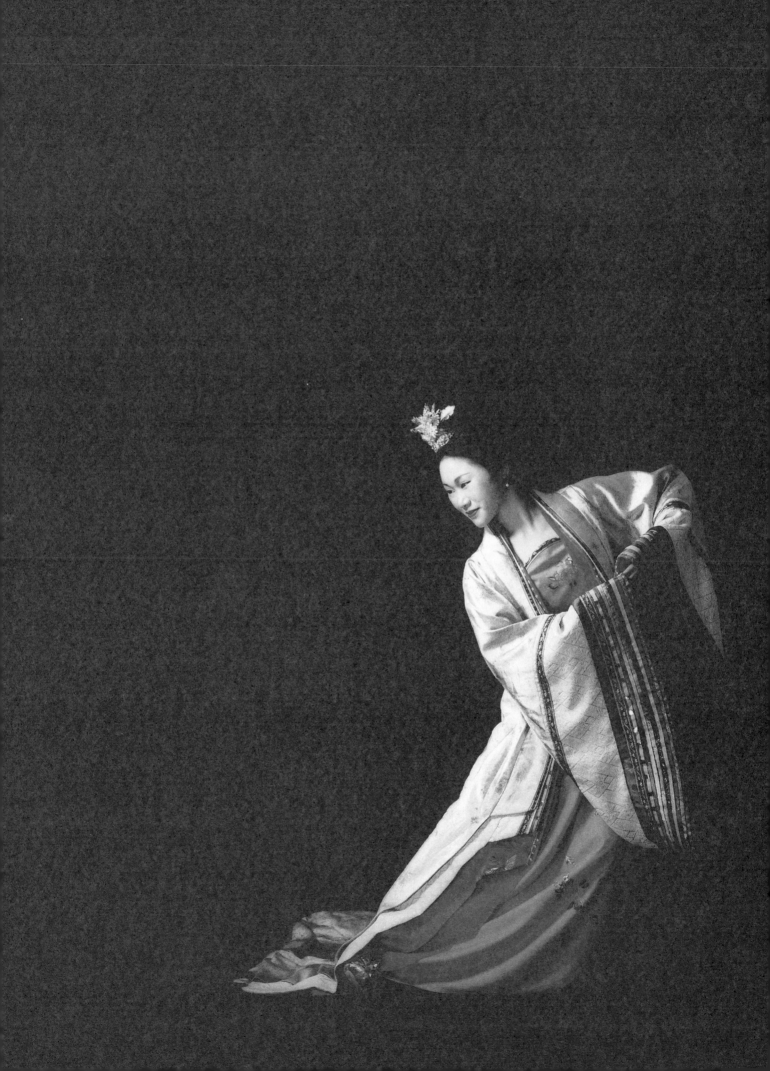

中國樂舞在日本（禮失求諸野）

　　我國樂舞自宋以後漸漸衰落以至失傳。但日本於唐朝時曾派遣使者粟田真人、留學生吉備真備、伶官尾張連浜主來我國研究唐代文化及樂舞。當時曾有二百餘首樂舞傳至日本，其中包括周至唐之間之郊廟樂舞（祭祀舞蹈）、餐宴舞蹈、雜舞等。

　　樂舞傳入日本後，日本朝野非常重視，至今日本皇室仍設有樂部。每當慶典時即效仿唐代之制度舉行樂舞。各地具有歷史性之寺廟亦多保存此風。各大圖書館、博物館所收藏樂舞之資料（文獻、樂器、服飾、舞面、舞具等）亦頗豐富。但樂譜及舞譜係由上、奧、芝、辻、窪五家族分別保存並祕傳。至日本明治七年（西元1874年）始由明治天皇下令將各家族祕傳及京都、南都、天王寺三樂所所藏之樂譜及舞譜加以整理並由國家保存。樂舞在日本不僅成為其國舞，並列為日本國寶之一部分，日本人稱之為「文化財」。

　　日本保存之我國樂舞計有：

壹、壹越調

　　1.春鶯囀（遊聲、序、颯踏、入破、鳥聲、急聲），2.團亂旋，3.賀殿（破、急），4.迦陵頻（破、急），5.承和樂，6.北庭樂，7.蘭陵王，8.胡飲酒（序、破），9.新羅陵王（急），10.回盃樂，11.十天樂，12.菩薩（破），13.酒清司，14.壹團嬌，15.新鳥蘇，16.古鳥蘇，17.退走禿，18.進走禿，19.延喜樂，20.胡蝶樂，21.崑崙八仙（破、

急），22.胡德樂，23.狛桙，24.敷手，25.貴德樂（急），26.納曾利（破、急），27.狛調子，28.皇仁庭（破、急），29.進蘇利古，30.蘇利古，31.埴破，32.綾切，33.長保樂（破、急），34.新靺鞨。（16至34係由中國傳至韓國，再由韓國傳至日本。）

貳、平調

1.皇麞（破、急），2.五常樂（序、破、急），3.萬歲樂，4.甘州，5.三臺塩，6.春楊柳，7.林歌，8.老君子，9.陪臚，10.雞德，11.慶雲樂，12.裏頭樂，13.相府連，14.勇勝（急），15.扶南，16.夜半樂，17.小郎子，18.王昭君，19.越殿樂，20.地久（破、急），21.白濱，22.登殿樂。（20、21、22係由中國傳至韓國，再由韓國傳至日本。）

叁、雙調

1.春庭樂，2.柳花苑，3.回盃樂，4.酒胡子，5.武德樂，6.鳥（破、急），7.迴庭樂。

肆、黃鐘調

1.喜春樂，2.桃李花，3.央宮樂，4.海青樂，5.平蠻樂，6.西王樂（破），7.拾翠樂，8.青海波，9.千秋樂，10.蘇合（急）。

伍、太食調

1.太平樂（道行、破、急），2.打毬樂，3.傾盃樂（急），4.仙遊霞，5.還城樂，6.拔頭，7.長慶子，8.蘇芳菲，9.輪皷褌脫，10.庶人三臺，11.散手破陣樂（序）。

陸、盤涉調

1.蘇合香三帖（破、急），2.萬秋樂（破），3.宗明樂，4.輪臺，5.白柱，6.竹林樂，7.蘇莫者（破），8.採桑老，9.劍氣褌脫。

以上93首中有舞者67首，今擇數首介紹於後：

振鉾

周武王伐紂時在郊外誓師時所舉行的郊廟樂舞（祭祀舞蹈）。第一節祭天神，第二節祭地祇，第三節祭祖先。至今日本凡舉行樂舞時第一個舞一定跳《振鉾》。

舞者手執木，邊跳邊唱。其歌詞：天地長久　政和世理（一節）　王家太平　雅樂成就（二節）　一天雲殊靜　四海波最澄　十雨不破壞　五風不吹枝　天地和合禮（三節）。

按周時有《雲門舞》。《雲門》本係黃帝時之樂舞，周延用之。《振鉾》日語發音極似《雲門》。周時用《雲門舞》表揚帝王德政外，還用於祭祀。今觀其舞姿及莊嚴氣氛，或係《雲門舞》。

註：序、破、急即樂章之意，同時亦表示節拍之快慢。

蘭陵王：壹越調

此舞係表現北齊蘭陵王勇敢作戰之樂舞。舞姿雄壯並戴有舞面。據稗史彙編：「北齊世宗第四子蘭陵王長恭，性膽勇而貌若婦人，自嫌不足以威敵，乃刻木為假面，臨陣著之。」舞面之大面即出於此。（舞面有大面與小面之分）

《蘭陵王》係北齊時武舞之代表作品，作者不詳。

春鶯囀：壹越調

唐時之作品，唐高宗長於聲律，曾聞鶯啼命樂工白明達作《春鶯囀》，內分遊聲、序、颯踏、入破、鳥聲、急聲。

拔頭：太食調

此舞係表現與野獸格鬥及殺死野獸後之高興情態。據傳說某胡人之父被野獸所食，為報父仇，入深山與野獸格鬥，終於殺死野獸勝利而歸。

此舞頗有現代舞之風格，如表現憤怒、哀傷、格鬥、喜悅等動作非常深刻。

《拔頭》可能係唐時經由西域傳入之雜舞，因拔頭之發音係印度語之格鬥。

編按：本文原刊載於《體育研究》季刊第6卷第4期，1966年12月，頁7。

整合拉邦動作譜及拉邦動作分析對中國唐代（618～907）
讌樂《春鶯囀》分析研究

一、前言

　　拉邦動作譜是一種記錄動作的符號，可以記錄身體各部位的動作、動作方向、動作水平及動作進行瞬間與前三項因素有關的時間。此記錄符號與方法是由魯道夫・拉邦（Rudolf Von Laban, 1879～1958）於1928年出版《書寫的舞蹈》（*Schrifttanz*）一書中所提出。其後由其學生Albrecht Knust（1896～1978）及Ann Hutchinson經過多年的研究、實驗並加以補充，始得以應用於記錄舞蹈及其他領域之人體動作、生物行為。目前，此記錄法已被專業人士公認為具高度科學性動作記錄體系，並廣為應用於舞蹈、運動、心理、醫療等領域。

　　與此相對的是拉邦動作分析（Laban Movement Analysis，簡稱L・E／S；L代表Labanation、E代表Effort、S代表Shape）。它也是一種有系統的以符號書寫方式分析動作，用以觀察、透視、描述及分析動作的「質」（Qualitative aspects）。可以認為是觀察、分析動作者如何動？動的質是快？慢？強？弱？如何開始動？如何進行？換句話說就是分析動作的時間、空間、重力與力流。此一系統方法也是由拉邦首創，在他的著作《施力》（*Effort*，1974年出版）一書中曾詳述其理念。

　　半世紀以來，西方舞蹈學者將此系統發展及應用於不同領域，如Irmgard Barfenieff將其發展成為系統化的理論與方法，用之於舞蹈治療。Marion North（拉邦舞蹈學院院長）完成了一部以拉邦分析法《透過動作評估人格》的巨著（1972年出版）。同時科學

家們對動作記譜及分析也發生極大的興趣。

多年來拉邦動作譜及拉邦分析法的書寫方式均獨自發展；拉邦動作譜是自左至右以垂直書寫方式，拉邦分析符號開始發展時是從左至右橫向書寫，其後由拉邦舞蹈學院Valerie Preston-Dunlop將其改革為縱寫。自此，兩者始行交集，都由左方開始書寫，即左側寫拉邦動作譜，右側欄寫分析符號，以便閱讀。

1965年，Irmgard Barfenieff開始在美國推廣拉邦理論，包括空間諧合及施力。1973年，他們在美國Ohio州立大學舉行研討會，開拓出一條——拉邦動作譜、施力、形（Labanotatan Effort／Shape）的舞蹈研究方法。當時參與者有：Irmgard Barfenieff、Vera Blaine、Odette Blum、Carol Boggs、Ruth Currier、Maria Grandy、Pegey Hackney、Allen Miles、Lucy Venable及Helen Alkire。1978年，美國CORD出版的刊物，刊出Elizabeth Kagan以拉邦動作譜、施力、形分析杜麗絲・韓福瑞（Doris Humphrey, 1895～1958）的《水舞》及保羅・泰勒（Paul Taylor）的《三個墓誌銘》的研究結果，均被肯定。

唐代樂舞之研究已成為世界性的研究課題之一，在日本有林謙三（1899～1976）、岸邊成雄諸學者，歐洲由劍橋大學L. E. R. Picken博士領導的研究小組，均有巨大的貢獻。由前輩學者歐陽予倩（1889～1962）、任半塘（1897～1991）、彭松、葉寧、董錫玖、王克芬、葉棟（1930～1989）、席臻貫（1941～1994）、饒宗頤等，均對唐代樂舞之歷史的、音樂的及敦煌舞譜，提出非常突破性的研究成果。拉邦舞譜方面有戴愛蓮積極推廣及武季梅發明之舞譜，但唐代《春鶯囀》之舞譜尚未在國內發現，也無人整合拉邦動作譜及拉邦分析法對唐代讌樂（舞）進行研究。我個人自1965年起，首從日本保存之唐代樂舞之舞譜及樂譜的技術層面著手，進一步以文化人類學的研究方法，作縱向的、橫向的及逆向的研究，兼及敦煌石窟的田野調查（敦煌之行特別感謝舞蹈家協會的邀請和安排）。1982年我用拉邦動作譜重建唐舞《皇帝破陣樂》，1992年由新古典舞團首演於臺北市國家戲劇院，1993年盧玉珍根據我個人以拉邦動作譜重建之《皇帝破陣樂》為版本，參考首演之錄像帶，以拉邦動作分析法進行分析，惟此項工程尚待最後核定。《春鶯囀》是唐高宗（650～683）時代白明達的作品，樂舞譜均保存於日本。個人

重建的《春鶯囀》即根據日本古文字譜，於1968年在臺北市中山堂首演其中〈入破〉，現在正進行全舞重建及分析工作。個人一向致力「西學中用」，並落實於我的創作、研究及教學方法；中國現代舞的首創，新古典風格的確立及今天提出的論文，都是我對此一理念的再度實踐。

二、研究目的

（一）記錄及分析《春鶯囀》，藉以保存文獻；

（二）探討《春鶯囀》動作結構及舞蹈風格；

（三）檢視拉邦動作譜及拉邦動作分析法對記錄分析中國第七世紀舞蹈之適用性；

（四）開拓研究視野，充實中華舞蹈研究方法；

（五）提供舞蹈觀察、舞蹈評論、舞蹈比較研究及重建者，有關中國第七世紀讌樂樂舞之美學資訊；

（六）提供未來研究者之參考。

三、研究範圍

本研究僅以拉邦動作譜及拉邦動作分析法，對重建《春鶯囀》之動作記錄、動作特質進行研究，該舞之歷史傳承、文化背景、民族史觀、該舞之音樂以及近代應用舞蹈治療之功效，不在本研究報告之內。

四、研究方法

（一）本研究係採用日本保存之舞譜《春鶯囀》（手寫本）為研究分析之依據；

（二）《春鶯囀》古舞譜之研判解讀；

（三）以拉邦動作譜重建《春鶯囀》；

（四）以拉邦動作分析法分析《春鶯囀》的動作特質、舞蹈風格。

五、研究結果

（一）見譜例《春鶯囀·急聲》

（二）《春鶯囀》結構描述

 1.《春鶯囀》舞蹈結構：由〈遊聲〉、〈序〉、〈颯踏〉、〈入破〉、〈鳥聲〉、〈急聲〉所組成。

 2. 舞者人數：四人。

 3. 舞者排列：呈正方形。

 4. 舞臺空間之使用：僅為舞臺中央地帶。

 5. 舞蹈之目的與功能：讌樂，屬儀式舞蹈，具欣賞性。

（三）動作組織

無跳躍、跑、收縮及地板動作；有擠壓、滑移、姿態動作與重心移位重疊。

（四）身體之運用

 1. 身體主導：下肢。

 2. 移位方式：雙足著地變換方向及位置，單足拍地向側、斜、後方滑移變換方向位置。

 3. 一般方向：動作多向前、側方行進。

 4. 重力運用：強弱交替出現。

 5. 力流：多屬流暢型，由慢逐漸加速。

 6. 肢體關係：左右對稱、非對稱交替出現。上身保持垂直，完全敞開，面向前，四肢不強調伸直。

 7. 舞譜所記載之身體部位有：

8. 焦點：聚焦式。

（五）空間與身體之變數

1. 軀幹：一次元式、維持地。

2. 身體部分運用：對稱多於非對稱。

3. 身體造形：門面。

4. 空間水平：中水平。

5. 空間範圍：籠罩範圍屬中等面積，均在方形空間內。

6. 個人動作範圍：向前、側、中水平及低水平。

7. 舞句經營：漸強式、漸弱式。

8. 個人空間處理方式：二次元。

9. 施力與形交替出現。

（六）《春鶯囀》美學呈現

　　舞作呈幾何結構與變化，採對稱式，平鋪直敘之手法，各段均有主題動作，以漸進方式加以變化方向、速度、力度、造形與氣勢。舞蹈風格典雅，每段均有禮節性之動作出現，象徵較多之儀式性，在動作之時間變數與力度變化相結合所呈現的韻律狀態，調節了冗長的感覺。一直保持其雍容、工整準確，全舞平和雅緻，使這首禮節性的欣賞舞蹈，遠離一般淋漓盡致的感性質感。

六、結論與建議

《春鶯囀》舞作之動作，由於施力與形（E／S）的適當組合安排，致全舞呈現端莊、秀麗、雍容典雅之氣韻；全舞大部分施力的安排集中於空間變數，使各段落動作之起始、轉折非常清晰且同中有異。施力與形及身體動作與空間變數在舞作中，恰如語言之字彙，《春鶯囀》將適當的語彙（動作）相連成句（舞句），因樂句重音多半在舞句句尾，而形成舞句之漸強式；間隔出現漸弱式之舞句，強化了舞蹈的韻律感。

縱觀全舞，《春鶯囀》乃一目標取向之舞作，此一特色不但重複出現於方向形之動作取向中、也反覆出現於直接照看的空間變數上，娛樂與禮節儀式並重。當然無任何20世紀的人曾親身體驗此產生於第七世紀的舞蹈，但經過嚴謹的考古過程及以現代的記錄及分析方法使其再現，並獲得預期成果，值得保存，作為當代與後世中華子孫瞭解其祖先豐富舞蹈文化遺產，並提供一份世界性歷史資料。

拉邦動作分析法是最近三十年發展的最新學門，引介時譯名是否恰當，尚待研討。對古老文化之研究態度，如何以世界觀點，以及中華文化傳統廣納異己的胸襟尚需取得共識。

編按：本文原發表於廣東省文聯及廣東省舞蹈家協會於1999年11月22～26日假廣東省深圳市主辦之「21世紀中華舞蹈文化的發展趨勢」會議。

唐宮廷讌樂舞研究

〔**內容提要**〕唐朝（618～907）宮廷讌樂舞研究始於1957年，其主要目的為尋找失去的舞跡，重建唐樂舞文明。本篇論文旨在研究唐宮廷讌樂舞形成的歷史因素、文化背景，並依據唐傳日本之古樂舞譜，重建唐大曲《春鶯囀》。據此實例，以拉邦舞譜書寫記錄全舞，以現代科技錄製影像。透過以上靜態的、動態的文獻，再以拉邦及劉鳳學動作分析語彙，描述舞者身體「型」之塑造、動作內在企圖、動作質感、空間結構等舞蹈元素中所展現的文化內涵。綜合以上各項文獻，建立新的舞蹈文本，提供研究案例參考。

〔**關鍵字**〕讌樂；大曲；春鶯囀；拉邦舞譜；拉邦動作分析；雅樂

A Study of Banquet Music and Dance at the Táng Court (618-907 CE)

Abstract：In this research work, conducted for nearly half a century, the main aim was to trace the footprints of the long lost music and dance and to reconstruct Táng music and dance civilization－for instance, the Grand Piece The Singing of Spring Orioles was constructed through this exercise. This study focuses essentially on the historical and cultural background of Banquet music and dance.

Key words：banquet music and dance；grand piece；the singing of spring Orioles；labanotation；laban movement analysis

一、前言

　　讌樂舞是在國家莊嚴的慶典及宮廷正式的讌會或娛樂場合中呈現的一種表演藝術。唐朝的讌樂舞始自第三世紀，經過約四百年的文化激盪，由佛教文化、伊斯蘭文化、中亞地區文化及中國本土道教文化與儒家思維相融合；在中國古代文化的核心——禮的約制下，形成的藝術瑰寶。

　　根據文獻記載，盛唐時代在宮中表演之大曲有46首[1]。但是由於安祿山（703～757）及史思明（703～761）於西元755至763年間，叛變稱帝，歷經八年內戰，皇宮淪陷，樂舞文獻被毀，專業樂舞人才流離失所。待復國後，宮廷讌樂漸趨式微，以至失傳，僅有樂舞名、樂器名、樂制名散見於歷史文獻及詩詞中。所幸在盛唐時代基於政治、文化因素，使這份人類文化財產得以傳播至日、韓等國。

　　日本於第七世紀至第九世紀期間，曾經派遣19次文化使節團，其中有官至尚書級的學者粟田真人（？～719）[2]，名舞蹈家尾張連浜主（733～848）[3]，琵琶專家藤原貞敏（808～867）[4]等人，在長安研習唐讌樂舞並攜回日本，傳承至今。部分讌樂也經由韓國傳入日本。又有林邑僧侶佛哲及婆羅門僧正二人，於西元736年將部分讌樂傳入日本。日本政府於西元701年，依據大寶令設置「雅樂寮」（Gagaku no tsukasa）[5]，負責保存演奏日本傳統樂舞及唐讌樂（被稱為左舞），由韓國輸入之樂舞被稱為右舞。日本將這些一千四百多年前的文化財產保存至今，而且在近半個世紀以來，除定期對外公演外，並開放文獻供學者專家研究。

二、研究目的

　　（一）探討唐讌樂舞之歷史及文化背景；

　　（二）唐朝樂舞之相關政策；

　　（三）重建唐讌樂舞大曲《春鶯囀》並用符號—拉邦舞譜記錄；

（四）建立新的舞蹈文本，保存文獻。

三、研究方法及研究範圍

本研究係透過歷史文獻學、人類文化學、音樂學、舞蹈學、圖像學、詩學、美學、符號學及田野調查。唐讌樂舞有大、中、小曲之分，本研究僅限於讌樂舞之文化歷史及大曲《春鶯囀》。

四、名詞解釋

大曲：是一種含括詩、歌、樂曲與舞蹈的綜合性表演藝術。它的歷史發展相當悠久，自漢朝（西元前206～西元220）時代，即有「相合大曲」和「清商大曲」之曲名出現於文獻。唐玄宗（712～755）時代，是「大曲」的鼎盛時期。該時期之「大曲」一部分沿襲南北朝（420～589）及隋朝（581～618）之舊作，一部分係玄宗時代新的創作。西元755年之後，邊疆大吏經常進獻樂曲，規模或有擴大，但其體材與玄宗時代之「大曲」相同。根據保存於日本之舞譜及樂譜分析，凡「大曲」之結構，必有序、破、急三個主要樂章，間或有其他標題段落出現。如大曲《春鶯囀》之結構即由〈遊聲〉、〈序〉、〈颯踏〉、〈入破〉、〈鳥聲〉、〈急聲〉六個樂章所組成，各樂章速度不一，〈遊聲〉及〈序〉速度較慢，〈破〉與〈急〉較快。這也是「大曲」的特徵之一。

拉邦舞譜：是一種記錄動作的符號，可以記錄身體各部位的動作、動作方向、動作水平及動作進行瞬間與前三項因素有關的時間。此記錄符號與方法是由魯道夫・拉邦（Rudolf von Laban, 1879～1958）於1928年出版《書寫的舞蹈》（*Schrifttanz*）一書中所提出。其後由其學生Albrecht Knust（1896～1978）及Ann Hutchinson（1918～2022）經過多年的研究、實驗並加以補充，始得以應用於記錄舞蹈及其他領域之人體研究、生物行為。目前，此記錄法已被專業人士公認為具高度科學性動作記錄體系，並廣為應用於

舞蹈、運動、心理、醫療等領域。

拉邦動作分析：是一種有系統的符號，用以分析動作。透過觀察分析描述動作的「質」，分析動作者如何動？動的質是快？慢？強？弱？如何開始動？如何進行？換言之，就是分析動作的時間、空間、重力與力流。此一系統方法也是由拉邦首創，在他的著作《施力》（*Effort*，1974年出版）一書中曾詳述其理念。

半世紀以來，西方舞蹈學者將此系統發展及應用於不同領域，如Irmgard Barfenieff（1900～1981）將其發展成為系統化的理論與方法，用之於舞蹈治療。Marion North（拉邦舞蹈學院院長、創辦人）完成了一部以拉邦分析法《透過動作評估人格》（*Personality Assessment Through Movement*）的巨著（1972年出版）。

雅樂：在中國是指儒家祭祀天地、山川、先賢、祖先，及諸侯來朝、簽盟等大典儀式中所奉行的文舞或武舞。當唐朝宮廷讌樂舞傳入日本後，日本人將讌樂舞稱為雅樂（Gagaku）或舞樂（Bugaku）。

五、文獻探討

唐讌樂舞發展至今，已歷經一千四百餘年。其間，由舞者、音樂演奏家、樂舞理論家及史學家等之研究著述，內容豐富、可信度高，具高度學術價值者為數頗多，茲僅錄古代及外國人士之著述書目列於本文附錄一。

19世紀末，上天賜給我們兩份最珍貴的禮物：一份是於1899年在安陽小屯村殷廢墟挖掘出土十萬份以上的龜殼和牛羊的獸骨，刻在這些龜殼和獸骨上的文字，被證明是商朝（西元前1751～前1111）所使用的文字——甲骨文。另外一份是於1900年被發現的敦煌石窟。商朝甲骨刻辭記載的多屬於商王室日常生活、戰爭及巫術禮儀中舞蹈和舞者扮演的角色和功能。敦煌492座石窟中，除藏有大量的書卷、繪畫捲軸等文獻及少數唐代之樂、舞譜，並遺存極其豐富的樂舞壁畫。以上兩項之發現不僅引起世界文化界的高度關注和研究熱潮，也為國人開了一扇研究唐代讌樂舞的大門，提供了空前的有利條件和

稀世的珍貴研究資料。近百年來，國人利用以上文獻再結合原有之相關文獻，進行交叉研究比較分析，提出突破性的研究結果者有劉復、王國維、陰法魯、邱瓊蓀、劉崇德、向達、任半塘、彭松、葉寧、董錫玖、王克芬、高金榮、葉棟、席臻貫、柴劍虹、陳應時、饒宗頤、何昌林、姜伯勤、金建民、鄭汝中、劉青弋及王小盾等學者專家。

綜觀一千四百年來，諸多學者之研究著作皆有其專業觀點，但到目前為止，尚無人從文化角度，綜合歷史文獻，跨越專業藩籬，重建唐讌樂舞，使其再度呈現在舞臺上；並將演出之舞碼《春鶯囀》錄製成影帶，據此資料再以符號記錄及分析舞蹈動作及空間等。藉以建立新的文本，保存舞蹈文獻。這項工作都是研究者在前人的研究基礎上進行的。

六、研究過程

本研究始自西元1957年，茲將長達半個世紀的研究過程分為以下各階段：第一階段自1957年至1965年期間，詳讀中國、日本、韓國古代歷史文獻及與讌樂舞相關之古典著作，如詩詞、繪畫、雕刻等。第二階段自1966年4月至10月，在日本「宮內廳書陵部」深入研究唐朝時傳入日本之讌樂舞，及其於西元701年之後發展過程中與宗教、文化、歷史等相關問題。學習唐代音樂記譜符號、術語及古代舞譜之解讀，一併列為重要研究項目。有關舞蹈動作等技術，是跟隨日本「宮內廳雅樂部」（Gagakubu）樂長辻壽男（Tsuji Toshio, 1908～1988）學習的。第三階段是試圖重建，於1967及1968年在臺灣重建大曲《春鶯囀》之〈遊聲〉、〈序〉及小曲《拔頭》於臺北市中山堂演出。這份工作充滿挑戰，令人興奮，但事後檢討，這次演出也是令人沮喪的實驗。於是乃潛心於古樂譜、古舞譜之解讀與美學的探討。為了解決重建後再記錄的問題，曾於1971至1972年赴西德隨Albrecht Knust學習拉邦舞譜，研究重點置於如何書寫中國動作及群舞；也曾於1972及1986年兩度赴韓國考察韓國古典舞，及中國之儒家舞蹈在韓國的發展情況。第四階段是自1983至1986年於英國劍橋，在Laurence Picken（1909～2007）指導下完成

重建第七世紀初之大曲《皇帝破陣樂》。該研究涵蓋該舞之歷史背景、拉邦舞譜紀錄及該舞〈序〉之一至十拍，〈破〉之第一、二段之錄影（該舞譜紀錄及錄影帶現存Laban Centre圖書館劉鳳學博士論文中）。第五階段是自1990年開始，得以經常赴中國大陸，觀摩敦煌石窟及大足等石窟、古代壁畫、石雕佛像及出土之藝術品。在此期間，也訓練舞者，並積極尋求與可演奏中國音樂之演奏家合作。終於，自1992年陸續演出重建之大曲有《皇帝破陣樂》、《春鶯囀》、《蘇合香》、《團亂旋》四首，中曲《蘭陵王》、《崑崙八仙》、《傾盃樂》及小曲《拔頭》、《胡飲酒》。以上各舞均已錄影存檔。用Labanotation記錄完成者有《皇帝破陣樂》及《春鶯囀》。各舞結構、長度、首演日期及演出地點詳見表一。

七、研究結果

（一）讌樂舞溯源

1. 輝煌燦爛的商周文化與中國傳統禮樂文明（西元前1751～前770）

中國古代將音樂和舞蹈合併稱為「樂」。由於這些音樂和舞蹈是在國家制定的各種禮儀中舉行，因此，統稱之為「禮樂」。禮，從文獻顯示，在中國封建時代的周朝（西元前1111～前256），就將禮賦予多元使命，認為禮具有安邦（內政）、教導官員（教育）及和諧萬邦（外交）的功能[6]。並將禮規範為五大類別：吉禮、賓禮、嘉禮、軍禮、凶禮。在這五種禮儀之下，又有許多中小型禮儀，如「射禮」、「饗燕禮」、「鄉飲酒」等。除凶禮外，凡大、中型禮儀都有不同類別的音樂和舞蹈在這些禮儀儀式中舉行。由於禮的種類和內涵各異，所以又將這些在典禮中所使用的音樂和舞蹈分類，稱為「雅樂」和「讌樂」。

從文獻顯示，「讌樂舞」在周朝扮演了很重要的角色，活躍在宮廷祭祀、饗燕禮儀中。《周禮》記載：「以饗讌之禮，親四方賓客」（鄭玄註：賓客為朝聘者）[7]。又

表一：劉鳳學　唐樂舞重建與演出年表

重建之樂、舞碼	長度	首演日期	演出地點
《拔頭》（小曲）劉鳳學作品 59	8 分鐘	1967.04.08	臺北中山堂
《蘭陵王》（中曲）劉鳳學作品 60	8 分鐘	1967.04.08	臺北中山堂
《春鶯囀》（大曲）劉鳳學作品 61 1.遊聲　2.序　3.颯踏 4.入破　5.鳥聲　6.急聲	70 分鐘	1967.04.08 2001.12.29-30 2002.11.22-24	臺北中山堂 臺北中山堂 臺北國家戲劇院
《崑崙八仙》（中曲）劉鳳學作品 62	10 分鐘	1968.05.09	臺北中山堂
《皇帝破陣樂》（大曲）劉鳳學作品 99	30 分鐘	1992.03.13-15	臺北國家戲劇院
《蘇合香》（大曲）劉鳳學作品 118 1.序第一帖　2.破　3.急第一帖 4.序第二、三帖　5.急第二帖	120 分鐘	2002.11.22-24 2003.11.21-23	臺北國家戲劇院 臺北國家戲劇院
《胡飲酒》（小曲）劉鳳學作品 119	8 分鐘	2003.11.21-23	臺北國家戲劇院
《團亂旋》（大曲）劉鳳學作品 120	120 分鐘	2003.11.21-23	臺北國家戲劇院
《傾盃樂》（中曲）劉鳳學作品 124 1.堂上　2.堂下　3.急	30 分鐘	2011.10.21-23	臺北國家戲劇院
《貴德》（中曲）劉鳳學作品 130	6 分鐘 30 秒	2020. 10.24-25、31	財團法人新古典 表演藝術基金會 紅樹林劇場

說：「凡祭祀饗食，奏燕樂」[8]、「凡祭祀賓客，舞其燕樂」[9]。周因襲商的禮制[10]，其樂舞情況理應反映在商朝（西元前1751～前1111）的甲骨文文獻中。雖然初期出土的甲骨文獻中有相當數量的關於祈雨用舞或祈雨焚巫（巫多兼舞者）的記載，但直到1930年，董作賓首次發表被稱為「小臣墻刻辭」的甲骨文刻片，刻寫商朝末年的戰爭、俘虜及在先祖湯王宗廟舉行祭祀及饗禮、用樂等活動[11]。今人林梅村對該刻辭研究推論，推測該儀式中應有舞蹈參予[12]。研究者同意此說。因為如上述，《周禮》已詳細說明了「凡祭祀饗食，奏燕樂……舞其燕樂」。根據上項商朝的甲骨刻辭及周朝的《周禮》所記載來推論，或許「燕樂舞」的存在，早於「雅樂」的產生；儒家的禮樂舞的文化，也可能是從商朝巫術禮儀轉化而形成的。

　　史學家們對上古史的研究，顯示商朝已具有相當高度的文化水準。商朝已進入農業社會，並且隨著農業的發展，商人建立了家族制度，形成政治、軍事及經濟皆以王室為主導的封建社會。有官級，有王位繼承順序。其宗教信仰以天為中心的多神崇拜，日月山川祖先人鬼都是其祭祀對象。凡事以占卜決定取捨。文字已發展到可敘事程度。交領式服裝樣式延續使用至西元17世紀。天文、曆法及青銅器所表現的科技與藝術光芒閃爍至今[13]。

　　自西元前1111年至西元前770年的西周時代，禮樂舞被認為具有修身、治國及安邦的功能。因此，六代的樂舞雲門、大卷、大咸、大韶、大夏、大濩、大武及小舞羽舞、人舞等，列為貴族子弟必修課程[14]。這是雅樂最輝煌的年代，舉凡國家祭祀大典都由上項樂舞參予，承擔重任。但是，燕樂在西周時代也未被冷落，周朝有「燕禮」，燕禮於五禮屬嘉禮，是諸侯燕己臣及聘賓之禮。主要目的為娛賓，取其相樂[15]。如《周禮》所述，「凡祭祀賓客，舞其燕樂。」（見前）從這些文獻推論，燕樂舞在西周時代，已被列為禮的一環，奉獻給王室和貴族。

2. 百家爭鳴的文化轉變與讌樂舞（西元前770～西元220）

　　從商朝的巫術禮儀舞蹈，過渡到以表現倫理道德為目的的雅樂（舞），是由儒家

思想所導向的 [16]。歷史演進到春秋戰國時代（西元前770～前221），一股文化巨浪襲擊周王朝。此時周王室權力薄弱，諸侯干政，形成各據一方的郡縣制度。農工商業發達，學術的變化尤劇；由貴族到平民，人人可以發揮所長，形成百家爭鳴的文化局面。這些學者的思想和言論影響中華文化發展最深遠的有孔子、老子、莊子、荀子、孟子、墨子等。他們都對該時的「禮」的觀念行為，提出個人意見。促使貴族文化走入平民社會，無形中影響了讌樂舞的轉變；從為奉獻王室的貴族，進入到人人可以為發抒自我而舞。據《左傳》載：襄公十六年（西元前557），晉侯會諸侯，在「溫」的地方（今河南省溫縣西南）舉行宴會，他鼓勵與會的大夫們，跳舞時必須與詩歌配合，唱詩時也要有舞相伴 [17]。此種風尚流傳至兩漢（西元前206～西元220），備受重視。乃在政府主導下成立「樂府」，負責收集民間音樂，無形中增加了新的讌樂素材，讌樂的應用面也隨之擴大。如官員之間相互邀宴，主人起舞，客人必以舞回報，已成為一種社會風氣，和重要禮節之一。蔡邕因不恥於太守王智所為，故在王智的邀宴中未以舞回報，而遭誣陷，亡命他鄉 [18]。漢朝末年，三國時代的吳國（222～280）顧譚應邀參加王室婚宴，酒後屢舞不止，歸家後，被當時任丞相職的祖父顧雍嚴斥，認為顧譚屢舞不止，不合於禮，有損家風 [19]。讌樂在古代中國上層社會風氣鼎盛，但始終以「禮」節制情感，約束行為。由出土之圖像文獻漢化象磚，進一步證明音樂和舞蹈在禮的規範下活動實況。

3. 外來文化對讌樂的歷史貢獻（西元221～581）

魏晉南北朝（221～581），是中國歷史上最黑暗的時期。此時群雄爭霸，烽火連年，人口減少，農村經濟崩潰，士大夫階層的智識分子逃避現實，隱遁山林，清談終日。千年以來以儒家倫理道德為核心的社會價值觀，面臨空前的挑戰。道家思想在此期間再度抬頭。以道和無為本的道家思想，在追求心靈自由的精神下，所產生的詩歌和繪畫所擁有的空靈、形而上的境界，為儒家重視理性、實用及積極進取的精神，注入更多智慧的元素。印度佛學思想、佛學經典於西元一世紀傳入中國，佛學的中心思維「空」和「頓悟」觀，激使中國哲學思想超越實用價值，對文化的涵化能力，使儒家思想的影

響力，比過去所得到的保護和重視來得深遠[20]，也更具有普遍的文化價值。

在經濟凋敝，民不聊生，長達四個世紀的戰亂中，卻有許多文學家如曹植、史學家陳壽及大書法家王羲之等，在逆境中完成了他們那永垂不朽的藝術創作。戰爭，迫使人民大遷徙，異族通婚早已被社會所接受。各個稱霸的小國，藉王室人員通婚，也以樂舞人員、樂器及樂理等作為禮物相餽贈。根據《隋書》開皇二年（582）記載：有龜茲樂人蘇祇婆於西元568年隨同突厥阿使那氏嫁周武帝（561～578）為后來華，將印度音樂之樂理隨之傳入[21]。從敦煌石窟壁畫所顯示，樂伎所使的樂器有45種之多，含管樂器、弦樂器及打擊樂器。這些樂器多來自印度、伊朗、中亞各國及邊陲少數民族[22]，漢民族之樂器極少。這些外來的樂器和樂理豐富了傳統音樂理論和演奏技術，間接影響了日本和韓國。

（二）海納百川的唐讌樂舞

經過四個世紀的戰亂和文化激盪，當戰爭接近尾聲時，無論貴族或平民，都非常喜歡「胡樂」、「胡舞」、「胡服」及「胡食」。其中外來的音樂和舞蹈，首先在民間流行，經過長時間的磨合，終於融入本土的民俗樂舞[23]，逐漸形成了一種新的形式──新讌樂舞。從出土圖像文獻顯示，民間的讌樂多在民眾經常聚會的酒亭[24]，民間嫁娶的婚宴[25]，及宗教儀式中舉行。圖像所顯示的舞姿和樂器也充滿了外來藝術的風貌[26]。

基於民眾的喜好、詩人的歌頌，新讌樂被引進宮廷。隋朝建國之後，立即成立「七部樂」，後又擴大為「九部樂」[27]。無論從七部樂或九部樂所涵蓋的內容來觀察，宮廷和民眾所好者，應屬「龜茲樂」[28]。此風尚受河西文化之影響有相當大的關係[29]。

一個強大的封建社會的盛世，是由唐（618～907）所建立的。它成為中古世紀最大、最具有文明、最富強的帝國[30]。尤其是第七世紀時，唐朝最引人注目的特徵是由吸收外來文化而形成的文化多樣性[31]。其整體文化精神及動態是複雜而進取的[32]。種族融合、文化多元，反映在政策上最具代表性的宣示是「十部樂」、「二部樂」、「教坊」及「梨園」的設置。

「十部樂」設置於貞觀十六年（642）[33]。首部為讌樂伎，二、清樂伎，三、西涼伎，四、天竺伎，五、高麗伎，六、龜茲伎，七、安國伎，八、疏勒伎，九、高昌伎，十、康國伎[34]。「十部樂」設立之初，置於「禮部」，由其屬下機構「太常寺」負責管理。這樣措施具有典型意義地說明任何外來文化的吸收，都必須規範於中國傳統文化的核心——「禮」的約制下。儘管開元二年（714）將十部樂及雜技等規畫在「內教坊」管轄，但從文獻顯示「禮」對藝術行為仍有相當大的制約。

教坊執掌的業務是中國傳統雅樂之外的音樂、舞蹈和百戲等的教育、排練及演出等工作。唐宮廷設有四個教坊，分別稱為「內教坊」、「外教坊」、「左教坊」及「右教坊」。

梨園是唐宮廷訓練歌舞藝人的地方，設有三所。以演奏法曲及唐玄宗（712～755）時所創作之新曲，並經常由唐玄宗訓練指揮之梨園，稱之謂「皇帝梨園弟子」，另外兩個梨園稱之為「太常梨園別教院」及「梨園新院」。

以上兩個機構在開元二年（714）時，擁有11,409名表演人員[35]，負責教授技藝的職官，必須經過嚴格的考試，才得以升遷[36]。

（三）唐讌樂與中國傳統文化的深層意義

唐「十部樂」中，只有清商伎是漢民族的傳統樂舞。研究者推測，對於樂種取捨，可能基於團結各民族及炫耀國力的政治因素多於藝術水平的考量而採取的手段。但是，當時曾先後任職於宮廷高級職稱的樂正如呂才、張文收、王維等人，都是唐代的學者、藝術家，也是儒家、道家、佛學的研究者、信仰者。以他們的學養，對外來樂舞文化的取捨和涵化，應具有決定性作用；以他們的歷史經驗和對傳統的態度，對歷史創造活力的自覺性，似乎不可能把每部樂完全孤立起來發展，而不考慮文化的古今的相關性。肯定的，是由於他們的智慧，將胡樂、胡舞、胡服等轉化為漢文化。也正如葛曉音所說：唐前期文明以華化為導向……實則非胡化，而是漢化[37]。再從中、日、法、英各國所持有的樂舞譜文獻及現在日本所表演的雅樂的各方面來觀察，研究者發現：

1. 有關音樂方面

以敦煌出土，書寫於五代長興四年（933）的唐樂譜《傾盃樂》和日本雅樂譜《傾盃樂》為例，1、兩者都是豎行，由右至左，這是中國從古至今的傳統書寫方式；2、唐樂譜符號是中文的半字譜；3、音樂學者推論唐樂譜符號可能由印度傳入，但至今尚無定論。研究者假設：或許當外來音樂傳入唐時，由該相關人士，如樂工「耳聞手寫」如同現在之「聽寫」方式，以自創之簡略符號速記而漸成形。也可能由漢朝留傳，但兩者均係推論，尚待進一步研究。

2. 有關舞蹈方面

1、方形舞蹈空間結構，是儒家《佾舞》、《人舞》等舞的傳統排列方式，是由古人的宇宙觀演釋而形成的[38]；2、舞譜顯示每個舞句（每一拍）都有禮節動作；3、最重要的一個動作，就是如同毛筆字寫「一」的操作過程相同，李超將這個動作命名為「打腳」[39]。這個動作的術語和敦煌舞譜的術語所意指相同。

3. 舞蹈速度

根據文獻顯示，從外國傳入之舞蹈，可能速度較快，在「十部樂」中之康國舞條下：「……舞急轉如風，俗謂之胡旋」[40]。再從擅長音樂的詩人白居易的詩作〈胡旋女〉中描寫該舞動作之快速美妙，人世間一切事物都不能與其相較[41]，當可知讌樂有多樣的速度變化。其後動作速度趨向於緩慢，可能受儒家舞蹈之影響。

4. 舞蹈服飾

文化融合表現在讌樂舞中最為顯著的是舞蹈服飾，在「十部樂」中之天竺樂、康國樂舞者及樂工所穿著之服裝及頭飾最具特色[42]。

綜觀以上文獻，可以肯定的是，讌樂在唐宮廷與民間，已成為主流樂種，其中以大曲成就最大。研究者根據中、日、法、英各種文獻研究結果，將大曲《春鶯囀》，以文

字敘述其歷史演變及重建之拉邦舞譜分列於下。

八、《春鶯囀》簡介

《春鶯囀》作於第七世紀高宗（649～683）時代。據《樂府詩集》載：「高宗曉音律，聞風葉鳥聲，皆蹈以應節。嘗晨坐，聞鶯聲，命歌工白明達寫之為春鶯囀。後亦為舞曲。」

白明達生年不詳，外國人士，活躍於第六世紀末至第七世紀隋唐兩朝宮廷，曾任樂正職。以此推測《春鶯囀》樂曲風格可能比較接近外來音樂。再從以下一首詩透視，可進一步說明這首樂曲風格是當時社會流行的所謂胡樂。

元積詩：「……女為胡婦學胡妝，伎進胡音務胡樂。『火鳳』聲沉多咽絕，春鶯囀罷長蕭索。」

《春鶯囀》舞蹈的藝術水平可能很高，對女性舞者美的要求，也顯示在下一首詩作裡。張祜作：「……內人已唱春鶯囀，花下傞傞軟舞來。」

內人是唐宮廷女性表演者之職稱，演唱技藝最優者；由技藝最好的演唱者領唱，可知其聲樂水平。「花下傞傞」四個字，將這首舞蹈的「質」，做了最適當的描述。《春鶯囀》傳入日本之後，也稱為《天長寶壽樂》、《梅花春鶯囀》。樂曲是「壹越調」。最早的舞譜見於1233年[43]《明治撰定譜》也有此譜。日本宮內廳仍有演出。除此之外，英國Dr. L. E. R. Picken對《春鶯囀》之樂曲有深度研究和分析[44]。

1. 舞蹈及舞曲結構

《春鶯囀》舞蹈結構及舞曲結構相同，分為以下各段：

- 遊聲　Processional Tune　無拍子
- 序　　Prelude　拍子十六
- 颯踏　Stamping　拍子十六

‧入破　Entering Broaching　拍子十六

‧鳥聲　Bird Tune　拍子十六

‧急聲　Quick Tune　拍子十六

研究者根據上列之舞譜，並參考私家所藏之〈颯踏〉、〈入破〉重建此舞。

2. 劉鳳學以拉邦舞譜重建之《春鶯囀》〈急聲〉第十六拍

舞譜詳見下篇頁196～200。

九、分析與結論

從「十部樂」所包含的樂種，顯示出唐時期讌樂舞文化脈絡不僅含有古印度文化因子，當第七世紀初，穆罕默德崛起，其宗教、文化及政治事業向外擴張，自大西洋直到歐亞大陸[45]。兩種文化都是經由「絲綢之路」，在中國西北地區與中國文化互相衝擊下，創造出璀璨的唐讌樂舞文化，其中以大曲的水平最高。唐時期網羅相當多數的外國藝術家，並授以高級職位，說明了對藝術創作之重視及種族的融合。相對的，安史之亂後，社會失序。雖然一般士人參政之教育內容仍以儒家經典為主，但是，國家考試卻以詩賦為取向[46]，導致知識分子競相追逐於詞藻之美，華而不實；其思想在權力與名望的漩渦中，逐漸失去對社會批判的熱情與解決問題的能力[47]。玄宗已洞察到時代的危機，為了驅使被邊緣化了的儒家思想回歸到核心價值的地位，甚至於天寶十三年（754）七月十日，將外來音樂術語名詞改成漢文，包括樂調、樂曲名、舞名、歌名等[48]。

1.《春鶯囀》動作、質、空間結構分析

此分析係採用Laban及劉鳳學之分析語彙。

(1) 內在驅使力

由呼吸引導動作；由內心意念及吸氣，起動動作。

(2) 身體運用

1、軀幹主導成正面C型及側C型或垂直。2、重心移動：雙足著地低水平變換方向及位置，或單足拍地向側、斜、後方滑移，均以低水平變換方向位置。3、一般方向：動作多向前、側方行進。4、重力運用：強弱交替出現。5、力流：多屬流暢型。6、肢體關係：左右對稱，四肢不強調伸直。7、身體部位之應用：頭、頸、眼、軀幹、腿、足掌、足跟、臂、手、手腕、手指及袖袍。

(3) 焦點：聚焦式

(4) 空間與身體之關係

1、軀幹：一次、二次元。2、身體運用：對稱。3、身體造形：門面、C型交替應用。4、空間水平：中水平。5、個人動作範圍：向前、側、後、斜方，中水平及低水平移動。6、舞句經營：漸強式、漸弱式。7、個人空間處理方式：二次元。8、施力與形交替出現。

2. 《春鶯囀》美學呈現

《春鶯囀》呈幾何結構，採對稱式，每拍均有主題動作，以漸進方式加以變化方向、速度、力度、造形與氣勢。舞蹈風格典雅，每拍均有禮節性之動作出現，象徵較多之儀式性。在動作之時間變數與力度相結合所呈現韻律狀態，調節了冗長的感覺。一直保持其雍容、工整準確，全舞平和、雅緻，使這首禮節性的欣賞舞蹈，遠離一般感性質感。

《春鶯囀》乃目標取向之舞作，娛樂與禮節儀式並重。當然無任何21世紀的人曾親身體驗此產生於第七世紀的舞蹈，但經過嚴謹的考古過程，透過個人研究重建，以現代的紀錄及分析方法使其重現，並獲得預期結果，應予保存，並提供一份世界文化歷史資料。

| 附錄一 |

歷代學者、專家唐讌樂舞研究論著書目及內容提要。

文字書目

- 《周禮》，約成書於西元前二世紀，作者不詳。內容係敘述周朝（西元前11世紀～前256年）政府組織架構、官制，及其執掌。職稱是依階級高低順序，並說明其所擔任的業務。「地官」和「春官」之職責與樂舞教育、祭祀禮儀有相關性。

- 《教樂坊》，崔令欽著，書成於756年或762年。原著一卷，現僅存兩千餘字。書中記錄「教坊」（唐朝宮廷樂舞機構）之音樂、舞蹈、歌唱、曲詞、百戲、傀儡、鼓曲、琴曲等名目，更可貴者為樂舞人員選拔、化妝、服裝、術語，及樂舞者姓名、生活情況之描述。本書對於1899年敦煌石窟出土唐朝音樂樂譜及舞譜（原始手稿現存於法國國家圖書館，編號P.3501）之研究辯證，提供最確實可信之參考文獻。

- 《通典》，杜佑撰，成書於801年，共200卷。其中之樂典、「坐部伎」、「立部伎」及清樂之論述，對研究唐代讌樂之大曲，具有相當之價值。

- 《羯鼓錄》，南卓著，分前後兩錄，成書於848年者為前錄，後錄寫成於850年。書中有諸調曲名及羯鼓簡史。

- 《樂府雜錄》，段安節著，約成書於894年，共一卷。內容有雅樂、清樂、鼓吹樂之源流及管理制度。記錄歌、舞、俳優及著名歌唱家、舞蹈家之生平。另有樂器、傀儡子（木偶）及讌樂28調。據其自述中表示，此書寫作目的之一，係補充《教坊記》之不足。

- 《舊唐書》，劉昫撰，共200卷，成書於945年，是政府修訂出版之正史，各項紀錄可信度高。書中自28卷至31卷，記載唐代樂舞制度、樂舞名稱及淵源、樂器、服裝等名稱。

- 《唐會要》，王溥撰，成書於961年，共100卷。其中第33卷，記載有關「十部樂」、「立部伎」、「坐部伎」、讌樂舞名、部分樂舞簡史。極具參考價值。

- 《新唐書》，歐陽修、宋祁撰，為政府修訂的正史，成書於1060年，共250卷。其中11卷至32卷〈禮樂志〉論及樂舞制度、樂舞名稱及其源流，另有樂器、服飾名稱等。第222卷記錄舞作《南詔奉聖樂》之歌、舞、樂曲、樂器及演奏順序甚詳，並附錄歌詞，具高度參考價值。

- 《樂府詩集》，宋朝（960～1279）郭茂倩著，約於1101年成書，共100卷。收錄了自西元前206年至西元979年間的樂府歌詞。其中以「相和大曲」與雜曲最珍貴，對研究唐讌樂大曲有相當的價值。

- 《樂書》，陳暘撰，又稱《陳暘樂書》，成書於1101年，共2002卷。自96卷至200卷，樂理、樂器圖、歷代樂章、舞蹈、百戲、雅樂、俗樂、外來音樂，都有詳細之說明。尤其自165卷至184卷，編輯了自西元前11世紀至西元12世紀有關舞蹈的文字文獻。除此，尚有樂器、舞具及服裝之圖錄，是研究中國舞蹈史最珍貴的文獻。

- *Kyōkunshō*，Koma Chikazane著，成書於1233年，共10卷。內容重點置於左舞（即唐朝時傳入日本，保存於日本宮廷之讌樂舞）之歷史傳承、各流派不同演奏方法之紀錄，有少許笛譜紀錄，因作者家族世襲左舞、笛及篳篥。此書資料豐富，可信度高，對讌樂研究為不可缺之文獻。

- *Dainihon-Shi*（大日本史），住谷金次郎（Sumiya Kinjiro）編輯，1939年由東京Giko seiten sanbyakunen Kinekai義公生誕三百年紀念會出版。書中記錄派遣使者及留學生至中國長安學習樂舞等事項。

- *Todei ongaku no rekisheitek Kenkyü*（唐代音樂の歷史研究），岸邊成雄（Kishibe Shigeo）著，1960年由東京大學出版。該書參考中國中古世紀及中世紀大量文獻，對唐代之樂制、樂曲、樂理、樂器、樂工、「教坊」與「梨園」有深度之研究，是一本極具價值之著作。

- 〈敦煌樂譜の解讀の端緒〉，林謙三撰，1962年，收錄在《奈良學藝大學紀要》第十

卷第二號。

- *Music from the Tang Court*，Laurence E. R. Picken著，共六冊，於1981至1997年出版，第一冊由牛津大學出版社出版，第二至六冊由劍橋大學出版社出版。此書研究唐代音樂每首曲子之歷史，並將其古樂譜譯成現代五線譜及樂曲結構之分析。對研究分析唐大曲提出新的視野與方法。

- 唐詩：唐代詩人輩出，中國很多傑出詩作出於唐朝詩人筆下。其中與舞蹈有關者，可從兩個角度來透視：第一，這些與舞蹈有關之詩作是詩人在觀賞舞蹈之後，用詩描述舞姿，這些文獻不僅告訴我們該舞的形象，更進一步證明該舞之存在，可供藝術史家參考研究；其二，推測某些詩作，在唐代可能與音樂舞蹈有密切的配合，是詩人也是畫家的王維（699～759）的詩作音樂性很強，他善於用對比的語句描寫大自然，或人類內心情感，藉以凸顯空間美學。王維曾任職於唐宮廷擔任樂官之職，無疑問的，他的詩會配合舞蹈演出，只是在現存文獻中，難於證明哪一首詩配合哪一首舞就是了。

樂譜及舞譜

- *Hakuga no fue-fu*（博雅笛譜），源博雅（Menamoto no Helomatha, 918～980）撰，成書於966年。記錄唐代音樂之黃鐘調（A調）、盤涉調（H調）、雙調（G調）、角調（F調）及水調等之笛譜。

- *Ryu Mei Sho*（龍鳴抄），大神基政（Okanochifomotha）撰，成書於1133年，記錄口傳之笛譜及演奏法等。

- *Jinchi-yoroku*（仁智要錄）箏譜，Sango-yoroku（三五要錄）琵琶譜，均為籐原師長（Fujiwaea no Moronaga, 1138～1192）撰寫，共12卷。內容有箏及琵琶曲譜及演奏方法。籐原師長是有名的箏及琵琶演奏家，此書可信度與價值頗高。

- *Meiji Sentei-fu*（明治撰定譜），1870年日本政府下令成立雅樂局，召集全國各流派雅樂演奏家，進行修訂歷代之雅樂譜及舞譜。於1876及1888年兩次審訂，完成樂譜（分譜）96首，舞譜66首之統一版本。

• 《敦煌舞譜》，1899年在中國大陸西北方之敦煌石窟發現大量唐及五代（618〜979）之遺書，其中有樂譜及舞譜。該等手寫稿現存於法國國家圖書館，編號P.3501，及大英博物館圖書館。該譜係文字譜，以簡單之術語書寫。一百年來，有許多學者投入心血，試圖解釋文字所代表之具體含義。但至今尚未得到最有信服力之研究成果。

圖像書目

• *Bugakuzu*（舞樂圖），高島千春（Takajima Chiharu）繪，書成於1823年。此書內容是用彩色手繪舞姿圖，對於研究舞蹈動作及舞蹈服飾深具價值。

• 《敦煌石窟鑑賞叢集》（*A Series of Books for Appreciating Dunhuang Art*），此書內容有大量唐代佛教樂舞圖像、讌樂舞、民俗舞蹈等舞姿之繪畫及樂器描繪。

• 《大足石刻研究》，四川省社會學院出版社於1958年出版。大足石窟於唐代開鑿，所雕之佛像極具唐代婦女雍容大氣之風采。尤以北山石雕觀音菩薩像，有舞蹈之美感。

| **註釋** |

1. 任半塘，《教坊記箋訂》，臺北：宏業書局，1973，頁146〜148、183。
2. 歐陽修，《新唐書》卷220·列傳145，北京：中華書局，1975，頁6208。
3. 河鰭實英，《舞樂圖說》（新訂版），東京：明治圖書出版株式會社，1957，頁15。
4. 同上註，頁21。
5. 住谷金次郎主編，《大日本史》，義公生誕三百年紀念會出版，卷281，頁325。
6. 《周禮·鄭注·卷2》，臺北：新興書局，1979再版，頁17；卷17，頁93。
7. 《周禮·鄭注·卷18》，臺北；新興書局，1979再版，頁100。
8. 《周禮·鄭注·卷24》，臺北；新興書局，1979再版，頁128。
9. 同上註。
10. 杜維運，《中國通史·上》，臺北：三民書局，2001，頁53〜54。
11. 董作賓，《安陽發掘報告·獲白麟解》，北京：國立中央研究院歷史語言研究所，安陽發掘

報告第二期，1930，頁287～335。

12. 林梅村，《漢唐西域與中國文明》，北京：文物出版社，1998，頁7、22。

13. 杜維運，《中國通史・上》，臺北：三民書局，2001，頁45～52。

14. 《周禮・鄭注・卷22》，臺北：新興書局，1979再版，頁119；卷23，頁123。

15. 吳煥瑞，《儀禮燕禮儀節研究》，臺北：文津出版社，1982，頁1、18。

16. 劉鳳學，未出版論文，A Documented Historical and Analytical Study of Chinese Ritual and Ceremonial Dance from the Second Millennium B.C. to the Thirteenth Century, London: Laban Centre，1986，頁8～108。

17. 王守謙等譯注，《左傳全譯・襄公十六年》，貴州：貴州人民出版社，1990，頁866。

18. 范曄，《後漢書・列傳・卷50下》，臺北：臺灣商務印書館，1981，頁905。

19. 陳壽，《三國志・吳書》，北京：中華書局，1959，頁1227。

20. 劉鳳學，*Yanyue, Danses et Identités: de Bombay à Tokyo, Pantin*, France: Centre National de la Danse，2009，頁162～163。董仲舒曾建議武帝（西元前141～前87）罷黜百家，獨尊儒術，因此儒家學說、禮樂制度得到政府保護達兩千年。見班固，《漢書・卷56》，董仲舒傳，臺北：臺灣商務印書館，1981，頁23，總頁712。

21. 魏徵，《隋書・卷14》，北京：中華書局，1973，頁345。

22. 季羨林主編，《敦煌學大辭典》，上海：上海辭書出版社，1998，頁250～261。

23. 岸邊成雄，《唐代音樂の歷史研究》，東京：東京大學出版會，1960，頁4、24～25。

24. 季羨林主編，《敦煌學大辭典》，敦煌第360窟宴飲樂舞圖，上海：上海辭書出版社，1998，頁268。

25. 季羨林主編，《敦煌學大辭典》，榆林窟第13窟嫁娶宴會圖，上海：上海辭書出版社，1998，頁267。

26. 季羨林主編，《敦煌學大辭典》，敦煌第390窟由供養者舉行宗教儀式時演奏曲，上海：上海辭書出版社，1998，頁266。

27. 魏徵，《隋書》，北京：中華書局，1973，頁376～377。

28. 陳寅恪，《隋唐制度淵源略論稿・唐代政治史述論稿》，北京：三聯書店，2001，頁133。

29. 同上註，頁132。

30. 崔瑞德編，《劍橋中國隋唐史》，北京：中國社會科學出版社，1990，前言頁7。

31. 同上註，頁55、50。

32. 羅聯添，〈從兩個觀點試釋唐宋文化精神的差異〉，轉述傅樂成對唐文化現象之詮釋，該論文收錄在林天蔚、黃約瑟主編，《唐宋史研究》，香港：Centre of Studies University of Hong

Kong，1987，頁105。

33. 王溥，《唐會要・卷33》，臺北：世界書局，1982，頁609。

34. 《大唐六典・卷14》，臺北：文海出版社，1972，頁287～288。

35. 歐陽修，《新唐書・卷48》，北京：中華書局，1975，頁1244。

36. 同上註，頁1243。

37. 葛曉音，《詩國高潮與盛唐文化》，北京：北京大學出版社，1998，頁307～314。

38. 劉鳳學，〈儒家禮儀舞蹈《佾舞》研究〉，該論文收錄於《當代中華藝術的多點透視》，北京：文史藝術出版社，2009，頁71。

39. 李超，〈劉鳳學唐樂舞訓練與表演特徵初探〉，該論文收錄於《北京舞蹈學院學報》，2011年第2期，2011，頁41。

40. 劉昫，《舊唐書・卷29康國樂》，北京：中華書局，1973，頁1071。

41. 《樂府詩集》。

42. 劉昫，《舊唐書・卷29天竺樂》，北京：中華書局，1973，頁1070～1071。

43. Koma Chikazane (1233), *Kyōkunshō*，東京：yiwa nǎmi xiou tian，頁37～39。

44. L. E. R. Picken, *Music from the Tang Court*, Cambridge University Press，1985，頁45～71。

45. Arnold Toynbee著；陳曉林譯，*A Study of History*，臺北：桂冠圖書公司，1979，頁459～460。

46. 見張國綱主編，《中國社會歷史評論》第3卷，陳弱水，〈中晚唐五代福建士人階層興起的幾點觀察〉，北京：中華書局，2001，頁97。

47. 見江榮新主編，《唐研究》第5卷，葛兆光，〈盛世的平庸〉，北京：北京大學出版社，1999，頁22～23。

48. 王溥，《唐會要・卷33》，臺北：世界書局，1982，頁615～618。

編按：本文原刊載於《北京舞蹈學院學報》2014年第1期，2014年2月，頁4～11。

韓國唐樂呈才概觀

金英淑（呈才研究會藝術監督）

　　韓國的宮中舞又叫作呈才，取自於朝鮮的固有成語，最初出現在《朝鮮王朝實錄》太祖四年。

　　乙未／上服冕服，親祼酌獻，世子亞獻，右政丞金士衡終獻。禮畢，還大次，受中外朝賀。乘平兜輦至市街，成均博士率諸生，進歌謠三篇。其一曰《天監》，美受命也；其二曰《華山》，美定都也；其三曰《新廟》，美立廟親祀也。至雲從街，典樂署女樂，進歌謠呈才，上三次駐輦觀之。至午門帳次，頒降教書。

　　呈才區分為唐樂呈才及鄉樂呈才。唐樂呈才最初流傳在高麗時代，因為在當時沒有「呈才」這個用語，所以用唐樂舞及俗樂舞來區分，唐樂舞最初流傳到韓國是在高麗文宗二十七年（1073）。在《高麗史》樂志卷25記載：

文宗二十七年二月乙亥 教坊女弟子真卿等十三人 所傳踏沙行歌舞 請用於燃燈會
制從之 十一月辛亥設八關會御神鳳樓觀樂 教坊女弟子楚英 奏新傳拋毬樂九張機
別伎 拋毬樂女弟子十三人九張機弟子十人
文宗三十一年二月乙未 燃燈御中光殿觀樂 教坊女弟子楚英 奏王母隊歌舞一隊
五十五人 舞成四字或君王萬歲或天下太平

　　在高麗文宗時期，從中國流傳過來的唐樂舞有：《踏沙行歌舞》、《九張機別伎》、《王母隊歌舞》跟《獻仙桃》、《壽延長》、《五羊仙》、《拋毬樂》、《蓮花臺》等，其中《踏沙行歌舞》、《九張機別伎》、《王母隊歌舞》的舞譜沒有被傳承，《獻仙桃》、《壽延長》、《五羊仙》、《拋毬樂》、《蓮花臺》的舞譜傳承於《高麗史》樂志唐樂。

　　在《高麗史》樂志把高麗王朝時期使用的樂舞分雅樂、唐樂、俗樂三大類，唐樂有《獻仙桃》、《壽延長》、《五羊仙》、《拋毬樂》、《蓮花臺》五種，俗樂有舞鼓、動動、舞導三種。唐樂舞是高麗文宗時期從中國宋朝流傳過來的宮中舞樂，跟身為我國傳統宮中舞的俗樂舞做區分時使用的名稱。

・有兩位奉竹竿子，引導舞員的役割，穿綠衣

・不斷地歌唱詞或詩，口號致語或口號，致語或口號，唱〇〇〇詞

・立奉威儀增加威嚴，引人杖、旌節、龍扇、鳳扇、雀扇、尾扇、蓋等

《高麗史》樂志說的唐樂舞特徵：

・始作—俛伏興，終止—俛伏興退

・唱一次用我國語（韓語）寫的鄉歌，舞鼓—井邑詞、動動—動動詞、舞導—舞導歌

・樂舞《五羊仙》、《拋毬樂》、《蓮花臺》以呈才的名字傳承至朝鮮朝當作舞蹈

《朝鮮王朝實錄》太宗二年（1402）：

今當國初　不可因襲　臣等謹於兩部樂　取其聲音之稍正者　參以風雅之詩　定為

朝會宴享之樂　以及臣庶通行之樂　具列于左　上鑑施行　以正聲音　以召和氣

國王宴使臣樂：王與使臣坐定進茶　唐樂奏賀聖朝令　進初盞及進俎　歌鹿鳴用中

腔調　獻花　歌皇皇者華用轉花枝調　進二盞及進初度湯　歌四牡用金殿樂調　進

三盞　五羊仙呈才　進二度湯　歌魚麗用夏雲峰調　進四盞　蓮花臺呈才　進三度

湯　水龍吟　進五盞　拋毬樂呈才　進四度湯　金盞子　進六盞　牙伯呈才　進五度

湯　憶吹簫　進七盞　舞鼓呈才　進六度湯　歌臣工用水龍吟調　進八盞　歌鹿鳴

進七度湯及九盞　歌皇皇者華　進八度湯及十盞　歌南有嘉魚用洛陽春調　進九度湯及十一盞　歌南山有臺用風入松調或洛陽春調

　　在朝鮮朝，不只從中國傳來的，參考唐樂呈才的形式創製的唐樂舞也被區分成唐樂呈才。在朝鮮朝創製的唐樂呈才歌開國創業，把主眼放在稱頌朝廷的聖德，經過口號、致語、唱詞來凸顯樂章為目的，並且用立奉威儀為誇示王朝威容的一種方法，這個方法借用了唐樂呈才的形式。雖然當時中國是明王朝，朝鮮決定按照宋朝流傳的唐樂舞形式。

　　朝鮮朝成宗二十四年（1493）撰定《樂學軌範》，記載著在成宗時代跳的唐樂呈才有《獻仙桃》、《壽延長》、《五羊仙》、《拋毬樂》、《蓮花臺》與在太祖時代以唐樂呈才的形式創作的《金尺》、《受寶籙》及太宗時代的《觀天庭》、《受明命》，以及世宗時代的《荷皇恩》、《賀聖明》、《聖澤》跟再演的六花隊與曲破。作為鄉樂呈才在《高麗史》樂志記錄著從動動更名過來的雅拍與舞鼓，世宗時代創作的《定大業》、《保太平》、《鳳來儀》，還有記錄響鈸、鶴舞、鶴蓮花臺處容舞合設、教坊歌謠、文德曲的舞譜。

　　《樂學軌範》說的唐樂呈才特徵是有整理唱詞的用語。竹竿子把舞蹈的開始與終止唱的歌曲統一成口號，在舞蹈開始時唱的歌曲叫作進口號或先口號，終止時唱的歌曲叫作退口號或後口號。王母、先母、中舞等舞蹈的中心人物唱的歌叫作致詞或致語，在朝鮮朝創製的唐樂呈才中也有奉簇子人唱致語，舞員唱的歌叫作唱詞，時用鄉樂呈才圖儀看到的《鳳來儀》雖然有立竹竿子，但是區分為鄉樂呈才，不斷地歌唱以漢詩組成的〈龍飛御天歌〉跟國語組成的〈龍飛御天歌〉（國語是指韓國語）。

　　在朝鮮純祖時代，通過孝明世子20餘種唐樂呈才與鄉樂呈才被創作或改作並流傳於《戊子進爵儀軌》（1828）和《己丑進饌儀軌》（1829）。孝明世子睿製的唐樂呈才有《演百福之舞》、《長生寶宴之舞》、《帝壽昌》、《疊勝舞》、《催花舞》，鄉樂呈才有《佳人剪牡丹》、《慶豐圖》、《高句麗舞》、《萬壽舞》、《望仙門》、《舞

山香》、《撲蝶舞》、《寶相舞》、《四仙舞》、《蓮花舞》、《影池舞》、《春光好》、《春壇玉燭》、《春鶯囀》、《沉香春》、《響鈴舞》、《獻天花》等。這時期以中國的古事為素材創新，或是把高麗以後傳來的唐樂呈才鄉樂化再創製成鄉樂呈才。《春鶯囀》與《佳人剪牡丹》等是借用這些名稱與素材創作成鄉樂呈才，並非從中國傳來。

純祖時代的唐樂呈才跟鄉樂呈才的區分，比起前時代有很大的改變。在純祖時代的唐樂呈才，可以說是唐樂呈才表象的竹竿子被移除，到朝鮮朝初期的唐樂呈才說是為了傳達詩或詞，跳的舞著重於歌曲，在純祖時代的唐樂呈才則是更著重舞蹈的構成及內容的藝術價值。去除仙母或中舞的致語取代為唱詞來唱，不只是唐樂呈才，也在鄉樂呈才，舞員把孝明世子寫的漢詩當作唱詞歌唱。

純祖時代之後，唐樂呈才從憲宗傳到哲宗以至於高宗時代，它的構成沒什麼變化，流傳至各種《呈才舞圖笏記》。《呈才舞圖笏記》唐樂呈才的初入配列圖沒有奉威儀，可視為當時的唐樂呈才沒有進奉威儀，但是在各種圖屏有畫著奉威儀，當成為了在《呈才舞圖笏記》簡便記錄而做省略。

呈才不只是舞蹈，是樂和歌渾然一體，是樂歌舞的綜合形態，在宮中的會禮或宴會舉行。宮中的宴會依模式分進爵、進饌、進宴、進豐呈等。在宴會中依孔子的禮樂思想為根底的三爵、五爵、七爵、九爵等，與獻杯儀式同時舉行樂舞。

呈才也依據舞蹈家的性別區分成舞童呈才與女伶呈才。王親自舉辦或奉獻給王的宴會，舉辦給王世子和大臣等男子為對象的筵席叫外宴；中殿和大妃、大王大妃等內命婦的女性為對象的筵席叫內宴。在外宴依靠身為男子舞踊手（舞蹈家）的舞童跳呈才，這叫作舞童呈才，在內宴因男子無法出入，所以依靠身為女性舞踊手的女伶跳呈才，這叫作女伶呈才。

編按：本文原發表於財團法人新古典表演藝術基金會舉辦之2015年舞蹈文化人類學國際學術研討會——不同視野下之傳統樂舞：傳承、創新與推廣之研究。

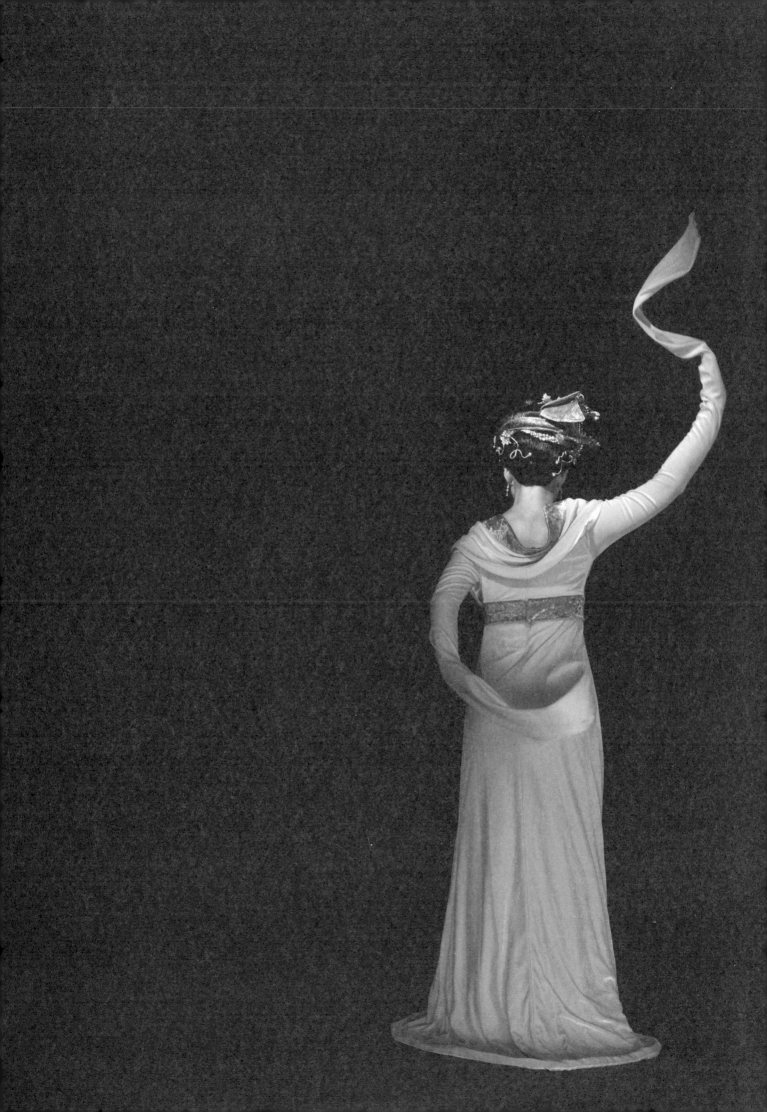

唐大曲《春鶯囀》（劉鳳學作品第61號）
Grand Piece
The Singing of Spring Orioles
（Op. 61）

首演時間：2001年12月29日臺北市中山堂　　　第一樂章〈遊聲〉

第三樂章〈颯踏〉

第四樂章〈入破〉

2002年11月22日臺北市國家戲劇院　第五樂章〈鳥聲〉

第六樂章〈急聲〉

2003年11月21日臺北市國家戲劇院　第二樂章〈序〉

原樂舞作者：白明達（約生於西元第6世紀末、7世紀初之外國人士）

音樂：壹越調　大曲

樂譜解譯：劉鳳學

舞蹈重建：劉鳳學

音樂指導：吳瑞呈

樂譜輸入：吳瑞呈、林維芬

服裝、頭飾設計：翁孟晴、劉鳳學

髮飾造型：陳美秀

舞蹈音樂結構：1.〈遊聲〉　2.〈序〉　3.〈颯踏〉　4.〈入破〉　5.〈鳥聲〉

6.〈急聲〉

舞譜紀錄：劉鳳學、崔治修

舞譜審訂：賈克琳‧夏雷亞斯（Jacqueline Challet-Haas）

　　《春鶯囀》是唐代宮廷讌樂，教坊大曲曲目之一。《樂府詩集》：「高宗曉音律，聞風葉鳥聲，皆蹈以應節。嘗晨坐，聞鶯聲，命歌工白明達寫之為春鶯囀。後亦為舞曲」，又《教坊錄》對此曲樂器之使用也有詳細之說明。此樂舞傳至日本後又稱為《梅花春鶯囀》，又一名稱《天常寶壽樂》，日本第9、12、13世紀文獻有此樂舞譜記載。劉鳳學係根據敦煌文獻及日本古文獻，並參考古今中外學者如Dr. Picken等之研究，重建此樂及舞。

唐大曲《春鶯囀》（劉鳳學作品第61號）演出紀錄

演出時間	演出地點	設計群	舞者／音樂演奏
1967年4月	臺北市中山堂（此次演出的版本未收錄於舞譜中）	舞臺設計：林艾迪 服裝設計：符開庶	舞者：劉金英、趙慧然、陳春妹 施壽登、陳貴美、陳天香 林秀春
2001年12月	臺北市中山堂中正廳「尋找失去的舞跡」	燈光設計：李俊餘 舞臺設計：張一成	舞者：林維芬、張雅評、楊小芳 李盈翾、張惠純、周芊伶 音樂演奏：簫—葉圭安、笛—吳瑞呈 笙—蔡美華、篳篥—蔡榮文 鼓—林惟華、盧怡全
2002年3月	紐文中心臺北劇場 舊金山中華文化中心	燈光設計：李俊餘 舞臺設計：張一成	舞者：林維芬、張雅評、楊小芳 李盈翾、張惠純、周芊伶 音樂演奏：簫—葉圭安、笛—吳瑞呈 笙—蔡美華、篳篥—林聰曉 鼓—林惟華、盧怡全

2002年11月	臺北市國家戲劇院「重建唐代樂舞文明」唐大曲《蘇合香》	燈光設計：王志強 舞臺設計：張一成	舞者： 林維芬、楊小芳、李盈翽 張惠純、周芊伶 音樂演奏： 簫—葉圭安、笛—吳瑞呈 笙—蔡美華、篳篥—蔡榮文 鼓—林惟華、盧怡全
2003年6月	紐約亞洲協會「第46屆APAP會議」	燈光設計：王志強 舞臺設計：張一成	舞者： 林維芬、李盈翽、周芊伶 音樂演奏： 簫—葉圭安、笛—吳瑞呈 笙—蔡美華、篳篥—蔡榮文 鼓—林惟華、盧怡全
2003年10月	臺北市美國學校		舞者： 林維芬、李盈翽、張惠純
2003年11月	臺北市國家戲劇院「重建唐大曲，再現樂舞新生命」唐大曲《團亂旋》	燈光設計：李俊餘 舞臺設計：張一成	舞者： 林維芬、楊小芳、李盈翽 張惠純、周芊伶 音樂演奏： 簫—葉圭安、笛—吳瑞呈 笙—蔡美華、篳篥—蔡榮文 箏—劉虹妤、琵琶—鄭聞欣 編鐘—郭玉茹 鼓—林惟華、盧怡全
2004年8月	臺北藝術大學戲劇廳「臺灣國際舞蹈論壇」	燈光設計：李俊餘 舞臺設計：張一成	舞者： 林維芬、李盈翽 周芊伶、張惠純 音樂演奏： 簫—葉圭安、笛—吳瑞呈 笙—蔡美華、篳篥—蔡榮文 鼓—林惟華、盧怡全

			舞者： 林維芬、李盈翮 周芊伶、張惠純
2005年 1月	臺北市中山堂光復廳 「漢字文化節」	燈光設計：李俊餘 舞臺設計：張一成	音樂演奏： 簫－葉圭安、笛－吳瑞呈 笙－蔡美華、篳篥－蔡榮文 箏－劉虹妤、琵琶－鄭聞欣 編鐘－李庭耀 鼓－林惟華、盧怡全
2005年 3月	政治大學傳院劇場 「駐校藝術家活動」	燈光設計：李俊餘 舞臺設計：張一成	舞者： 林維芬、李盈翮 周芊伶、張惠純
2006年 6月	法國國家舞蹈中心 Center National de la Danse	燈光設計：李俊餘 舞臺設計：張一成	舞者： 林維芬、李盈翮 周芊伶、張惠純
2008年 11月	紅樹林劇場 「舞蹈文化人類學研討會」	舞臺設計：張一成	舞者： 林維芬、李盈翮 周芊伶、張惠純
2009年 3月	臺灣大學雅頌坊 「劉鳳學與新古典舞團」	舞臺設計：張一成	舞者： 林維芬、李盈翮、張惠純
2010年 8月	西安鳳鳴九天劇院 北京國家會議中心 「第29屆世界音樂教育大會： 來自唐朝的聲影」	燈光設計：車克謙 舞台設計：黃忠琳	舞者： 林維芬、楊小芳 李盈翮、張惠純 西安音樂學院舞蹈系 音樂演奏： 西安音樂學院民族器樂系 鼓－林惟華、盧怡全
2010年 10月	紅樹林劇場	舞臺設計：張一成	舞者： 林維芬、楊小芳、李盈翮 張惠純、周芊伶
2011年 6月	臺北科技大學 「唐樂舞選粹」		舞者： 林維芬、李盈翮、張惠純

2011年9月	臺灣師範大學體育館「千年舞蹈再現風采：劉鳳學教授談唐樂舞」		舞者：林維芬、周芊伶、張惠純
2011年10月	臺北市國家戲劇院「千年凝望：唐太宗時代樂舞鉅著《傾盃樂》」	燈光設計：車克謙 舞台設計：黃忠琳	舞者： 林維芬、楊小芳、李盈翩 張惠純、周芊伶 音樂演奏： 簫—葉圭安、笛—張君豪 笙—陳富翔、篳篥—溫育良 箏—郭岷勤、琵琶—劉芛華 鼓—林惟華、黃庭婷
2014年11月	北京舞蹈學院新劇場「中和大雅·古舞今聲」	燈光設計：胡博 舞美設計：李瑞	舞者： 林維芬、李盈翩 北京舞蹈學院古典舞系 音樂演奏： 中國音樂學院華夏樂團
2015年11月	臺灣師範大學知音劇場「舞蹈文化人類學研討會」	燈光設計：李俊餘 舞臺設計：張一成	舞者： 林維芬、李盈翩 周芊伶、張惠純
2020年10月	紅樹林劇場「尋找失去的舞跡　再創唐樂舞文明」《貴德》	燈光設計：宋永鴻	舞者： 林維芬、楊小芳、李盈翩 張惠純、周芊伶

春鶯囀 遊聲

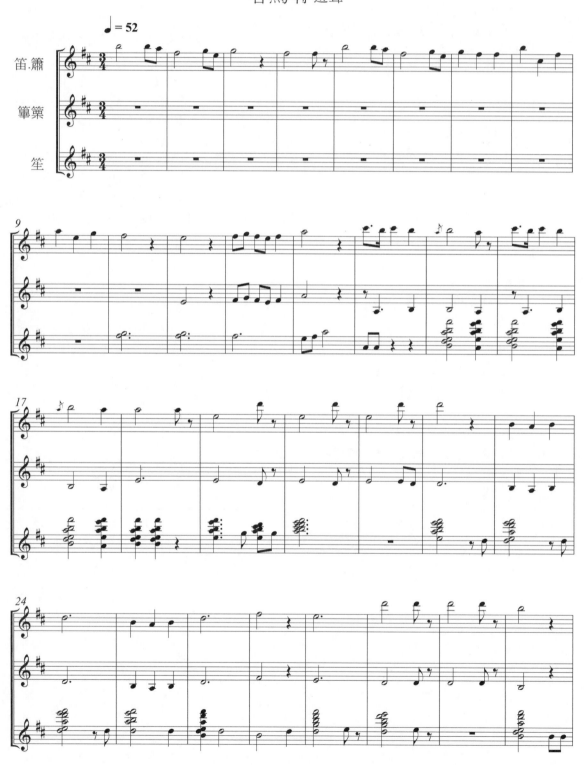

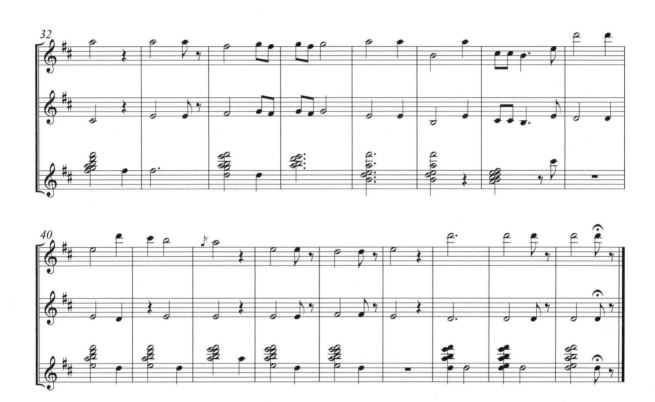

春鶯囀序

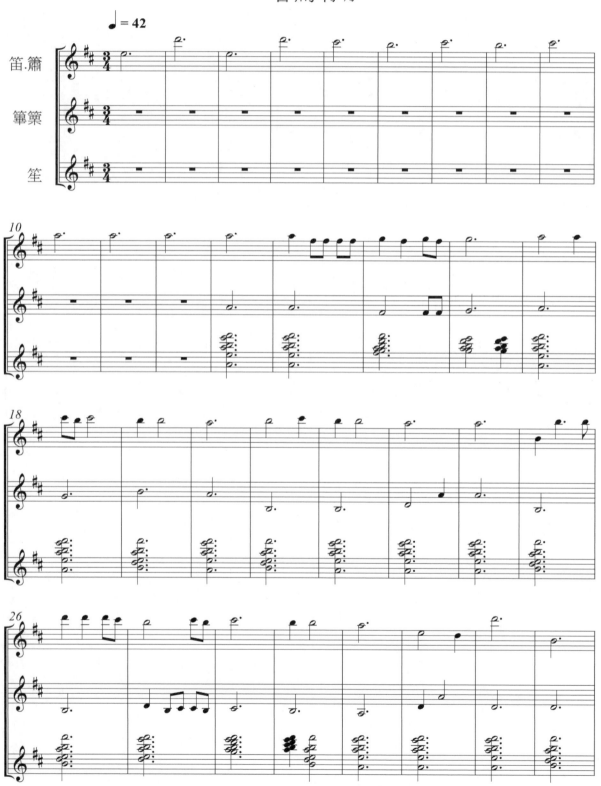

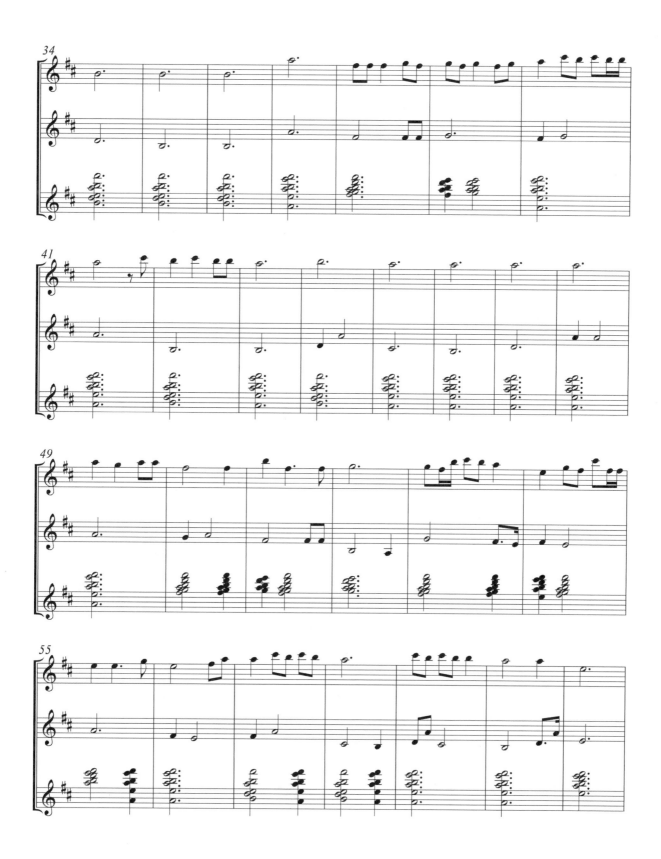

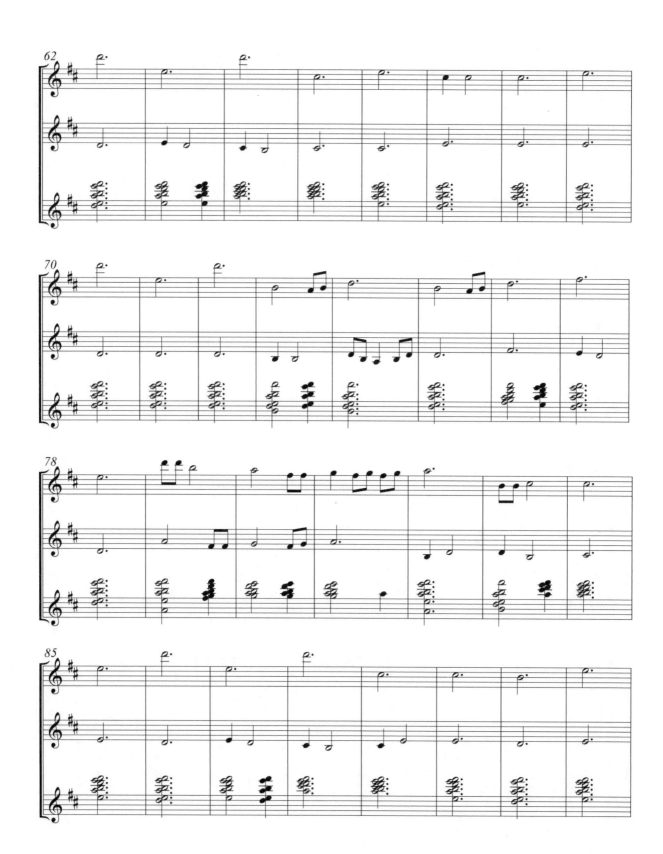

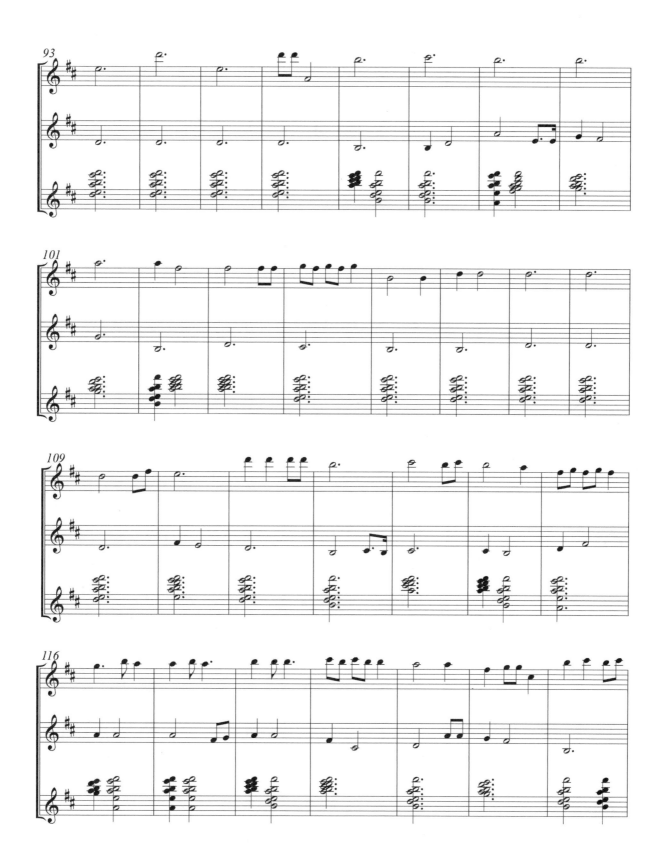

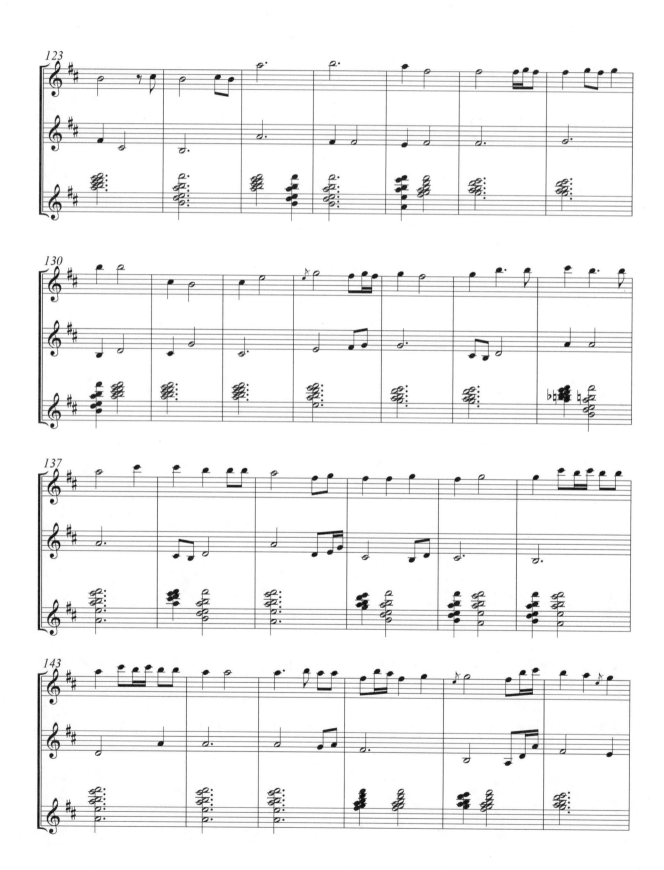

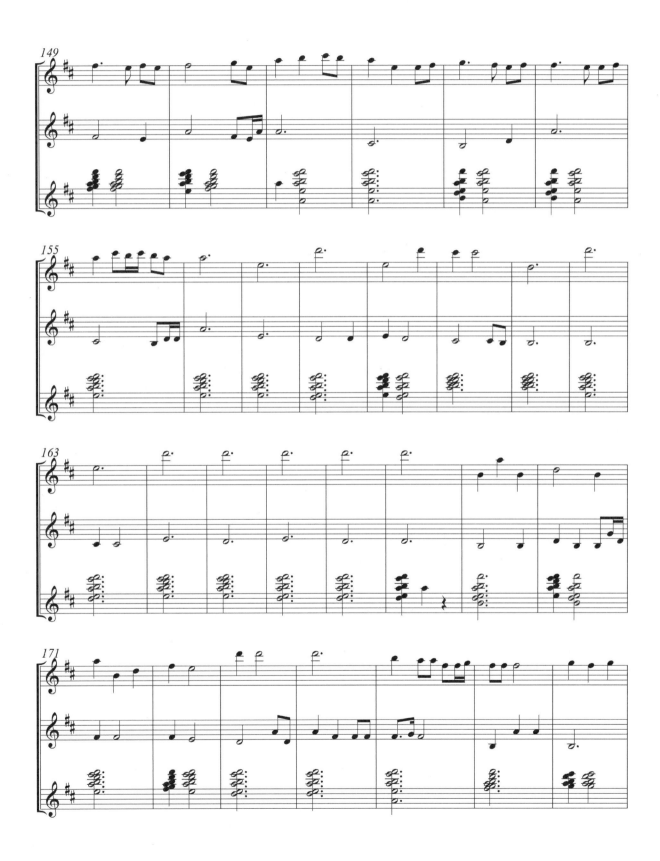

春鶯囀 颯踏

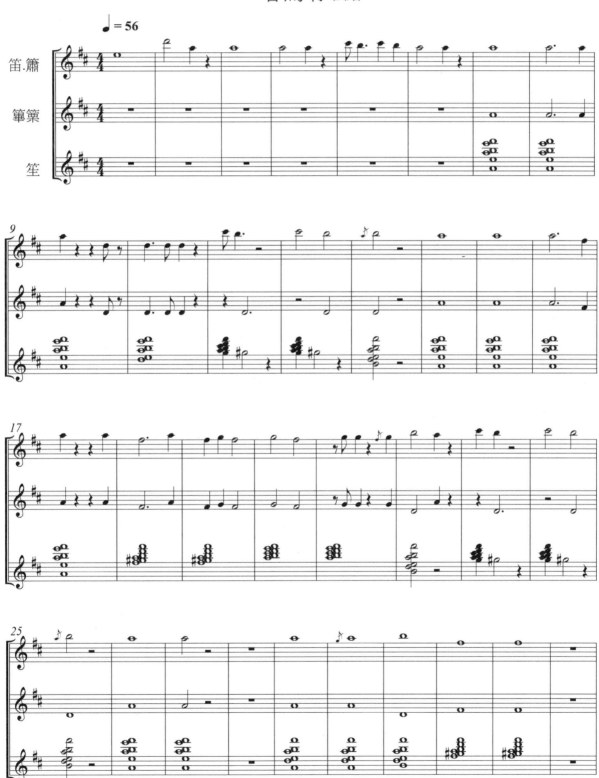

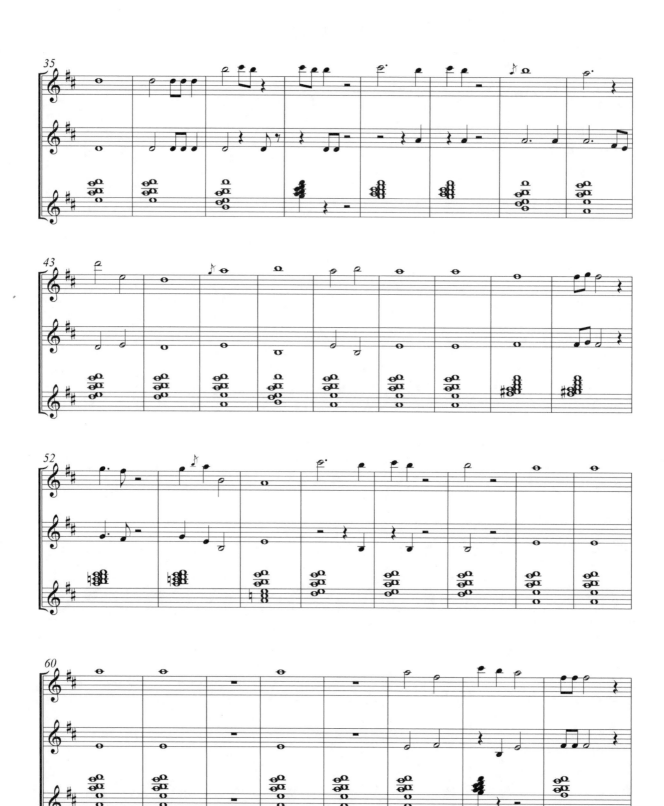

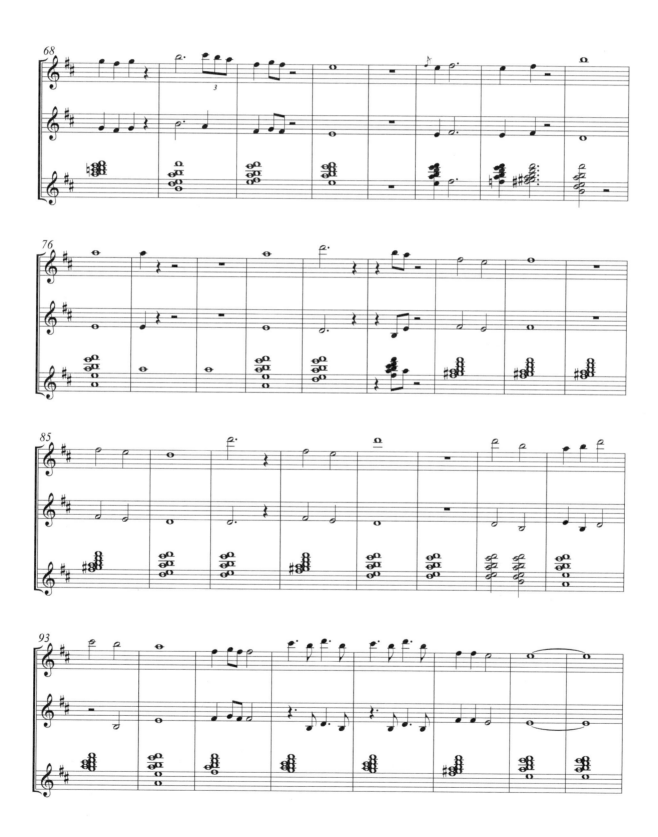

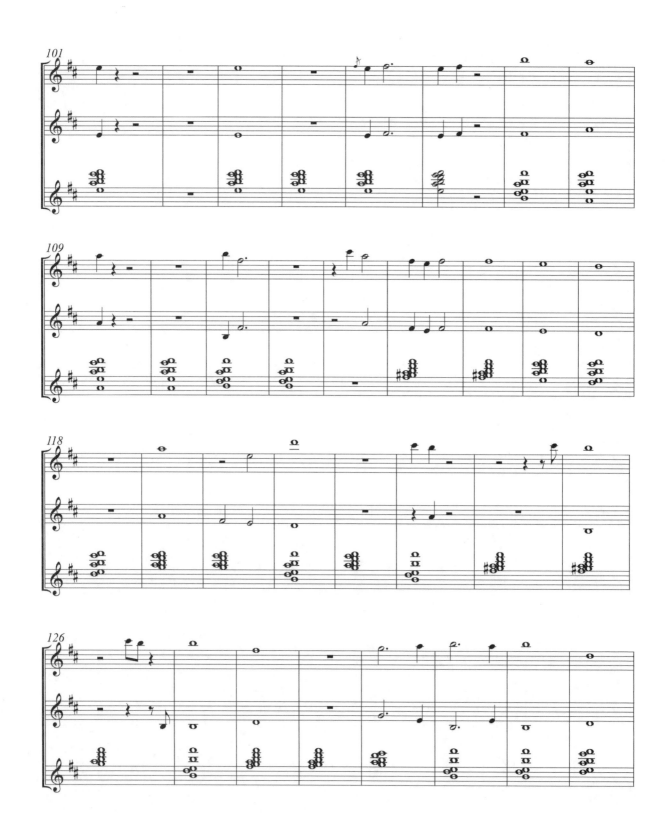

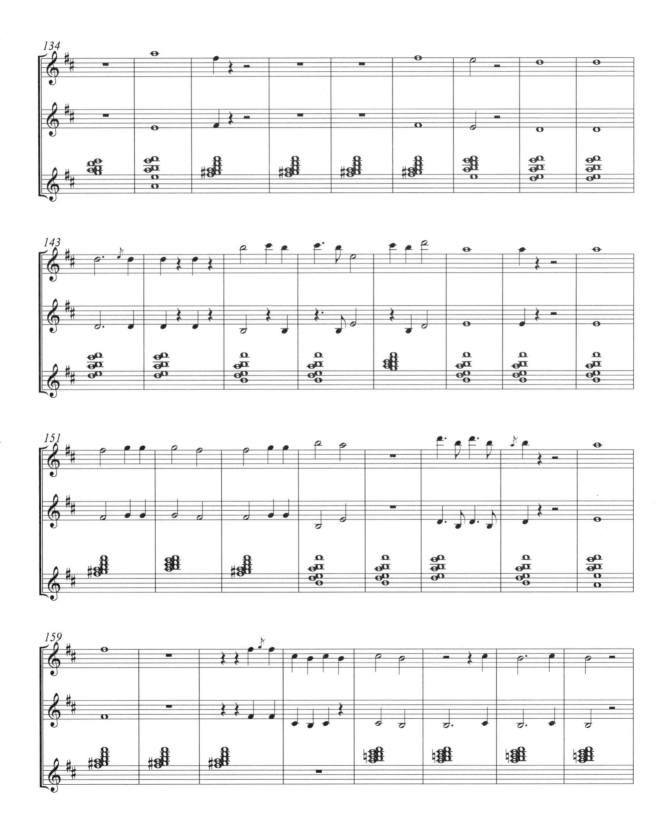

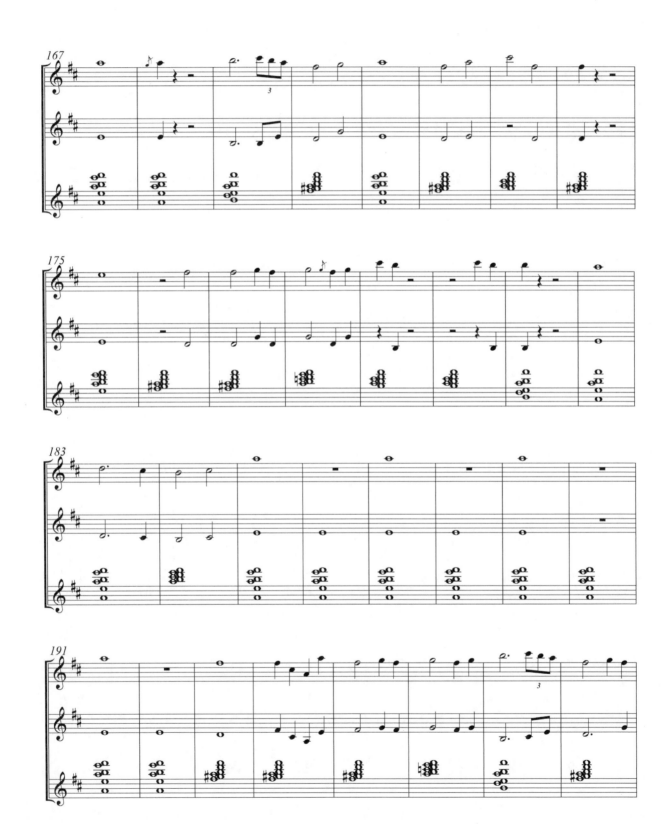

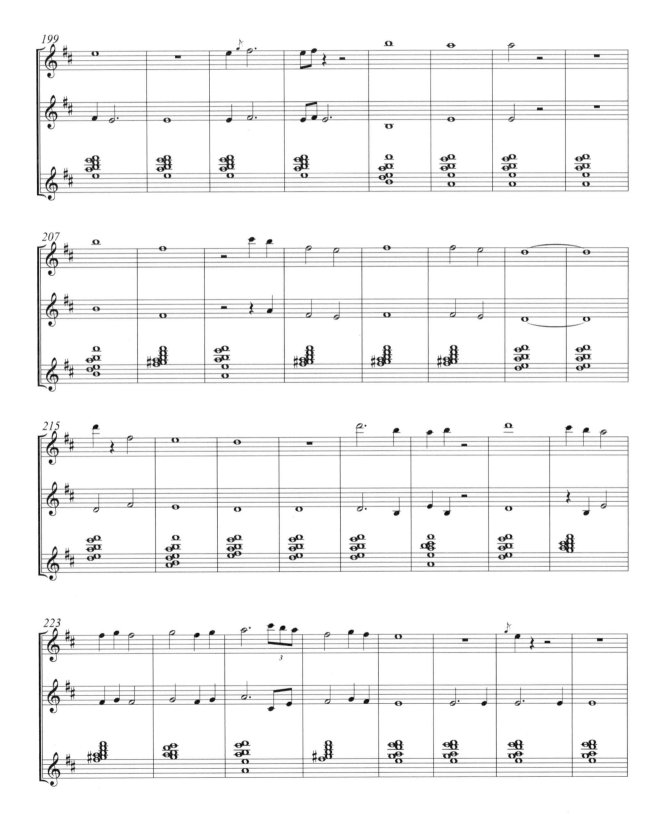

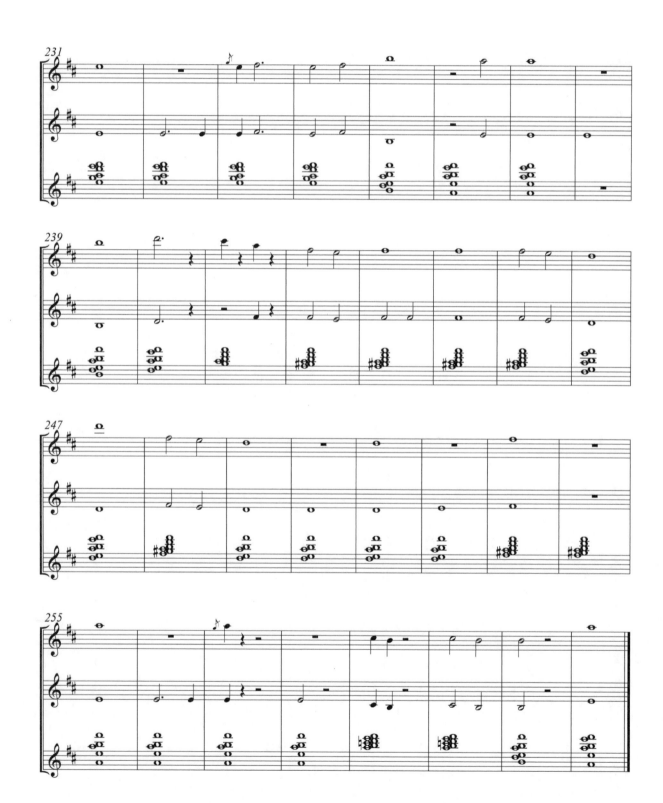

春鶯囀 入破

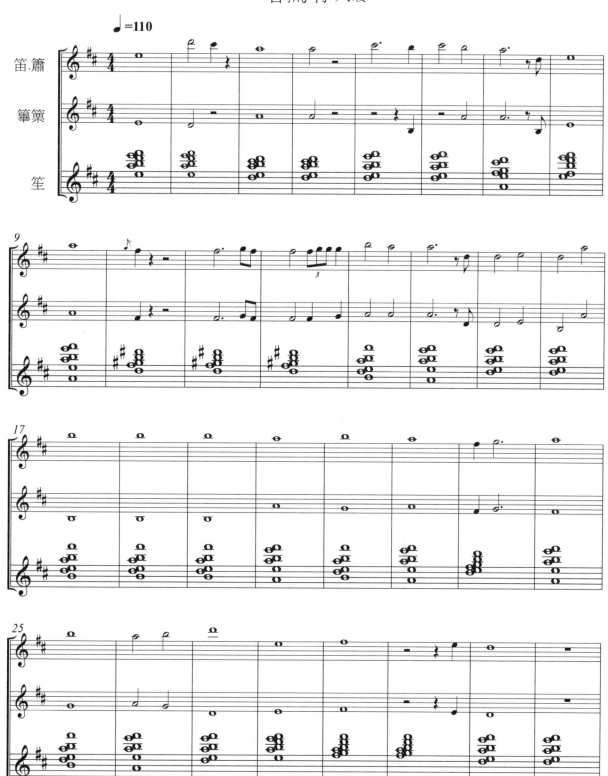

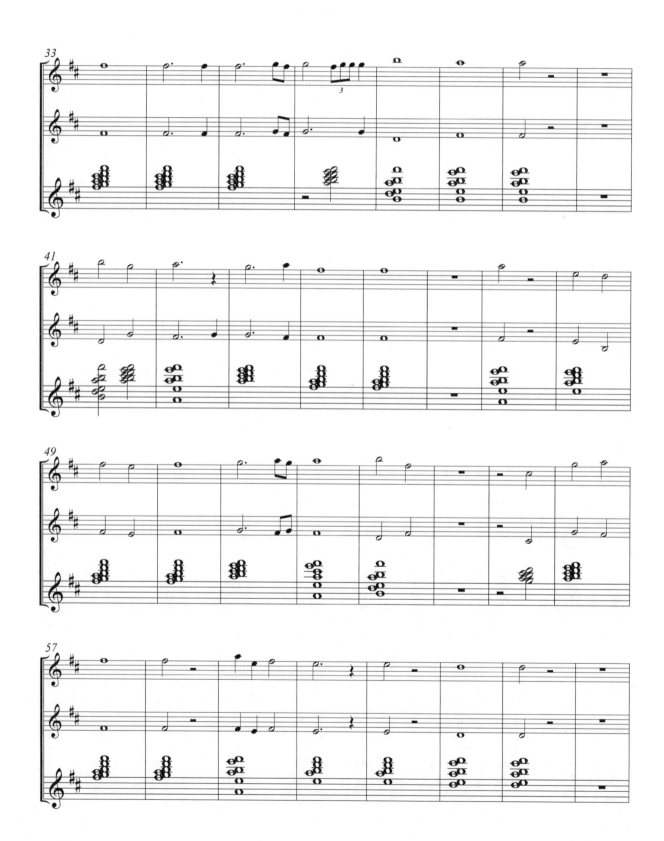

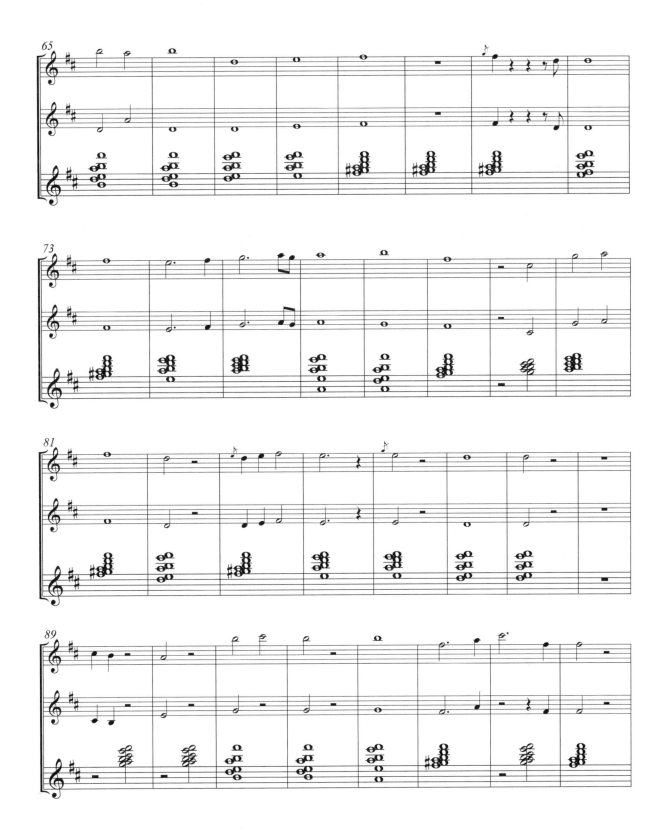

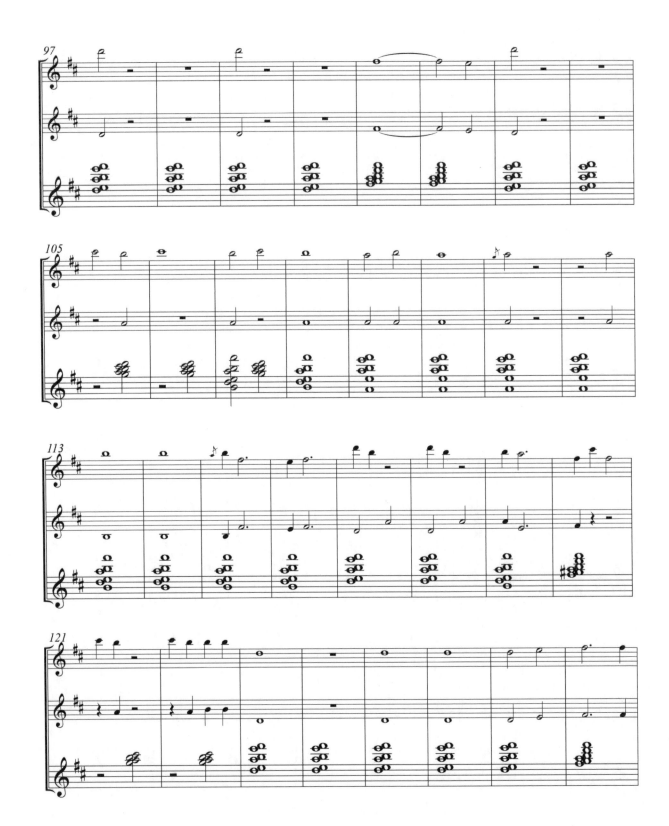

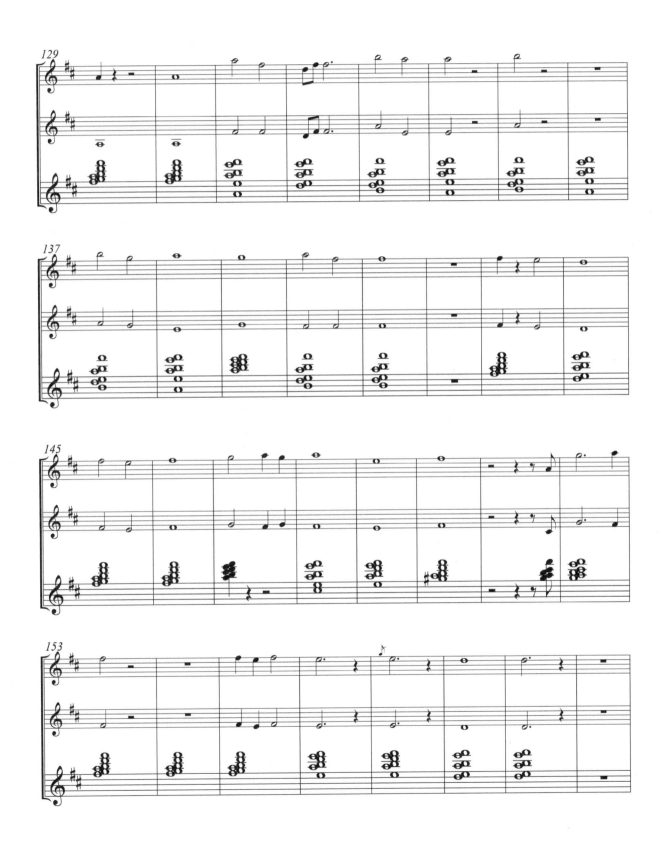

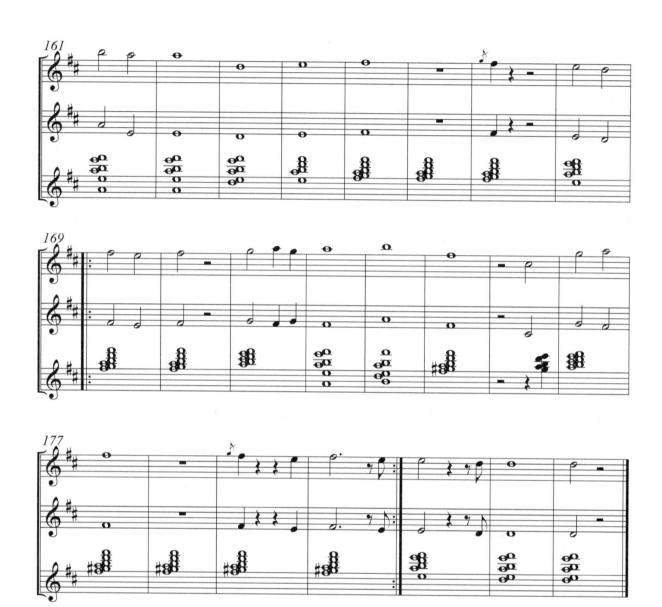

春鶯囀 鳥聲

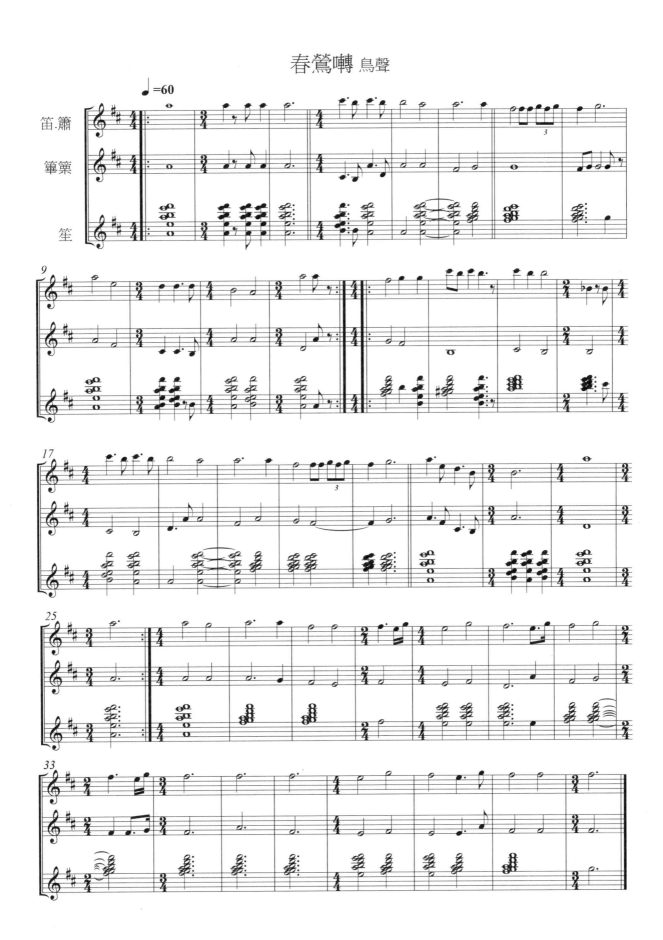

春鶯囀 急聲

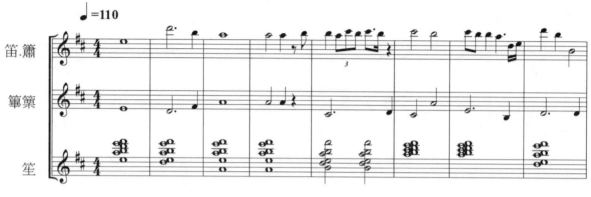

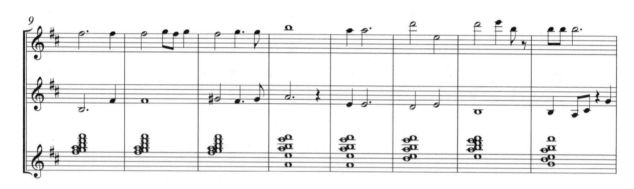

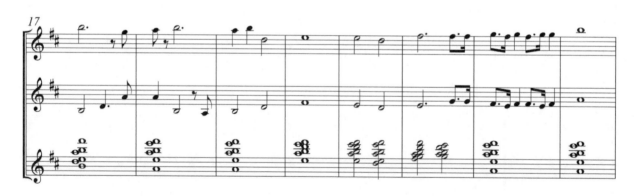

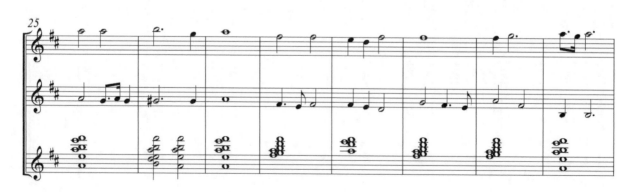

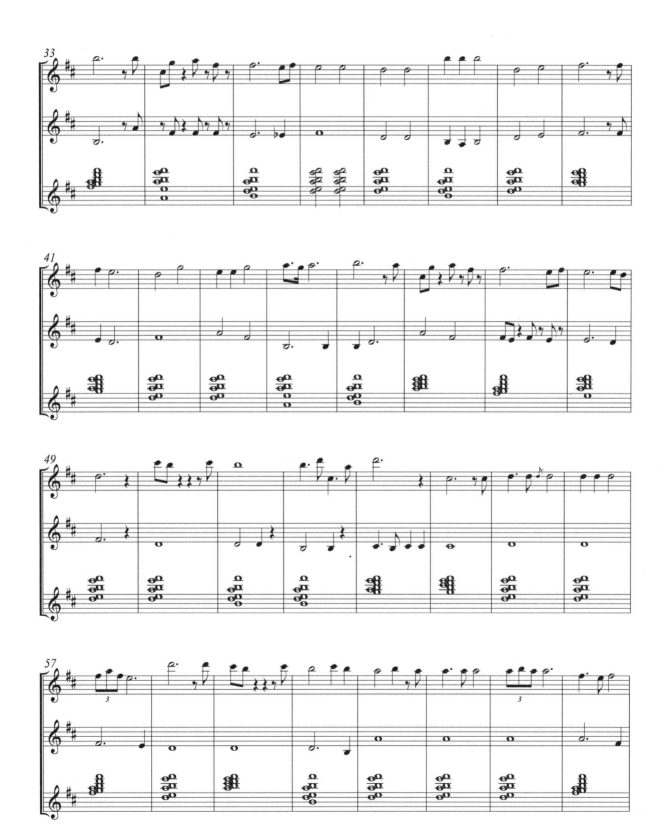

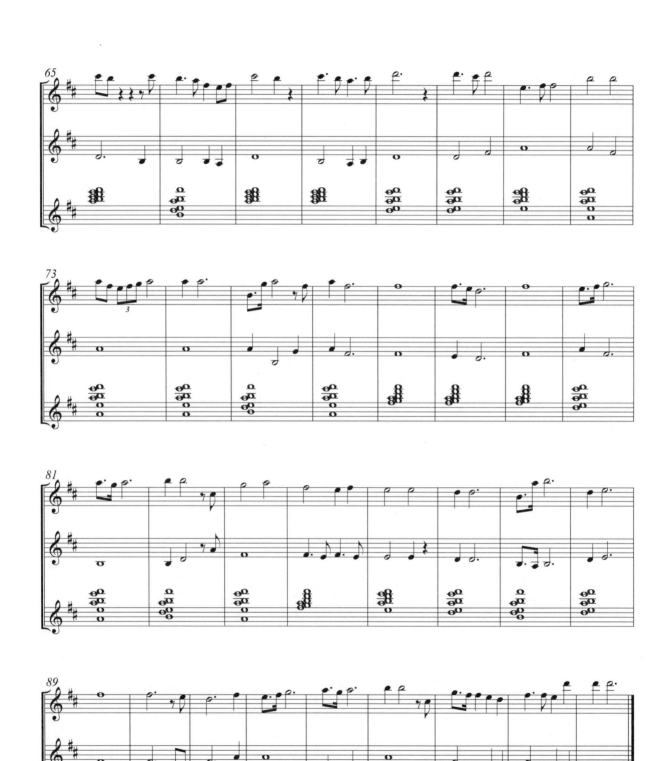

大曲Large Piece
壹越調Yiyue-diao

春鶯囀
The Singing of Spring Orioles

遊聲
Processional Tune
序
Prelude
颯踏
Stamping
入破
Entering Broaching
鳥聲
Bird Tune
急聲
Quick Tune

註釋Note Glossary

此符號係唐代音樂小節數目。
Those symbols indicate the beats of the Tang Music.

左袖 The left sleeve

右袖 The right sleeve

原樂譜無此小節此小節係筆者自行加入
This symbol is used to indicate that the movement is added by the reconstructer.

雙腿自然平行
Legs are naturally parallel.

兩臂跟隨身體
Arms follow the body cross.

兩臂在前時稍為內旋
Arms in front are rotated.

唐大曲
Tang Large Piece

壹越調
YIYUE-DIAO

春鶯囀
THE SINGING OF SPRING ORIOLES

遊聲
PROCESSIONAL TUNE

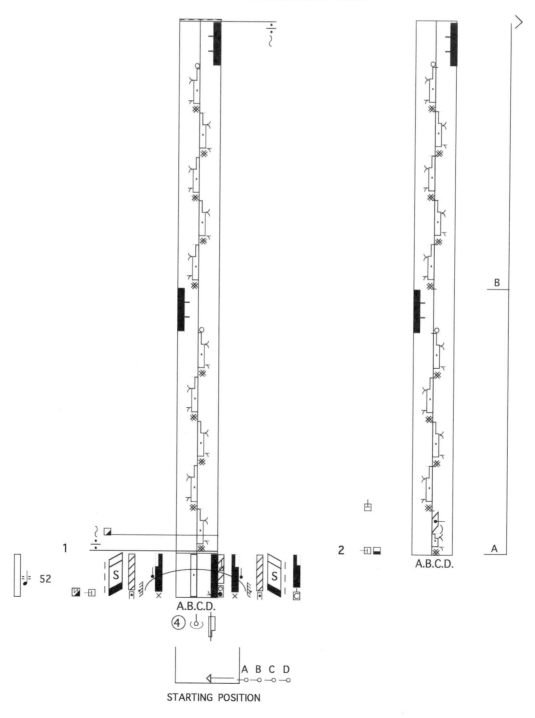

STARTING POSITION

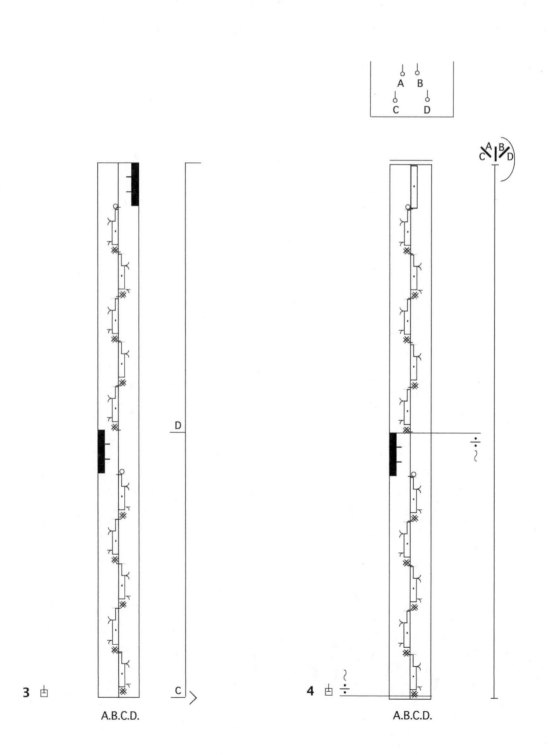

3　白　　　　　　　　　　　D
　　　　　　　　　　　　　　C
A.B.C.D.

4　白
　　　　　　　　　　　　　　A.B.C.D.

序
PRELUDE

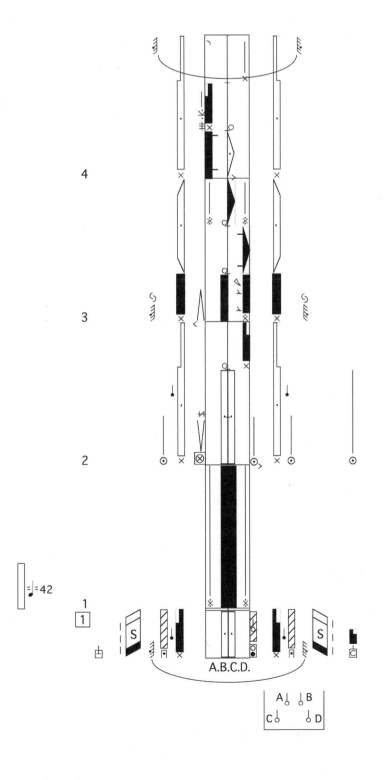

A.B.C.D.

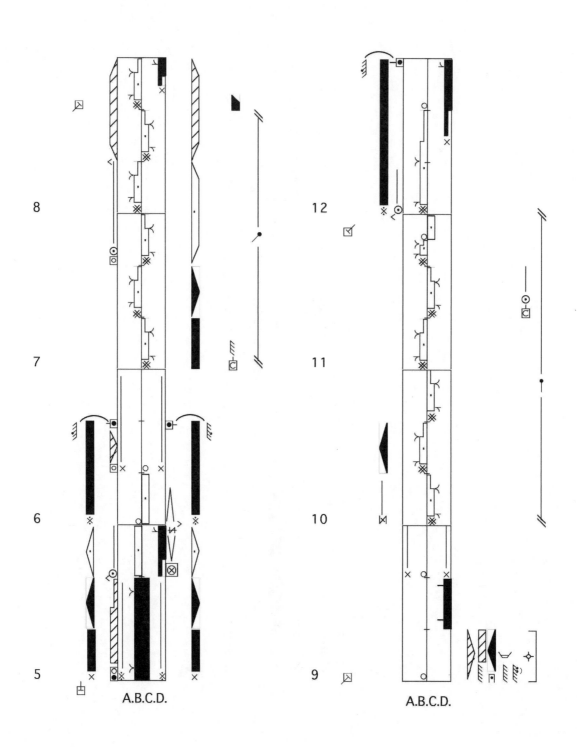

8

7

6

5

12

11

10

9

A.B.C.D.

A.B.C.D.

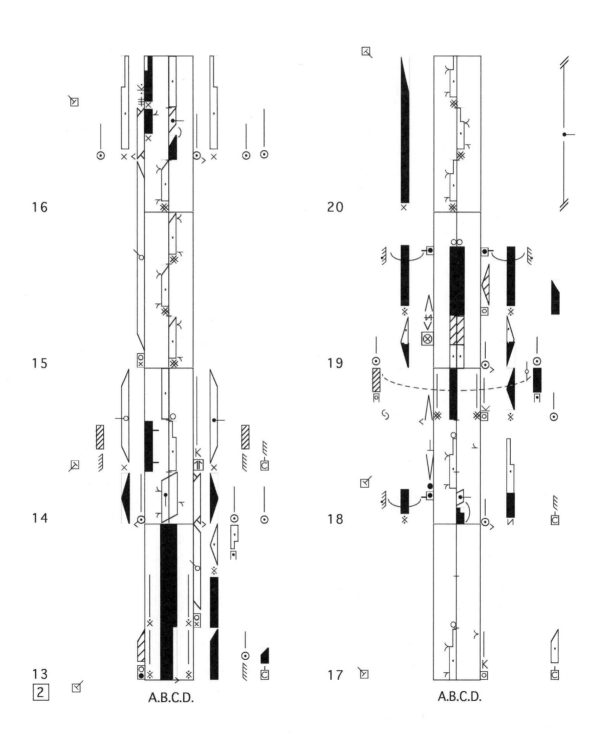

16

15

14

13

2

20

19

18

17

A.B.C.D.

A.B.C.D.

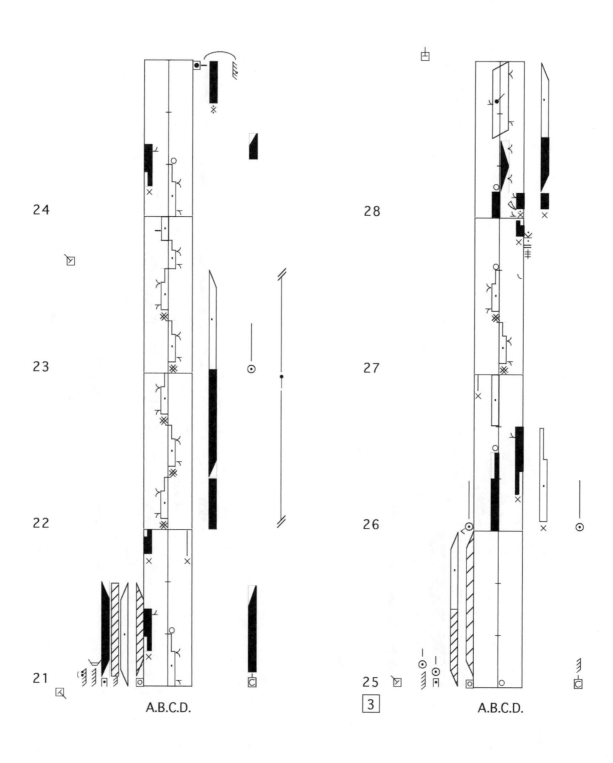

21　22　23　24

25　26　27　28

A.B.C.D.

A.B.C.D.

A.B.C.D.

37
38
39
40

41
42
43
44

A.B.C.D.

A.B.C.D.

48

47

46

45

A.B.C.D.

52

51

50

49

5

A.B.C.D.

56

55

54

53

60

59

58

57

A.B.C.D.

A.B.C.D.

64

63

62

61
6

68

67

66

65

A.B.C.D.

A.B.C.D.

72

76

71

75

70

74

69

73

A.B.C.D.

A.B.C.D.

80
79
78
77

A.B.C.D.

84
83
82
81

A.B.C.D.

88

87

86

85

8

A.B.C.D

92

91

90

89

A.B.C.D

96

95

94

93

A.B.C.D.

100

99

98

97

A.B.C.D

104

103

102

101

108

107

106

105

A.B.C.D

A.B.C.D

112

116

111

115

110

114

109
10

A.B.C.D.

113

A.B.C.D

120

124

119

123

118

122

117

121
11

A.B.C.D

A.B.C.D

125
126
127
128

129
130
131
132

A.B.C.D.

A.B.C.D.

136

135

134

133

12

A.B.C.D.

140

139

138

137

A.B.C.D.

144

143

142

141

A.B.C.D.

148

147

146

145

13

A.B.C.D.

152

151

150

149

156

155

154

153

A.B.C.D. A.B.C.D.

168

167

166

165

168

A.B.C.D.

172

171

170

169

15

A.B.C.D

176

180

175

179

174

178

173

177

A.B.C.D.

A.B.C.D.

184

188

183

187

182

186

181

16

A.B.C.D.

185

A.B.C.D.

192

191

190

189

A.B.C.D.

颯踏
STAMPING

A.B.C.D.

A.B.C.D.

A.B.C.D.

A.B.C.D.

A.B.C.D.

A.B.C.D.

116

35

36

34

33

A.B.C.D.

40

39

38

37

A.B.C.D.

41
3

A.B.C.D.

A.B.C.D.

52

51

50

49

56

55

54

53

A.B.C.D.

A.B.C.D.

A.B.C.D.

A.B.C.D.

68

67

66

65

72

71

70

69

A.B.C.D.

A.B.C.D.

80

79

78

77

76

75

74

73

5

A.B.C.D.

A.B.C.D.

84

88

83

87

82

86

81

85

A.B.C.D.

A.B.C.D.

89
6

90

91

92

93

94

95

96

A.B.C.D.

A.B.C.D.

100

104

99

103

98

102

97

101

A.B.C.D.

A.B.C.D.

108

112

107

111

106

110

105

109

7

A.B.C.D.

A.B.C.D.

116

120

115

119

114

118

113

A.B.C.D.

117

A.B.C.D.

128

132

131

130

136

135

134

133

129

A.B.C.D.

A.B.C.D.

137
9 白

138

139

140

A.B.C.D.

141

142

143

144

A.B.C.D.

148

152

147

151

146

150

145

149

A.B.C.D.

A.B.C.D.

153 白

10

A.B.C.D.

154

155

156

157

158

159

160

A.B.C.D.

132

164

163

162

161

A.B.C.D.

168

167

166

165

A.B.C.D.

172

171

170

169

176

175

174

173

A.B.C.D.

A.B.C.D.

180

179

178

177

184

183

182

181

A.B.C.D.

A.B.C.D.

A.B.C.D.

A.B.C.D.

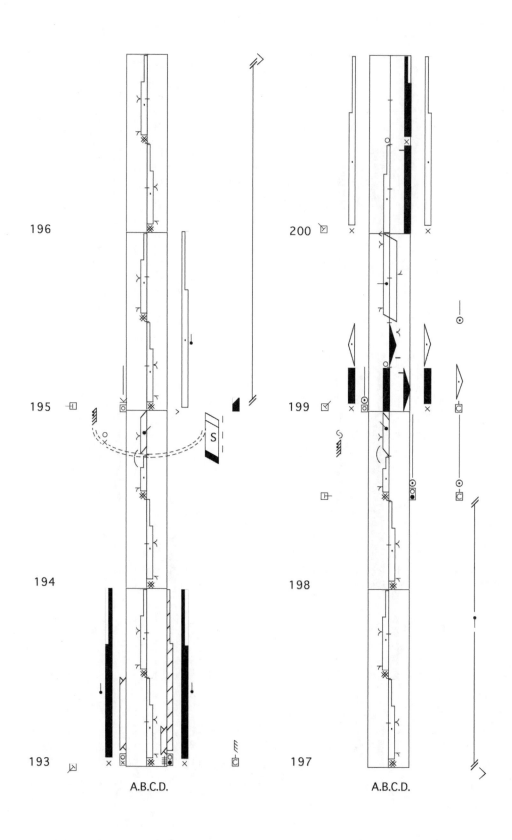

196

195

194

193

A.B.C.D.

200

199

198

197

A.B.C.D.

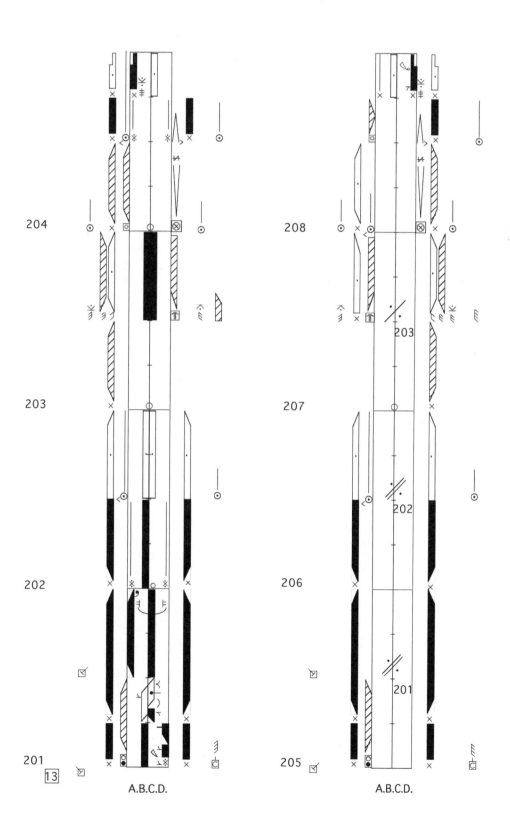

A.B.C.D.

A.B.C.D.

138

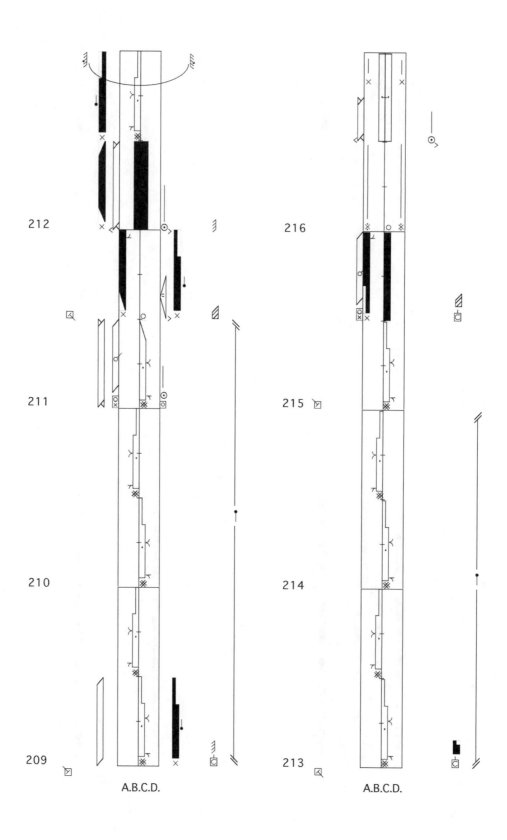

212

211

210

209

216

215

214

213

A.B.C.D.

A.B.C.D.

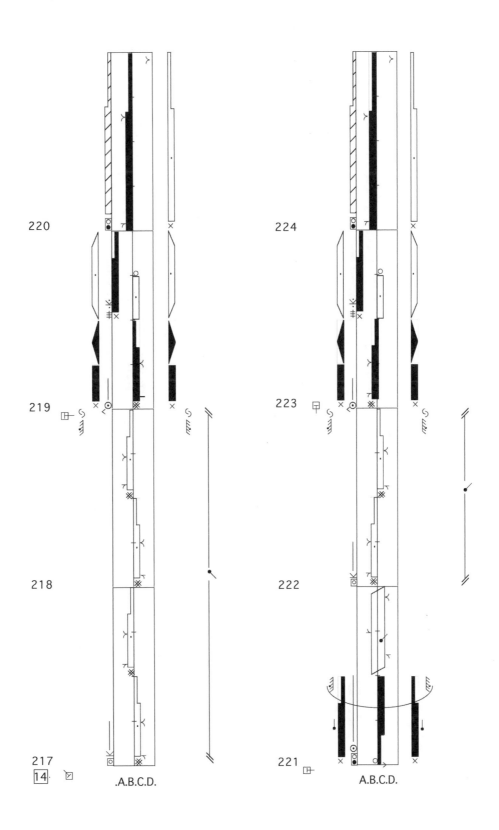

228

232

227

231

226

230

225　甲

229

A.B.C.D.

A.B.C.D.

A.B.C.D.

A.B.C.D.

244

243

242

241

A.B.C.D.

248

247

246

245

A.B.C.D.

A.B.C.D.

A.B.C.D.

260

259

258

257

A.B.C.D.

264

263

262

261

A.B.C.D.

入破
ENTERING BROACHING

A.B.C.D.

A.B.C.D.

13 14 15 16

A.B.C.D.

17 18 19 20

A.B.C.D.

24

28

23

27

22

26

21

25

3

A.B.C.D.

A.B.C.D.

32

31

30

29

A.B.C.D.

36

35

34

33

A.B.C.D.

40

44

39

43

38

42

37

41

A.B.C.D.

A.B.C.D.

A.B.C.D.

A.B.C.D.

A.B.C.D.
A.B.C.D.

A.B.C.D.
A.B.C.D.

72　凸

71

70　▨

69　凸

A.B.C.D.

76

75

74

73　凸
　7

A.B.C.D.

77

80

79

78

A.B.C.D.

81

84

83

82

A.B.C.D.

156

85
8

A.B.C.D.

.A.B.C.D.

93
94
95
96

97
98
99
100

A.B.C.D.
A.B.C.D.

158

104

108

103

107

102

106

101

105

A.B.C.D.

A.B.C.D.

112

116

111

115

110

114

109
10

113

A.B.C.D.

A.B.C.D.

120

124

119

123

118

122

117
A.B.C.D.

121
A.B.C.D.

A.B.C.D.

A.B.C.D.

A.B.C.D.　　　　　　　A.B.C.D.

141

142

143

144

A.B.C.D.

145

146

147

148

A.B.C.D.

152

156

151

155

150

154

149 153

A.B.C.D. A.B.C.D.

160

159

158

157
14

A.B.C.D.

164

163

162

161

A.B.C.D.

168

172

167

171

166

170

165

169

15

A.B.C.D.

A.B.C.D.

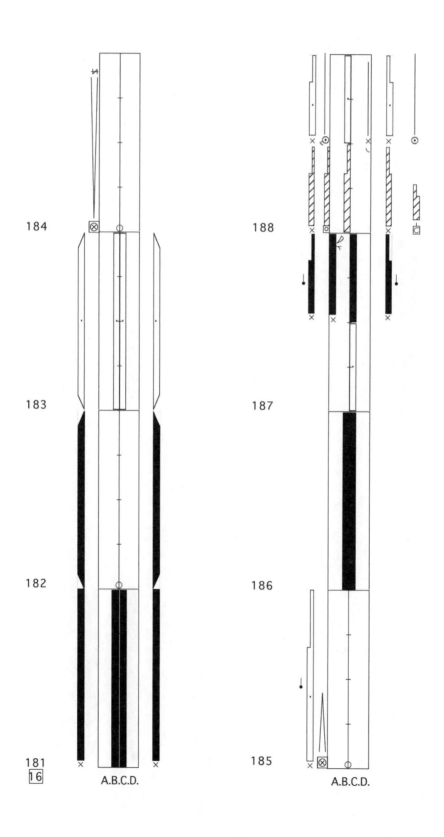

184

183

182

181
16

A.B.C.D.

188

187

186

185

A.B.C.D.

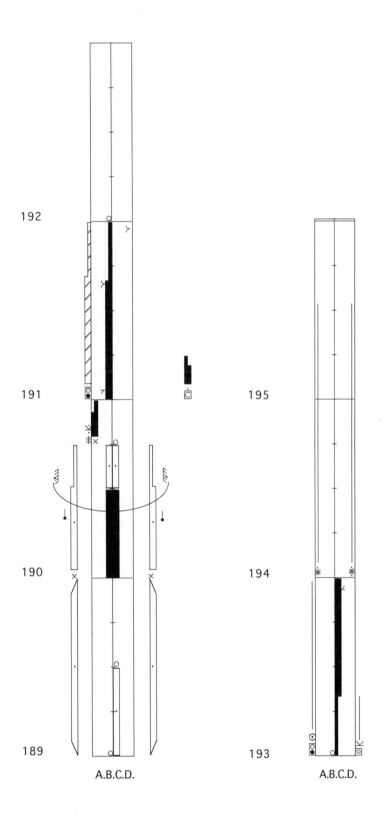

192

191

190

189
A.B.C.D.

195

194

193
A.B.C.D.

鳥聲
BIRD TUNE

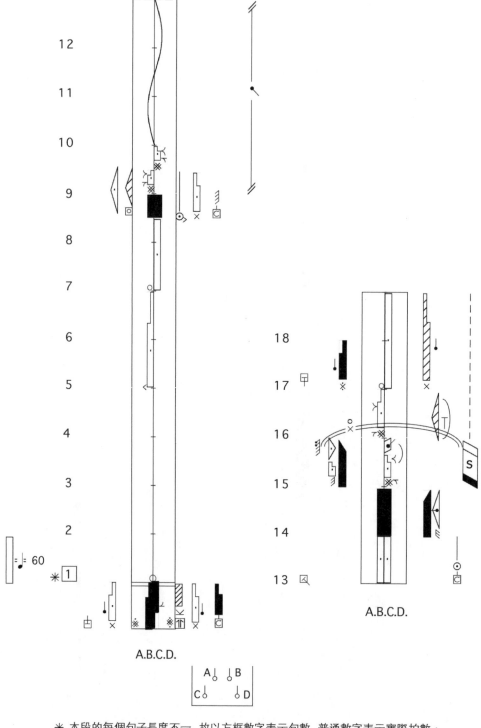

A.B.C.D.

A.B.C.D.

＊ 本段的每個句子長度不一，故以方框數字表示句數，普通數字表示實際拍數。
In this section, the length of each phrase is variable.

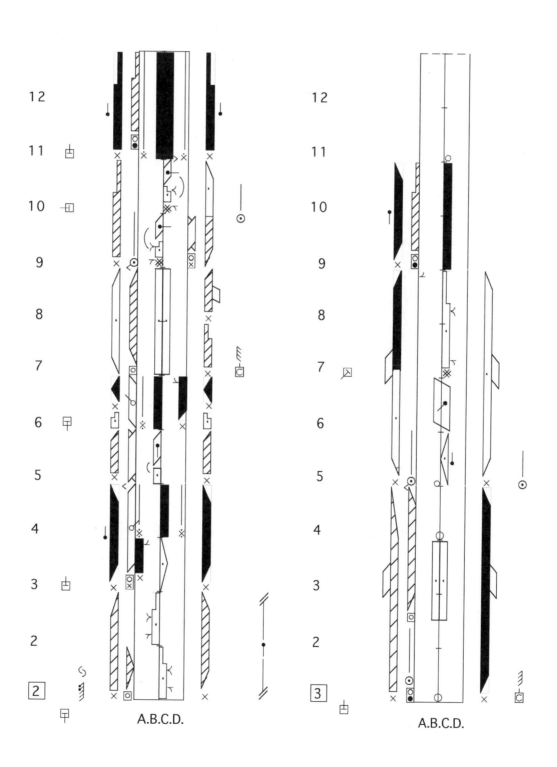

A.B.C.D.

A.B.C.D.

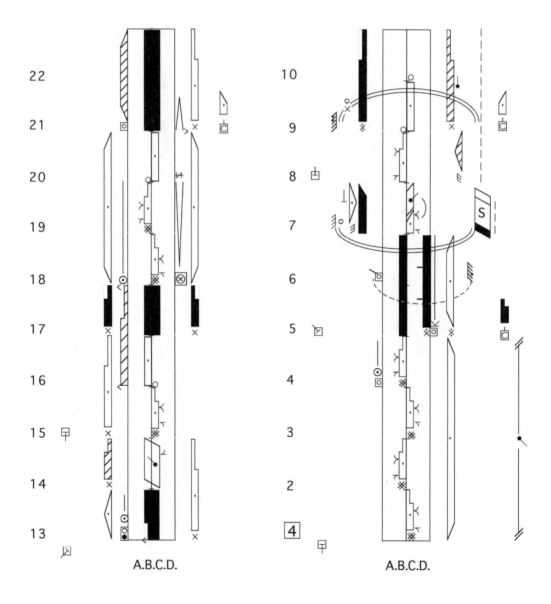

A.B.C.D. A.B.C.D.

A.B.C.D. A.B.C.D.

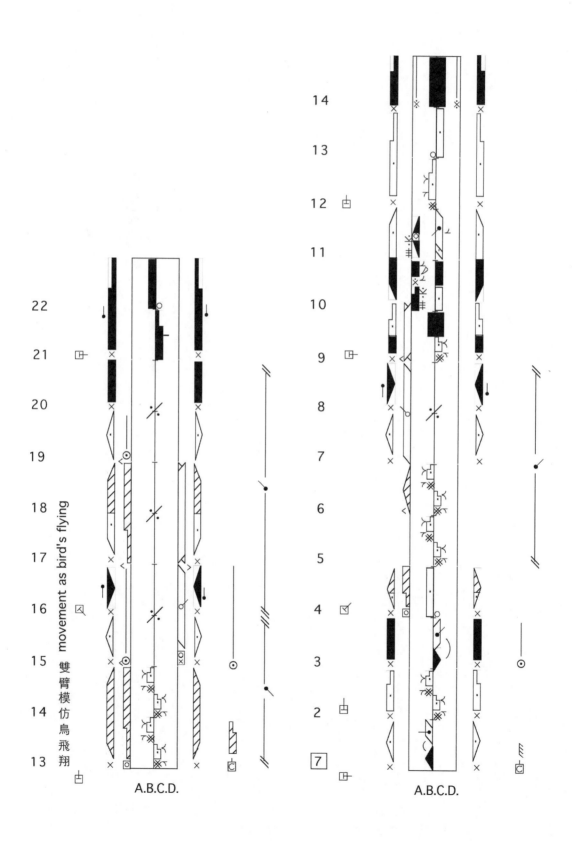

movement as bird's flying

雙臂模仿鳥飛翔

A.B.C.D.

A.B.C.D.

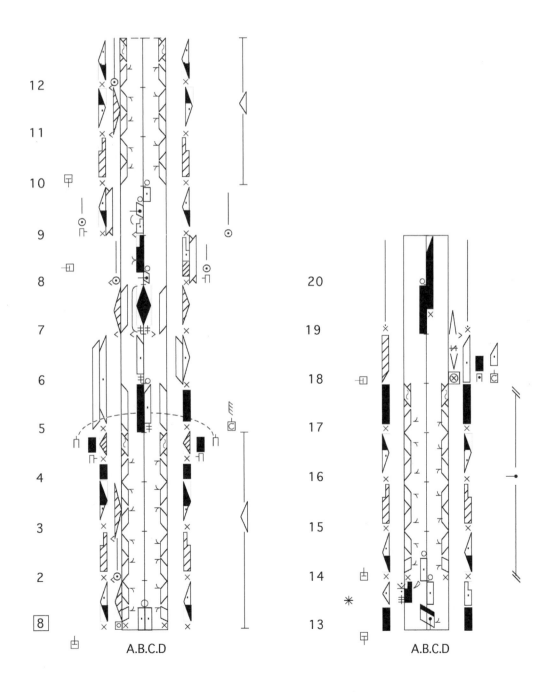

A.B.C.D

A.B.C.D

＊ 左腳把裙子踢開
kick to clear up the robe on the ground.

A.B.C.D.

A.B.C.D.

A.B.C.D.

A.B.C.D.

A.B.C.D A.B.C.D.

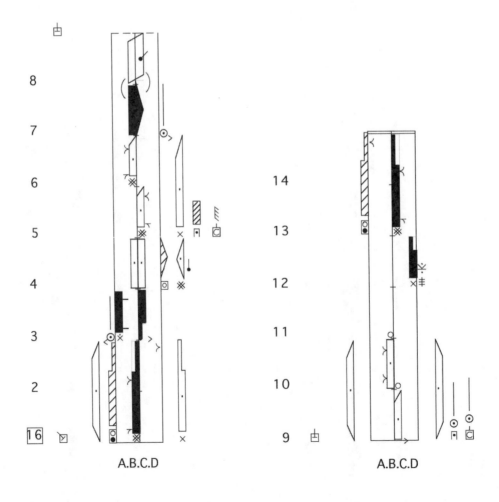

A.B.C.D A.B.C.D

急聲
QUICK TUNE

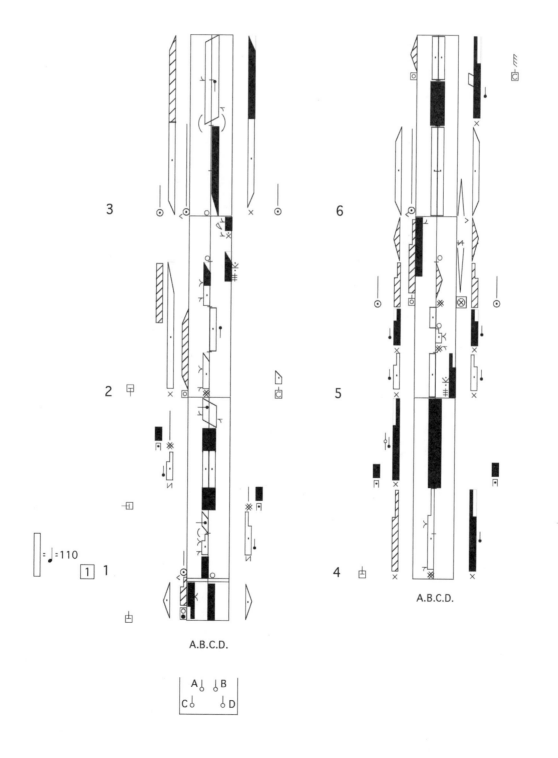

A.B.C.D.

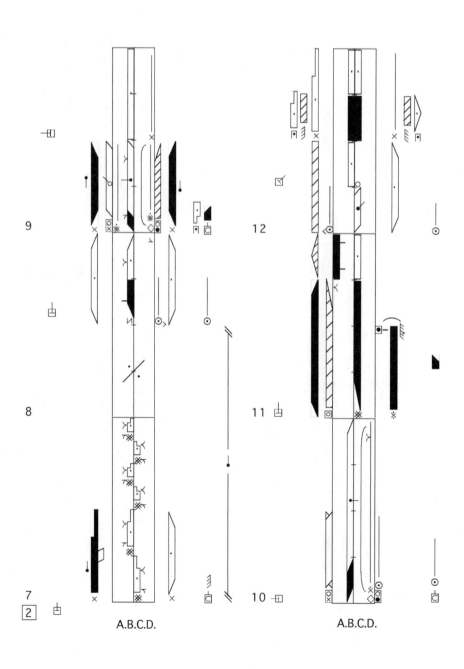

9

8

7

2

A.B.C.D.

12

11

10

A.B.C.D.

15

14

13

⓷

A.B.C.D.

18

17

16

A.B.C.D.

A.B.C.D.

33

36

32

35

31
6

34

A.B.C.D.

A.B.C.D

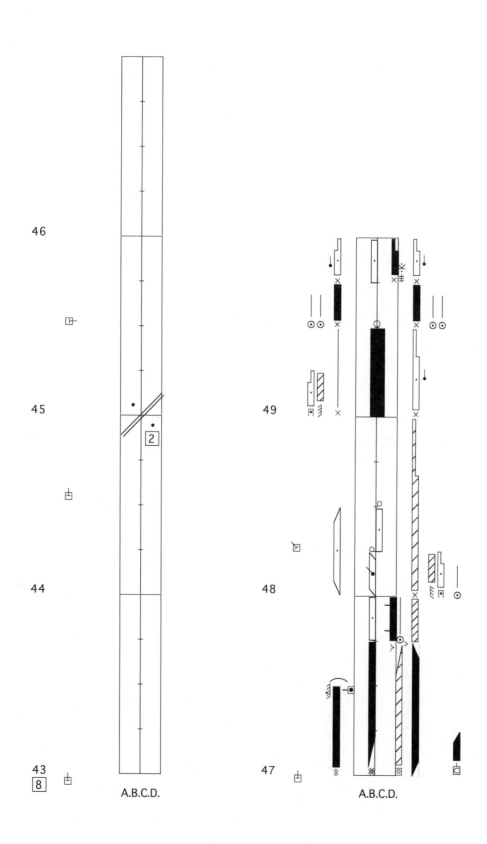

46

45

2

44

43

8

A.B.C.D.

49

48

47

A.B.C.D.

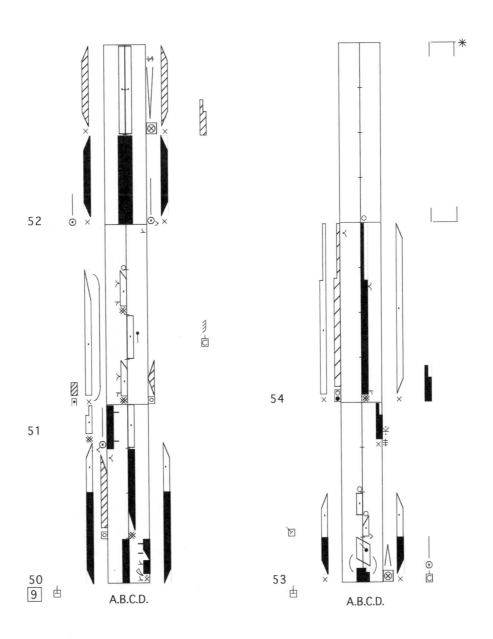

50
9 凸

A.B.C.D.

51

52

53 凸

A.B.C.D.

54

57

60

56

59

55

10

58

A.B.C.D.

A.B.C.D.

A.B.C.D.

A.B.C.D.

75

74

73
13

A.B.C.D.

78

77

76

A.B.C.D.

A.B.C.D.

A.B.C.D.

87

86

85
15

A.B.C.D.

90

89

88

A.B.C.D.

96

95

94

A. C.

B D.

A○— —○B
C○— —○D

198

99

98

97

A C B D

102

101

100

A.B.C.D.

105

104

103

A.B.C.D.

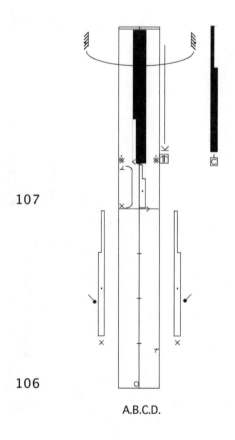

107

106

A.B.C.D.

遊聲(退場)
PROCESSIONAL TUNE(Exits)

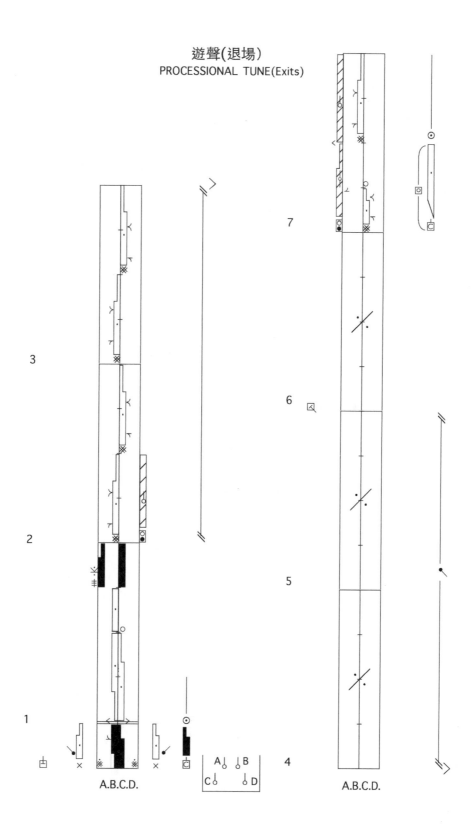

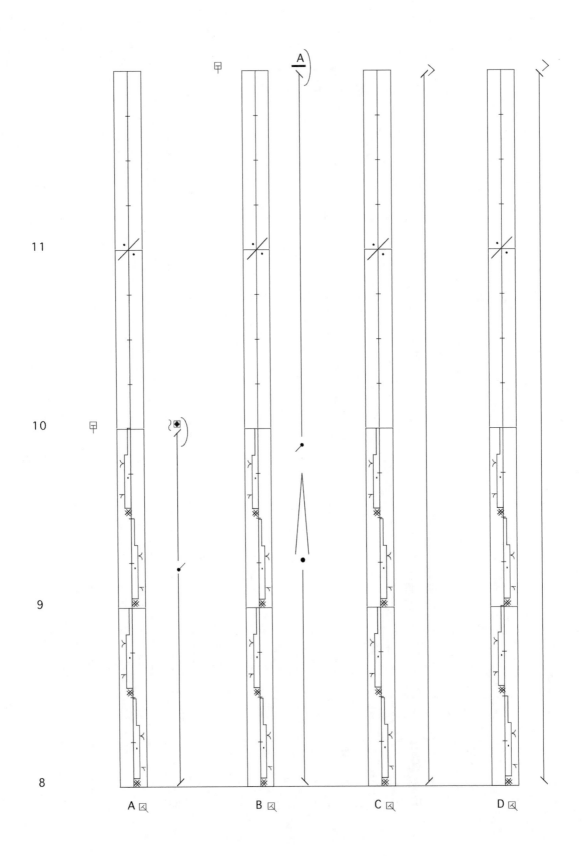

11

10

9

8

A図　　　　B図　　　　C図　　　　D図

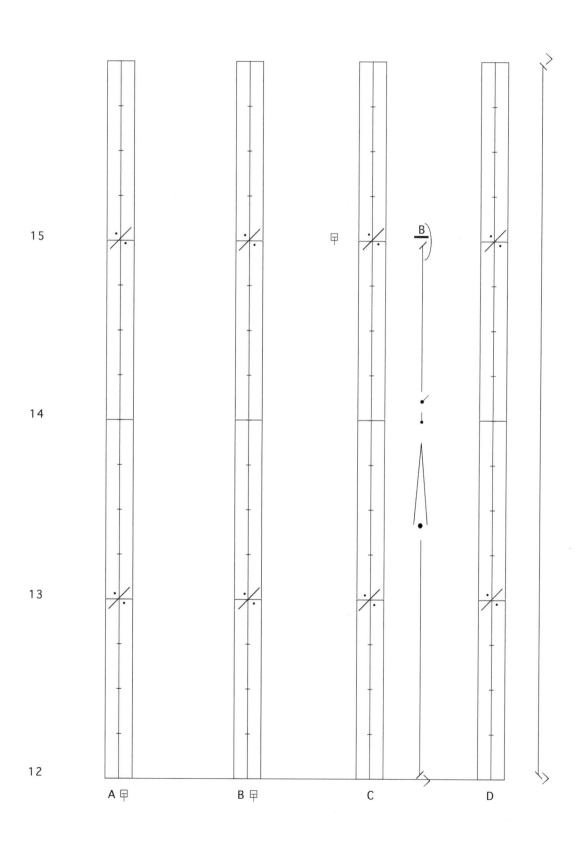

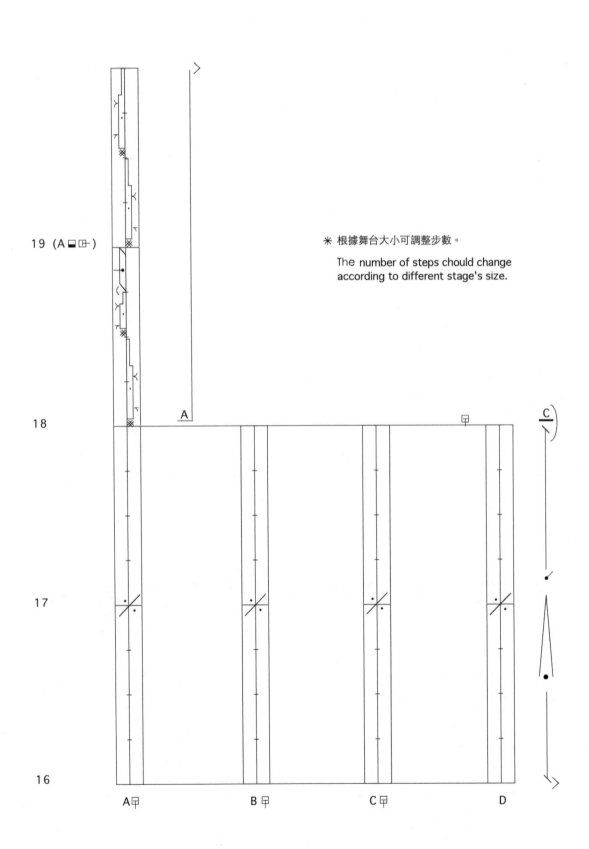

※ 根據舞台大小可調整步數。

The number of steps chould change
according to different stage's size.

19 (A▣田)

18

17

16

A甲　　B甲　　C甲　　D

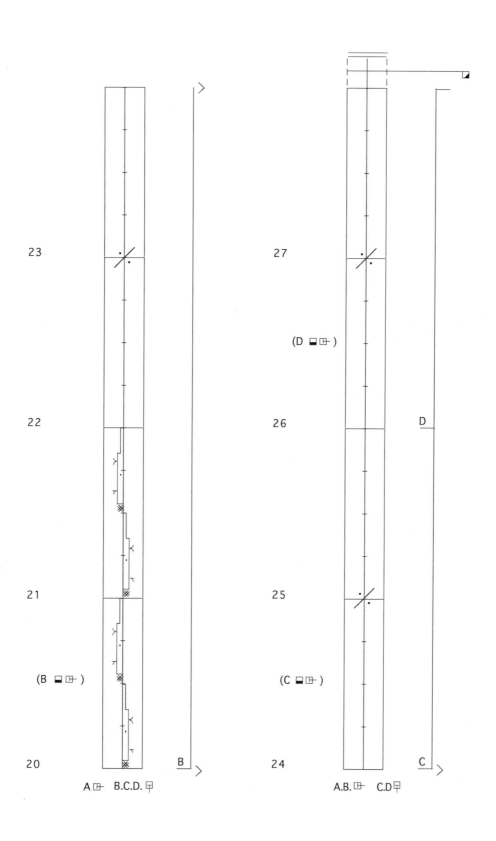

NO. 2 - 7

NO.18 - 27

NO. 1

NO. 8 - 17

唐大曲《蘇合香》（劉鳳學作品第118號）
Grand Piece
Liquidambar
（Op.118）

首演時間：2002年11月22日臺北市國家戲劇院　第一樂章〈序〉第一帖

第二樂章〈破〉

第三樂章〈急〉第一帖

2003年11月21日臺北市國家戲劇院　第三樂章〈急〉第二帖

原樂舞作者：不詳

音樂：盤涉調　大曲

樂譜解譯：劉鳳學

舞蹈重建：劉鳳學

音樂指導：吳瑞呈

樂譜輸入：吳瑞呈、林維芬

服裝、頭飾設計：翁孟晴、劉鳳學

髮飾造型：陳美秀

舞蹈音樂結構：1.〈序〉一、二、三帖　2.〈破〉　3.〈急〉一、二帖

舞譜記錄：崔治修

舞譜審訂：賈克琳・夏雷亞斯（Jacqueline Challet-Haas）

記譜：2017年8月

　　《蘇合香》原為印度樂舞，因印度阿育王服食蘇合香草藥而病癒，作此樂舞以示感恩。傳至中國後，被納入「教坊」曲目，係軟舞型式，由日本遣唐舞生和邇部嶋繼於西元781至806年間傳至日本。

唐大曲《春鶯囀》（劉鳳學作品第118號）演出紀錄

演出時間	演出地點	設計群	舞者／音樂演奏
2002年11月	臺北市國家戲劇院「重建唐代樂舞文明」唐大曲《蘇合香》	燈光設計：王志強舞臺設計：張一成	舞者： 林威玲、田珮甄、黃齡萱 溫明倫、張桂菱 音樂演奏： 簫—葉圭安、笛—吳瑞呈 笙—蔡美華、篳篥—蔡榮文 鼓—林惟華、林維芬
2003年6月	紐約亞洲協會「第46屆APAP會議」	燈光設計：王志強舞臺設計：張一成	舞者： 林威玲、張桂菱 音樂演奏： 簫—葉圭安、笛—吳瑞呈 笙—蔡美華、篳篥—蔡榮文 鼓—林惟華、林維芬
2003年10月	臺北市美國學校		舞者： 黃齡萱、溫明倫、張桂菱
2003年11月	臺北市國家戲劇院「重建唐大曲，再現樂舞新生命」唐大曲《團亂旋》	燈光設計：李俊餘舞臺設計：張一成	舞者： 林威玲、田珮甄、黃齡萱 溫明倫、張桂菱 音樂演奏： 簫—葉圭安、笛—吳瑞呈 笙—蔡美華、篳篥—蔡榮文 箏—劉虹妤、琵琶—鄭聞欣 編鐘—郭玉茹 鼓—林惟華、林維芬

			舞者：
2004年 8月	臺北藝術大學戲劇廳 「臺灣國際舞蹈論壇」	燈光設計：李俊餘 舞臺設計：張一成	林威玲、田珮甄 黃齡萱、張桂菱 音樂演奏： 簫—葉圭安、笛—吳瑞呈 笙—蔡美華、篳篥—蔡榮文 鼓—林惟華、林維芬
2005年 1月	臺北市中山堂光復廳 「漢字文化節」	燈光設計：李俊餘 舞臺設計：張一成	舞者： 林威玲、田珮甄 黃齡萱、張桂菱 音樂演奏： 簫—葉圭安、笛—吳瑞呈 笙—蔡美華、篳篥—蔡榮文 箏—劉虹妤、琵琶—鄭聞欣 編鐘—李庭耀 鼓—林惟華、林維芬
2006年 6月	法國國家舞蹈中心 Center National de la Danse	燈光設計：李俊餘 舞臺設計：張一成	舞者： 林威玲
2008年 11月	紅樹林劇場 「舞蹈文化人類學研討會」	舞臺設計：張一成	舞者： 林威玲、黃齡萱、張桂菱
2009年 3月	臺灣大學雅頌坊 「劉鳳學與新古典舞團」	舞臺設計：張一成	舞者： 林威玲、黃齡萱、張桂菱
2010年 8月	西安鳳鳴九天劇院 北京國家會議中心 「第29屆世界音樂教育大會： 來自唐朝的聲影」	燈光設計：車克謙 舞臺設計：黃忠琳	舞者： 林威玲、張桂菱、陳敬亭 西安音樂學院舞蹈系 音樂演奏： 西安音樂學院民族器樂系 鼓—林惟華、林維芬
2010年 10月	紅樹林劇場	舞臺設計：張一成	舞者： 黃齡萱、張桂菱、陳敬亭
2011年 6月	臺北科技大學 「唐樂舞選粹」		舞者： 林威玲、陳敬亭

2011年 9月	臺灣師範大學體育館 「千年舞蹈再現風采：劉鳳學 教授談唐樂舞」		舞者： 林威玲、黃齡萱、張桂菱
2011年 10月	臺北市國家戲劇院 「千年凝望：唐太宗時代樂舞 鉅著《傾盃樂》」	燈光設計：車克謙 舞臺設計：黃忠琳	舞者： 林威玲、黃齡萱 張桂菱、陳敬亭 音樂演奏： 簫—葉圭安、笛—張君豪 笙—陳富翔、篳篥—溫育良 箏—郭岷勤、琵琶—劉苹華 鼓—林惟華、林維芬
2014年 11月	北京舞蹈學院新劇場 「中和大雅・古舞今聲」	燈光設計：胡博 舞美設計：李瑞	舞者： 林威玲、張桂菱 北京舞蹈學院古典舞系 音樂演奏： 中國音樂學院華夏樂團
2015年 11月	臺灣師範大學知音劇場 「舞蹈文化人類學研討會」	燈光設計：李俊餘 舞臺設計：張一成	舞者： 林威玲、張桂菱、陳敬亭
2020年 10月	紅樹林劇場 「尋找失去的舞跡　再創唐樂 舞文明」 《貴德》	燈光設計：宋永鴻	舞者： 林威玲、張桂菱、陳敬亭

蘇合香 序

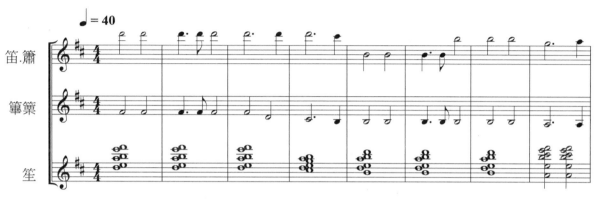

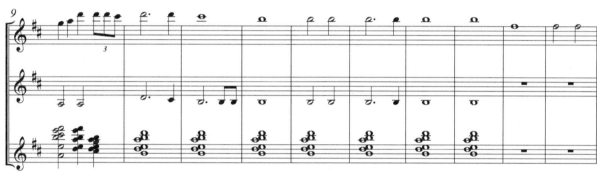

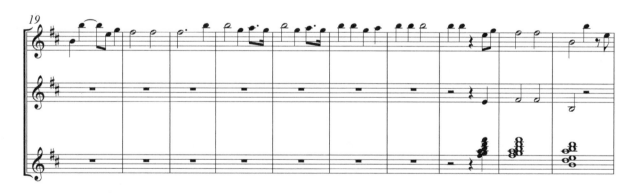

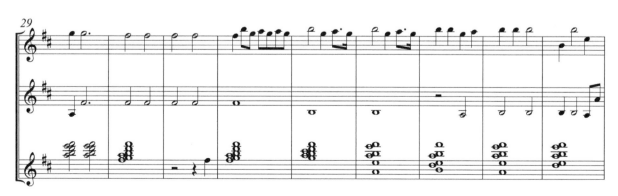

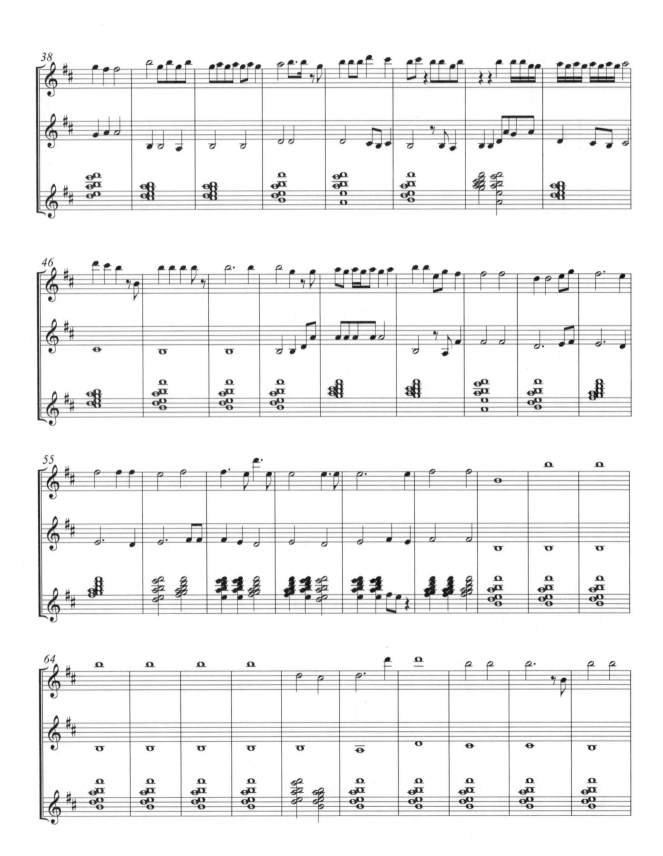

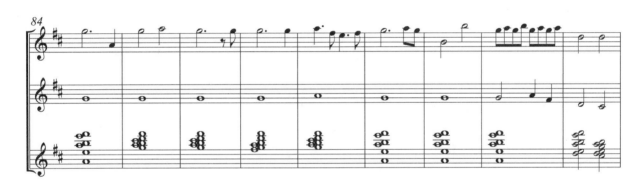

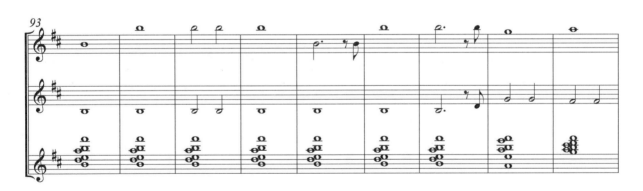

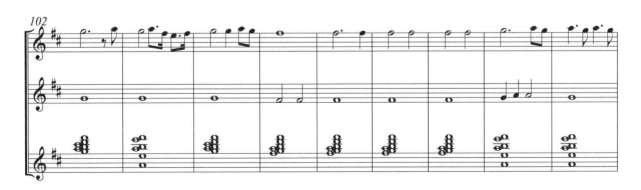

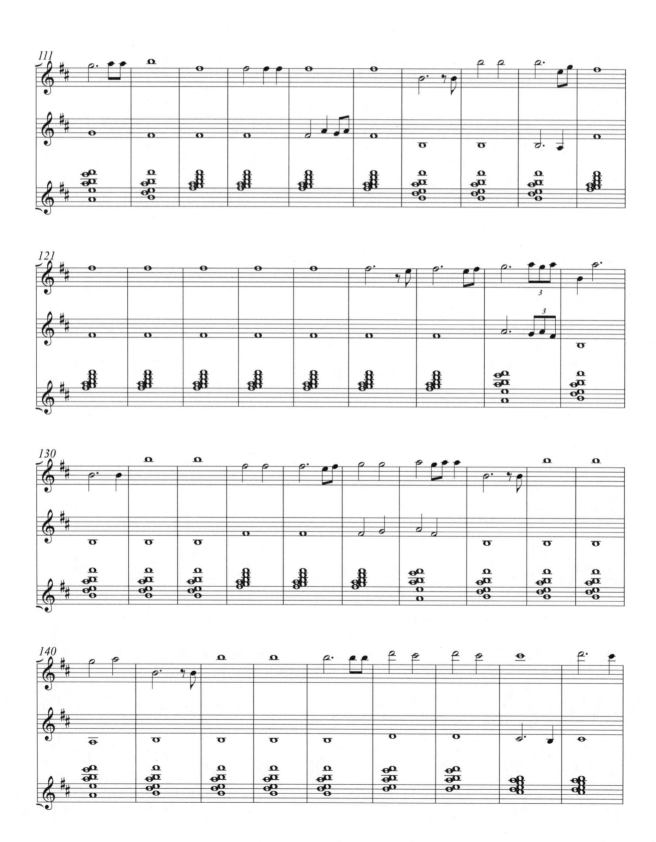

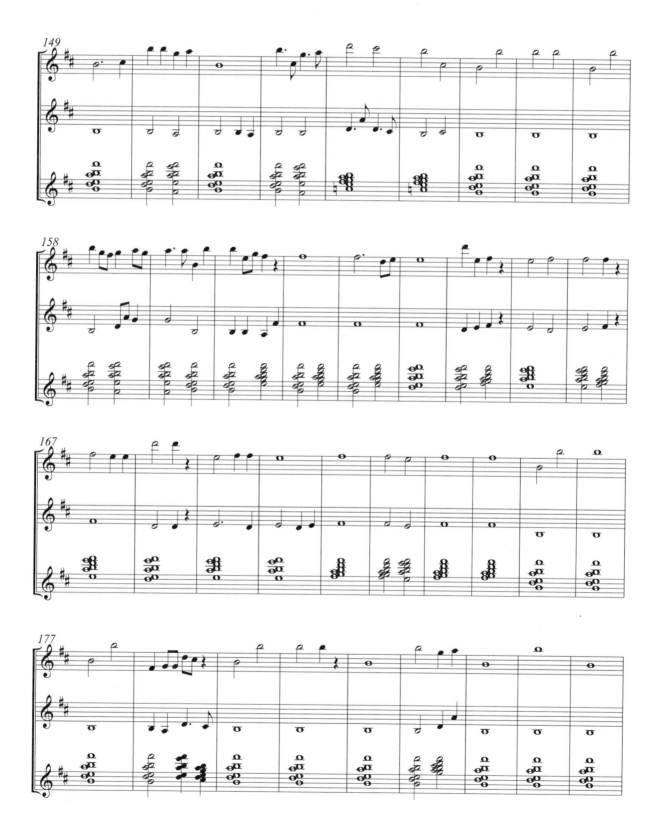

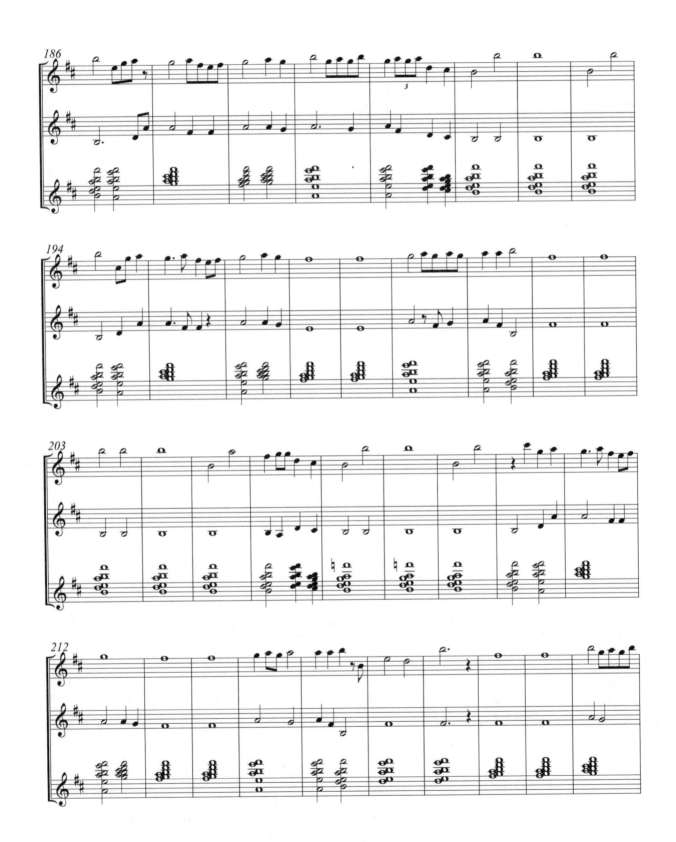

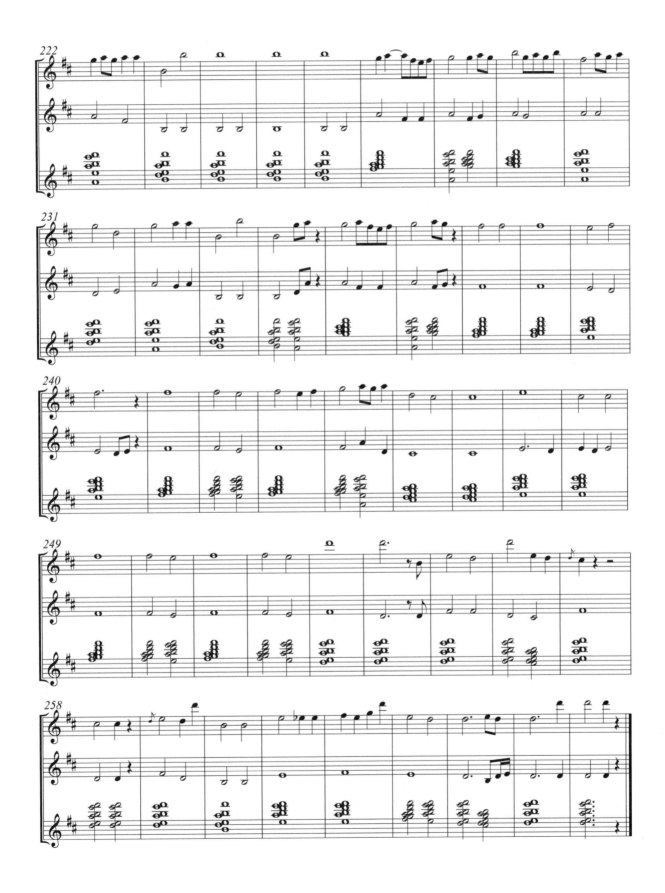

蘇合香 破

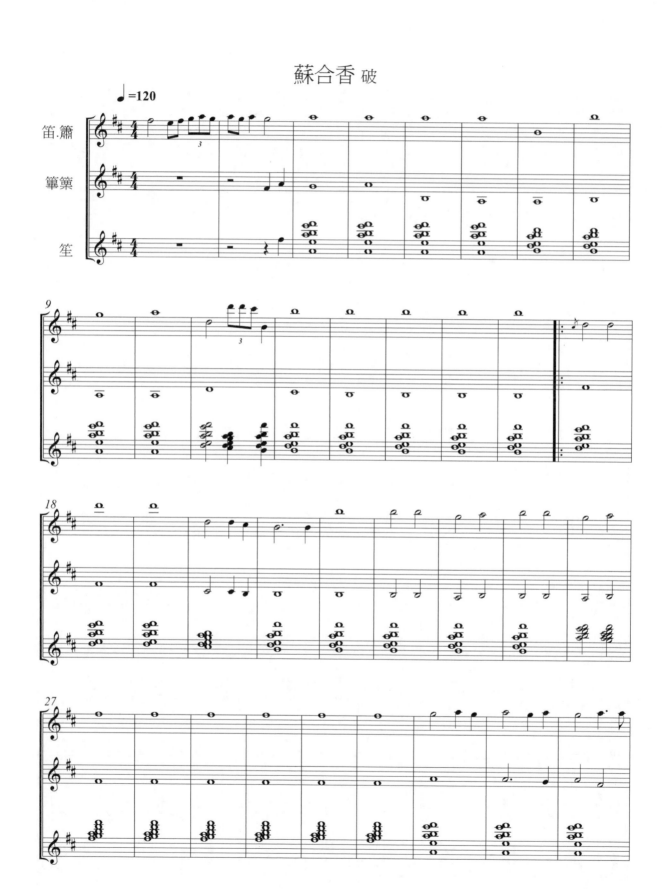

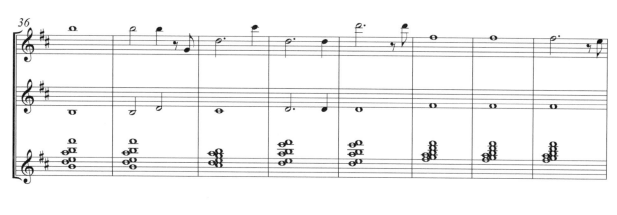

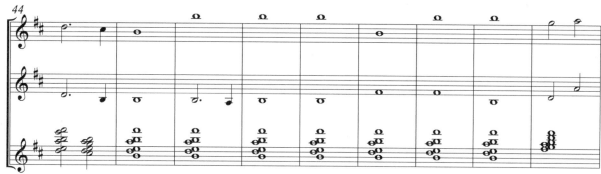

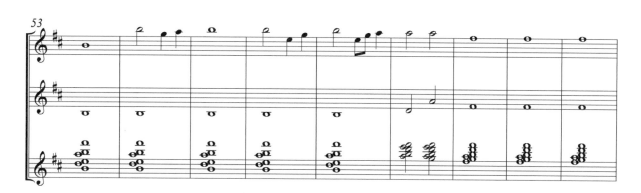

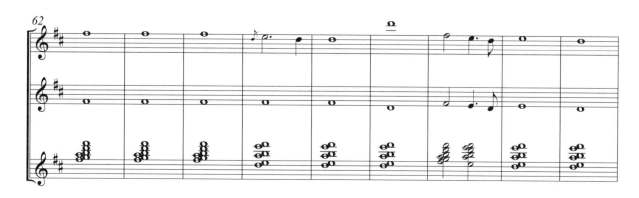

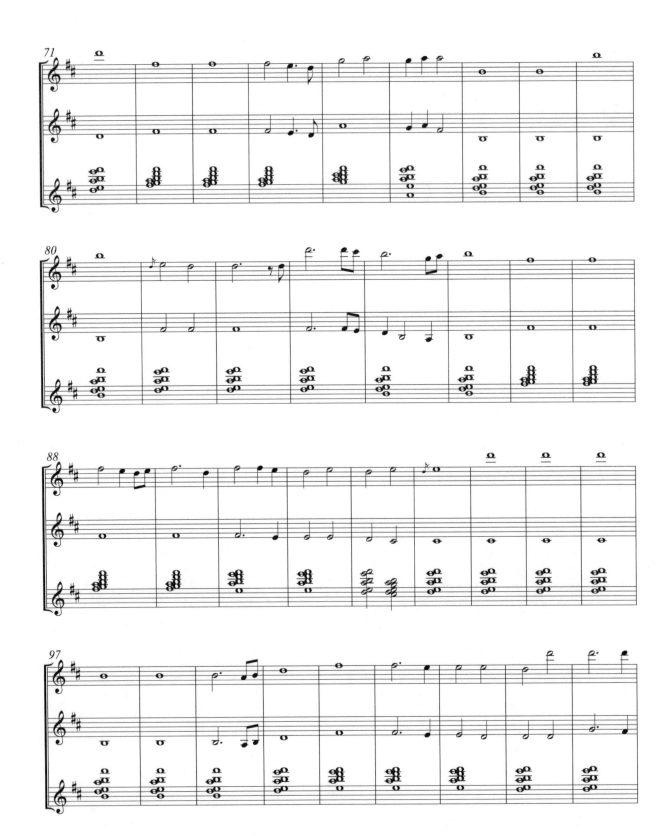

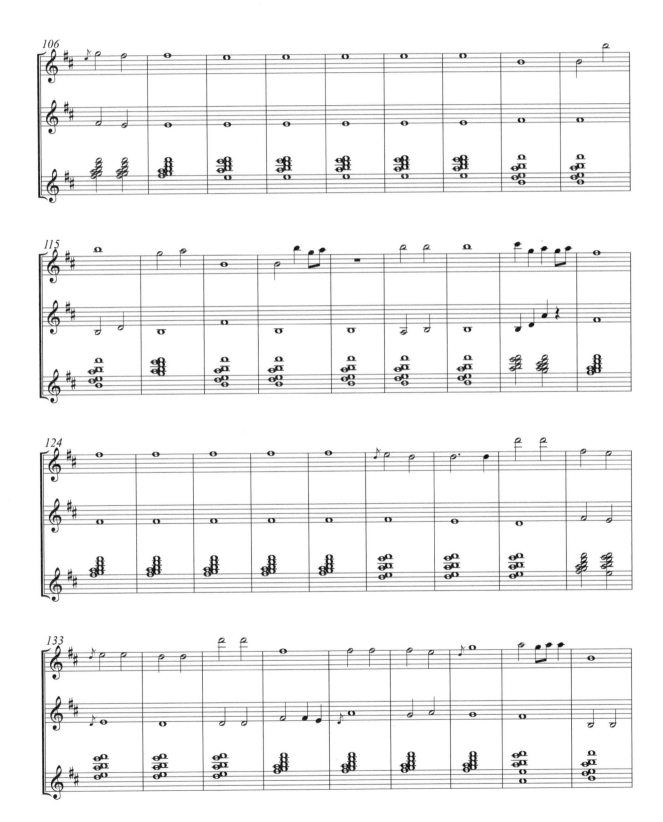

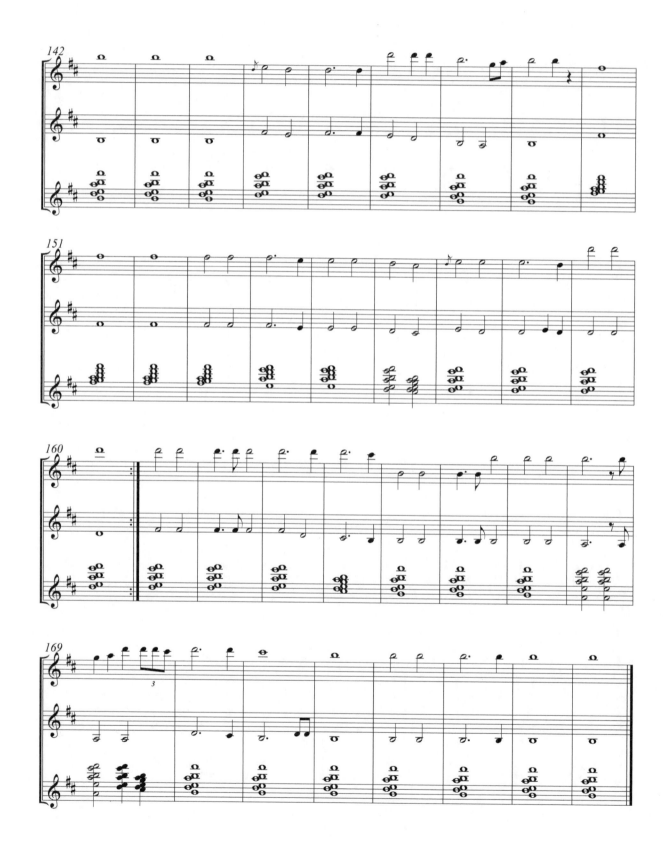

蘇合香 急

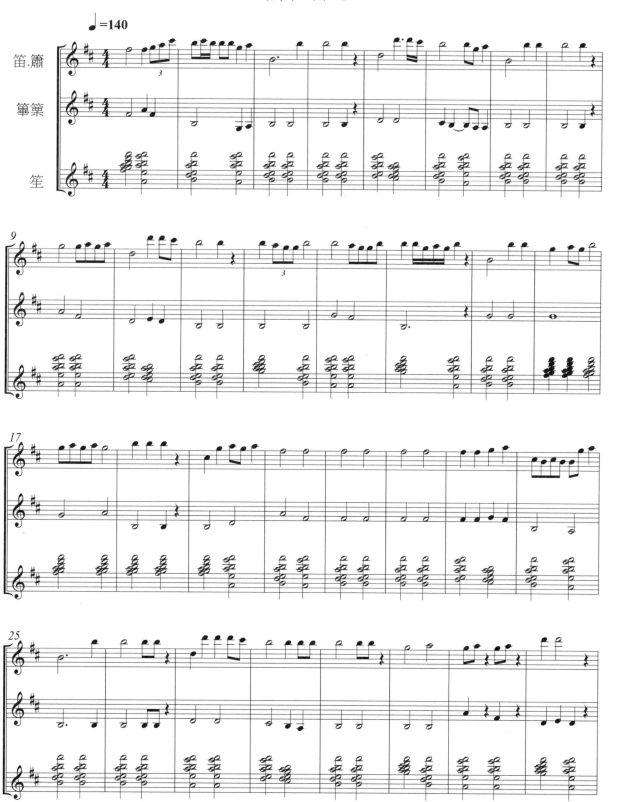

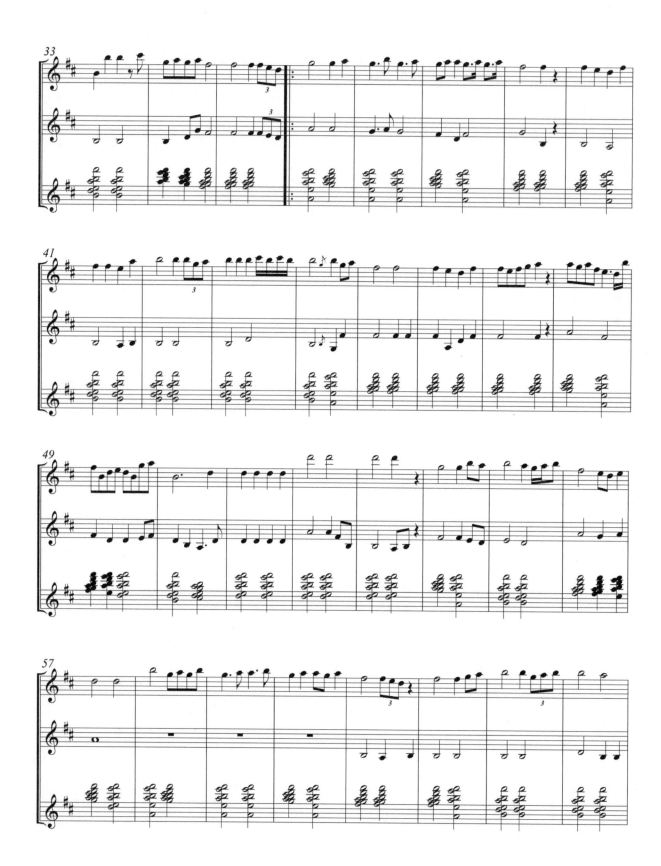

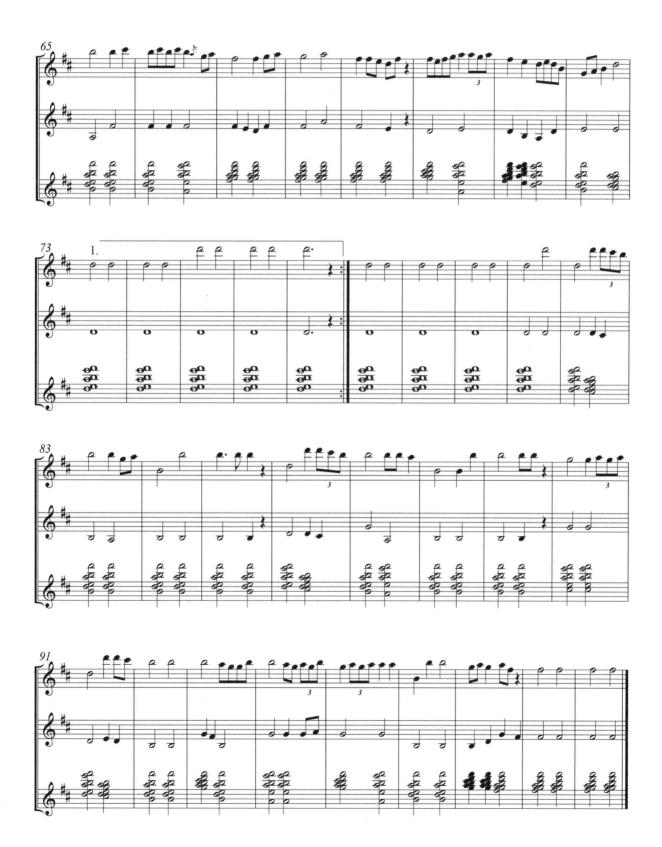

蘇　合　香
Liquidambar

記譜：　**Chih-Hsiu TSUI**

審稿：　**Jacqueline Challet-Haas**

August　2017

Premiere: November 22, 2002 at National Theater, Taipei, Taiwan

Time: 30 mn

Notation version: 2003

ⓒ Neo-Classic Dance Company

演 出 名 單

Distribution

林威玲	J	⚲
張桂菱	G	⚲
溫明倫	W	⚲
田珮甄	P	⚲
黃齡萱	L	⚲

拍數對照表　Reference Table of Counts

本舞譜紀錄了"蘇合香"的以下六部分：進場, 序, 破, 急第一帖 , 急第二帖, 和退場。 序由
13節組成, 破有10節, 急一有32節, 急二也有32節。(節是唐樂舞拍數, 一節相相當於一段
長度不等的音樂)
茲將每"節"的拍子和速度列出, 以利讀者更清晰的了解本舞的結構。舞者在練習時必須把
以下拍子和節數熟記於心。節數由方框數字表示, 部分小節是完整重複其他小節。

This dance score is composed of 6 sections: Entrance, Prelude, Broken,
Quick-1, Quick-2, and Exit. Each of them contains several sequences,
called usually "beats" (Tang music count, numbers enclosed in a small
rectangle). To facilitate the reading, the way to count the "beat" and its
tempo are listed below. When learning the dance, dancers should learn
them by heart. Some of the "beats" repeat exactly the others.

- 進場 ／ Entrance: ♩= 40

- 序 ／ Prelude:

1 8x10, ♩=40	6 8x12	11 8x7
2 8x5	7 8x12	12 8x9
3 8x13	8 8x6	13 4x8
4 8x12	9 8x8	
5 8x18, ♩=68	10 8x8	

- 破 ／ Broken: ♩= 120

1 8x8	6 8x8
2 8x8	7 8x8
3 8x8	8 8x8, = repeat 6
4 8x8	9 8x8
5 8x8	10 8x8

– 急 –1 ／ Ouick –1: ♩ = 140

1	8x2,	11	8x2	21	12+8	31	12, = 20
2	8x2	12	8x2	22	8x2	32	8x2
3	12x2	13	8x2	23	8x2, = 12		
4	8x2	14	12	24	8x2, = 13		
5	8x2	15	12	25	12,= 14		
6	8x2	16	8x2	26	12,= 15		
7	12	17	8x2,	27	8x2, = 16		
8	12	18	8x2, = repeat 17	28	8x2, = 17		
9	4	19	8x2	29	8x2, = 18		
10	8	20	12	30	8x2, = 19		

– 急 –2 ／ Quick –2: ♩ = 140

1	8x2,	11	8x2	21	12+8	31	12, = 20
2	8x2	12	8x2	22	8x2, = 11	32	8x2
3	8x3	13	8x2	23	8x2, = 12		
4	8x2	14	12	24	8x2, = 13		
5	8x2	15	12	25	12, = 14		
6	8x2	16	8x2, = 11	26	12, = 15		
7	12	17	8x2, = 11	27	8x2, = 16		
8	12	18	8x2	28	8x2, = 17		
9	4	19	8x2	29	8x2, = 18		
10	8	20	12	30	8x2, = 19		

– 退場 ／ Exit: ♩=40

註釋　Glossary

1,　　= 長袖- 沒有任何特別記號時, 袖子自然下垂, 跟隨擺動。見圖1。
Long sleeve- hanging down naturally when no indication appears. See photo N.1 .

2, 甩動袖子：所有手臂動作帶有重音記號的 ♪, 都表示甩袖的動作。
本舞譜中將他們分成如下三種類型。
Throwing the sleeve: all arms' movements written with an accent ♪ means throwing the sleeve. In this score, they are divided into 3 types :

2.1

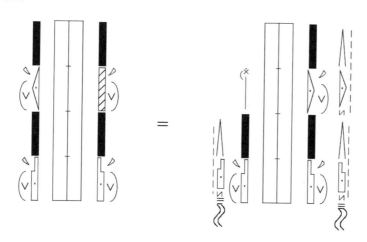

當手臂伸直時：袖子被往同方向全部甩出。見圖1。

When stretching an arm :
the whole sleeve is throwed out
in the same direction.
See photo N.2.

2.2

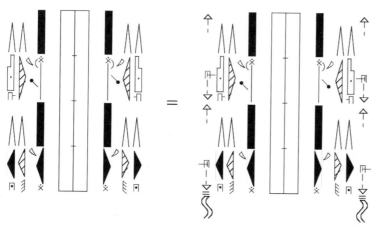

當手臂彎曲時：袖子被甩向手掌的方向, 袖子在空中畫出弧線。見圖2。

When an arm is bending:
the sleeve is throwed out in the hand's direction, and creates a curve in the air.
See photo N.3 .

2.3

個別特殊動作：當出現特殊袖子動作時，每一次都會標記說明。例如這個動作出現在 "序" 的第三節，第一拍時把袖子甩到旁邊；第二拍時手掌往下轉一圈來到袖子的下面；第三拍，藉著翻腕把袖子略為拋向前方，袖子最終覆蓋手背並垂在手背前方。

Special movement: In case of specific manipulation of the sleeve, a detailed analysis will be written. Here-by an example taken from the "Prelude"'s part, 3rd beat: the right arm throws the sleeve to the side out, then the hand makes a circle under the arm in order to lift the sleeve; by turning the hand, the sleeve is pushed forward and then hangs down passively.

3, 走步: 採用中國舞蹈女子走路步伐。
Walking: Chinese traditional female's walk.

3.1

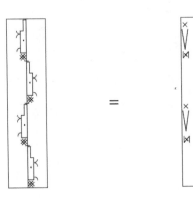

=

慢步
Slow Walk

3.2

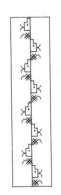

=

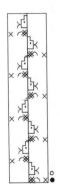

快步
Quick Walk

4, 踮腳 Relevés :

所有的踮腳尖都不需要推到最高, 呈自然狀態即可。
Relevés don't need to be pushed to the highest position.

5, 後背動作 Movement of the Back :

拱背。從頭頂到尾椎形成一個大的C型, 臀部收起。
Displace the whole back up to the head slightly backward in order to make a big "C" shape.

6, 拍子 Coding :

舞譜小節數 / Dance score measure

唐代音樂節數 / Ancient music sequences of Tang Dynasty, called here "beats".
Each "beat" contains several dance measures.

7, 兩腳原位旋轉 Turning on two feet on place :

必須調整腳的內／外旋, 和腳掌的支撐, 以達成兩腳在原位旋轉。這些調整若完全用符號表述出來會顯得很複雜, 不利閱讀, 因此舞譜中出現這些兩腳同時支撐的旋轉時, 不會寫出這些外旋和支撐的變化, 讀者可將其視為默認, 以自然的方式完成。旋轉超過半圈時, 需調整的幅度自然更大。

When turning on two feet on place, one has to adjust the rotation of the legs as well as the supports on the feet ; this implies each time a rather complicated writing ; as these turns are numerous, we have adopted a more simple description : a simultaneous turn on two feet, providing the fact that the dancers will adjust their supports and leg rotations in order to execute these turns. When the turn exceeds a half, the adjustments will of course be adapted to any greater amount.

圖 1 ／ **Photo 1.**
(demonstrated by
Miss Chang, Kuei-lin)

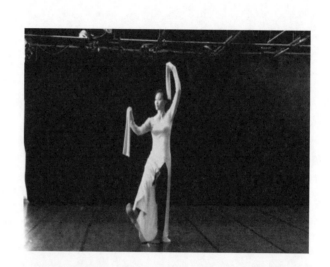

圖 2 ／ **Photo 2.**

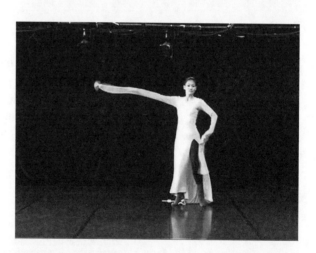

圖 3 ／ **Photo 3.**

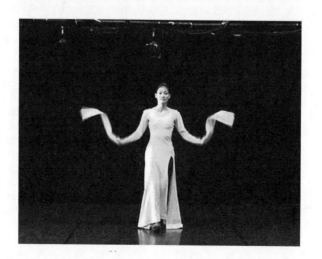

如何練習　How to practice

1. 應該以"節"為單位(方框數字標記), 熟記每節的速度和動作, 學完一節再學下一節。
2. 初期可以想像站在有米字記號的圖形裡練習, 以更好的掌握方向變化。
3. 學動作必須穿上練習服裝, 尤其袖子是舞蹈的重要部分, 練習時一定不能缺少。

照片示範者：林威玲

1. Learn movements in unit of "Tang music beat" (numbers enclosed by a rectangle). Continue to the next "beat" only when the previous one is fully memorized.
2. Practice the movements with the sleeves, this is very important within the movement context and for the right movements' sensation.
3. To better understand the change of directions, dancers have to imagine standing on a double cross to ajuste all directional relations to the surrounding space.

Photos show demonstrations of Mrs Lin, Wei-lin in the studio.

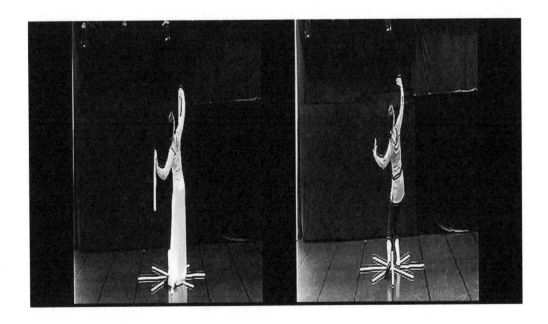

舞 台 簡 圖
Simplified Stage Plan

木製欄桿：舞蹈只在四周欄桿內的範圍進行。
Wood Railing : Dance space is the zone limited by the railings.

斜線區域是音樂演奏者所坐的位置。
Musiciens' place. These areas will not be used by dancers.

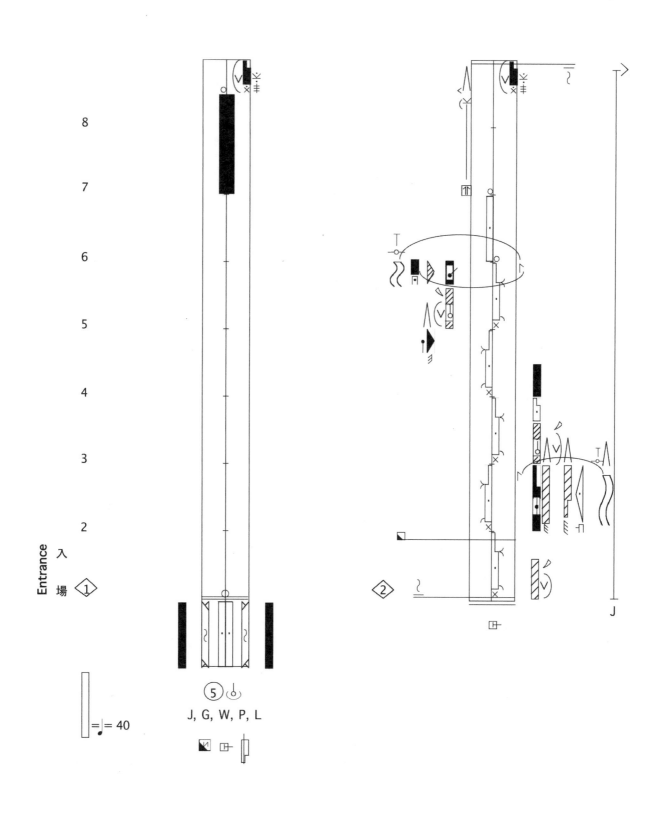

⑤

W, P, L

J, G

W

P ▭

P, L

J, W

G

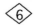

人員位置變動　　　change of disposition

L　　　　　　J, P　　　　　　W　　　　　　G

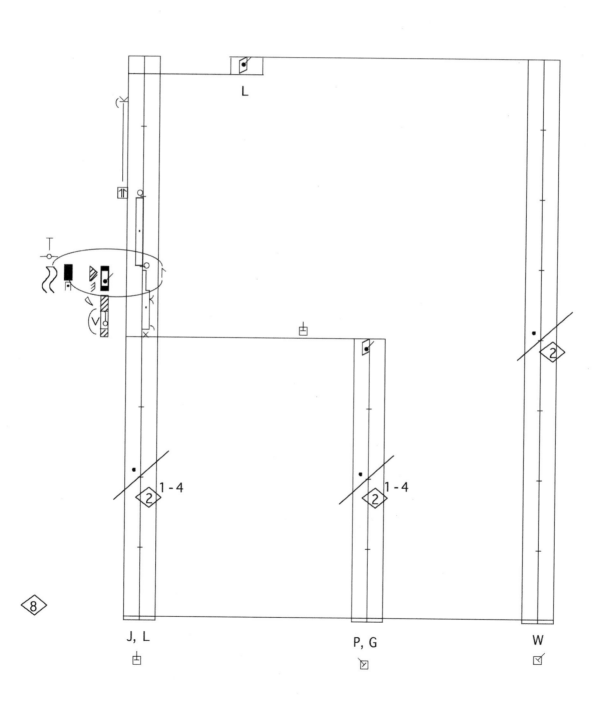

L

J, L

P, G

W

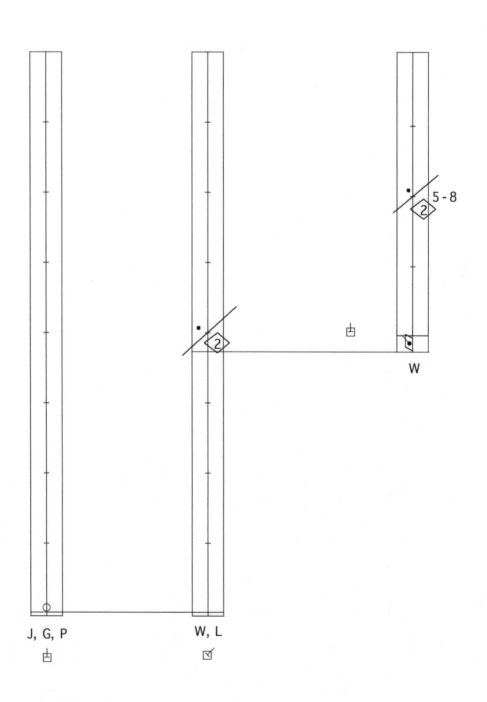

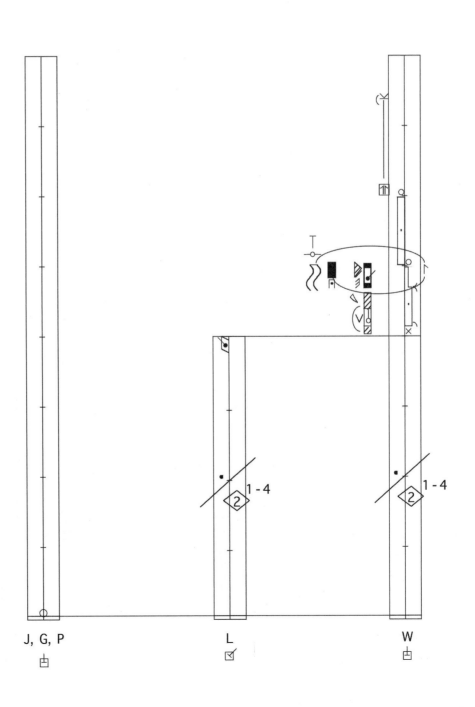

J, G, P L W

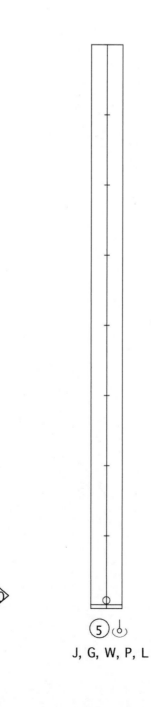

⟨10⟩

⑤

J, G, W, P, L

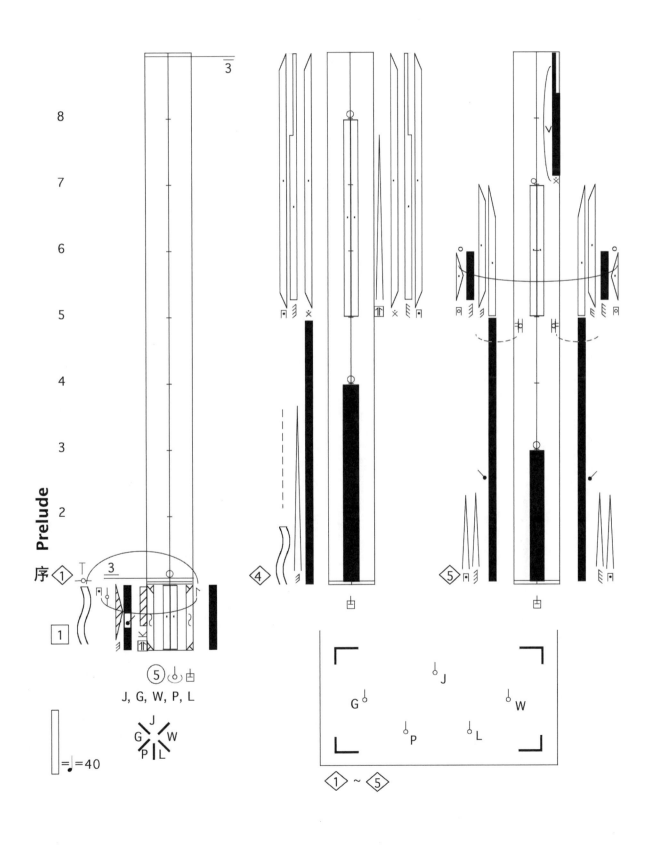

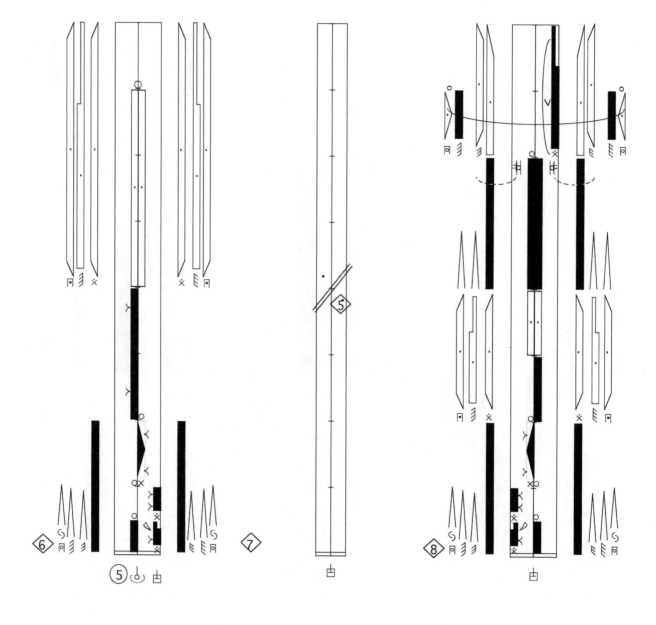

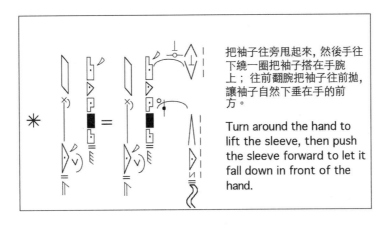

把袖子往旁甩起來，然後手往下繞一圈把袖子搭在手腕上；往前翻腕把袖子往前拋，讓袖子自然下垂在手的前方。

Turn around the hand to lift the sleeve, then push the sleeve forward to let it fall down in front of the hand.

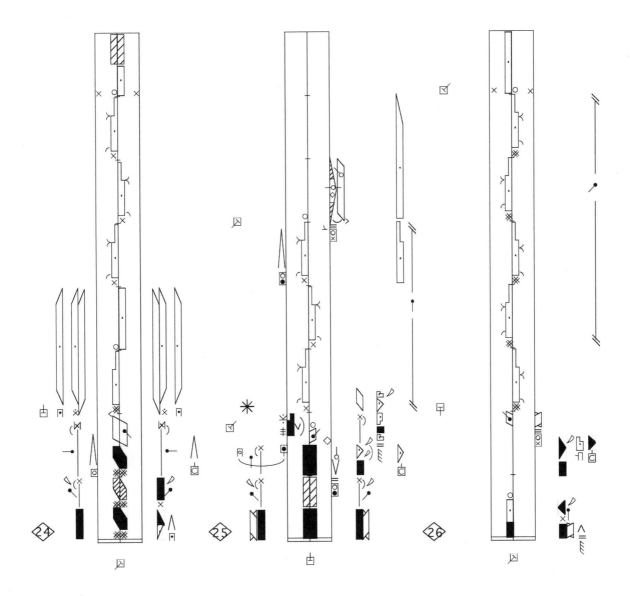

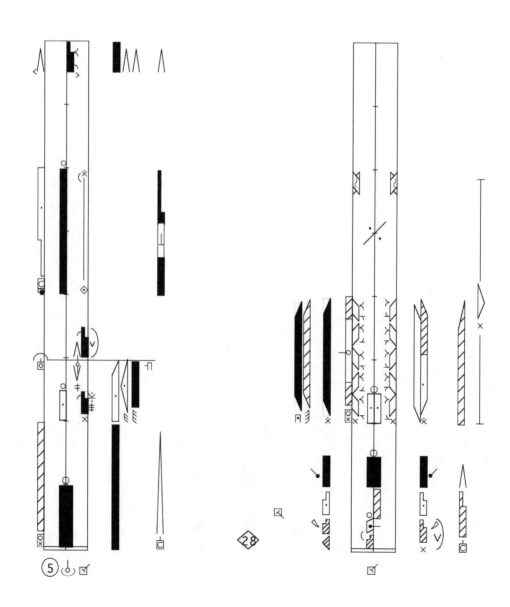

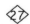

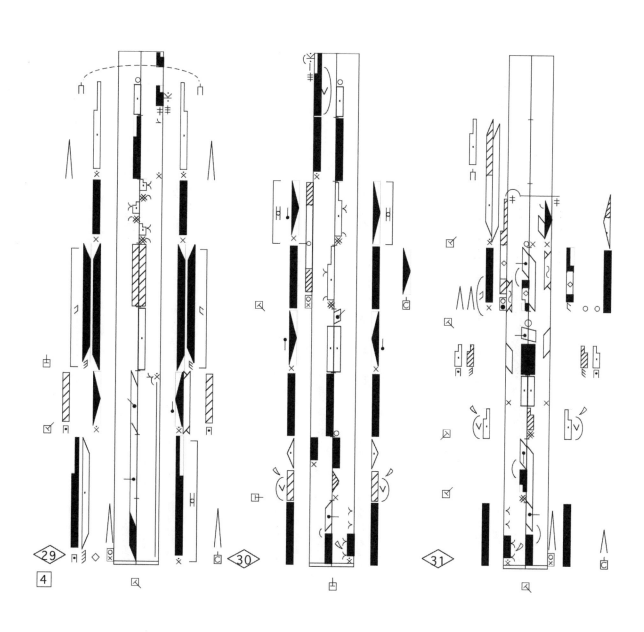

※　同25小節。
cf mesure 25.

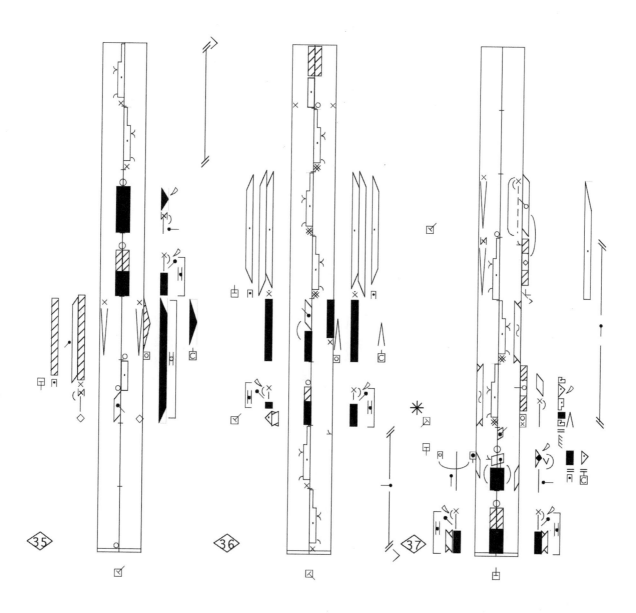

※⟨40⟩ bis=　換節奏的預備拍
　　　　Drum beats for
preparing the change of tempo

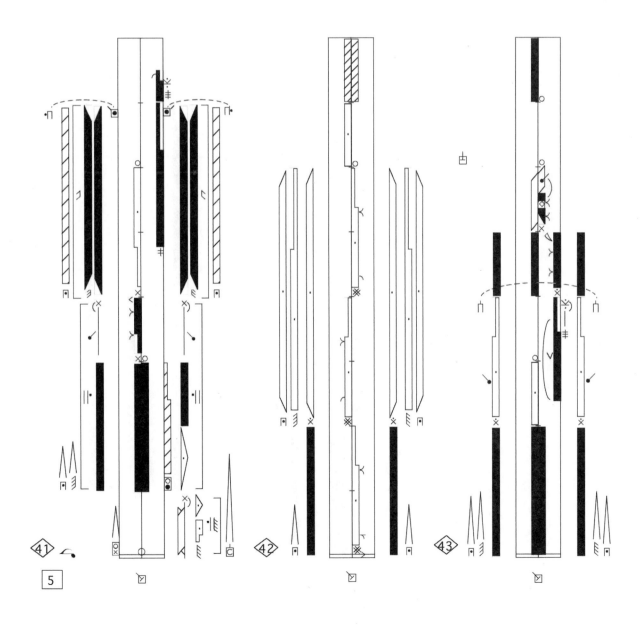

None

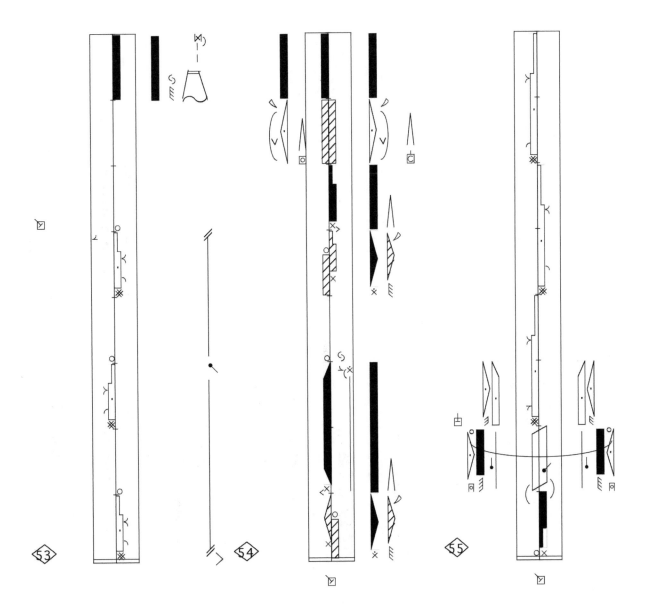

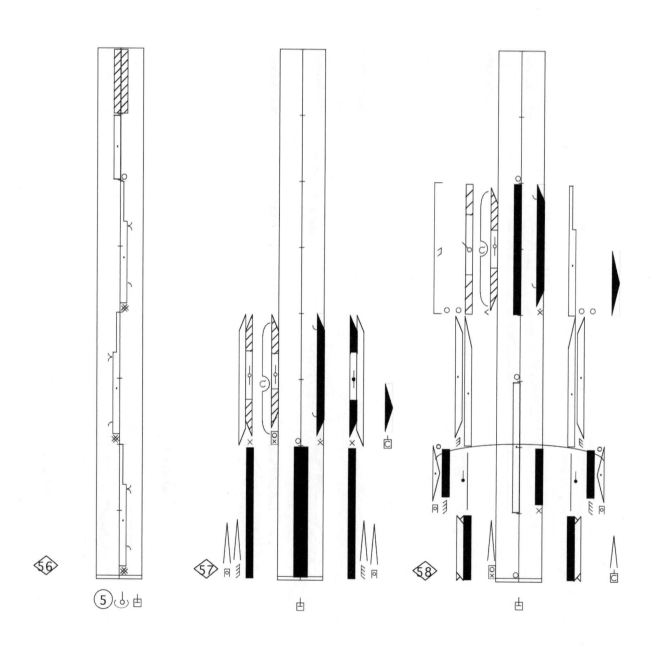

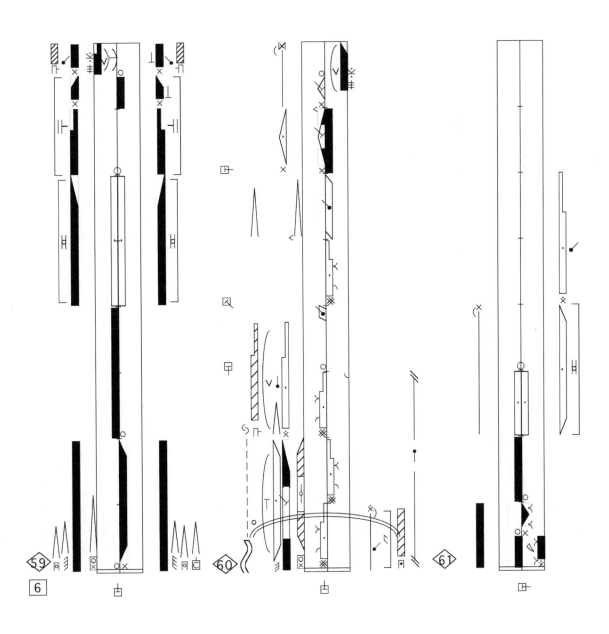

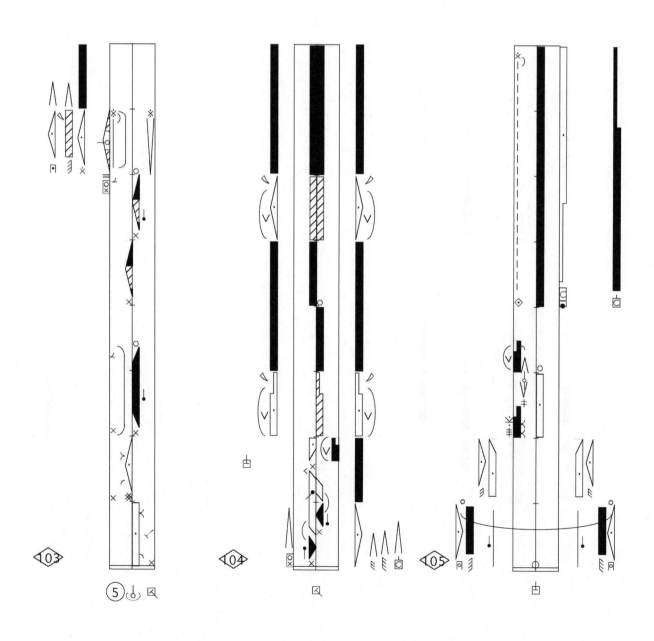

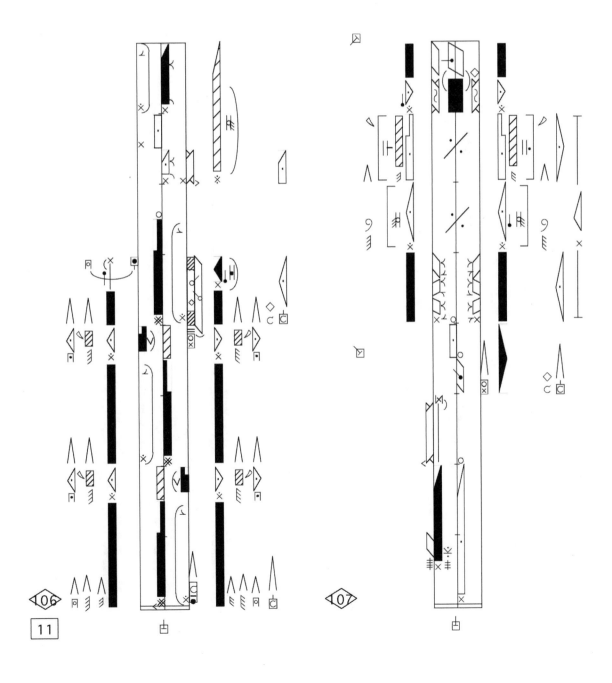

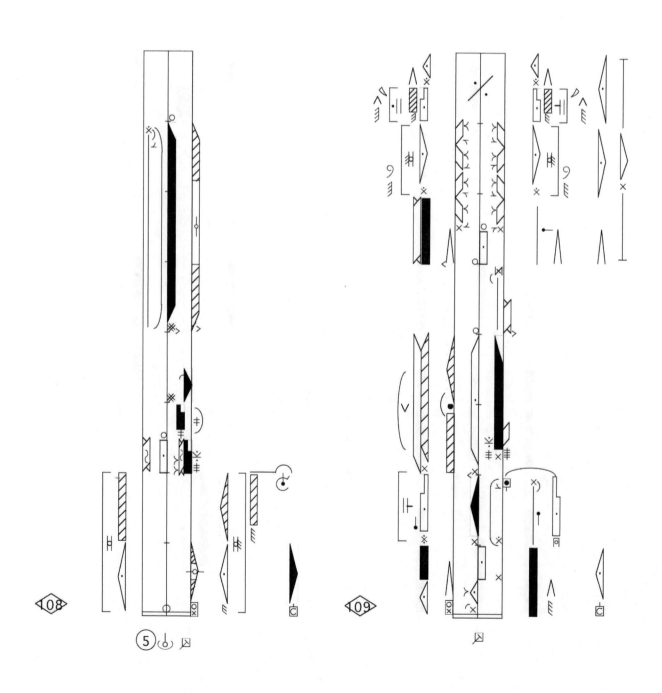

※ 13 = 8 x 4 counts

Broken

破

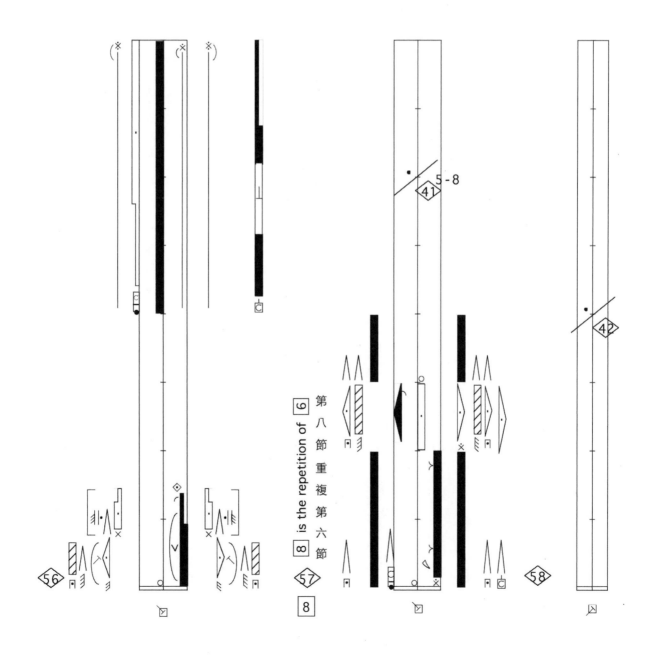

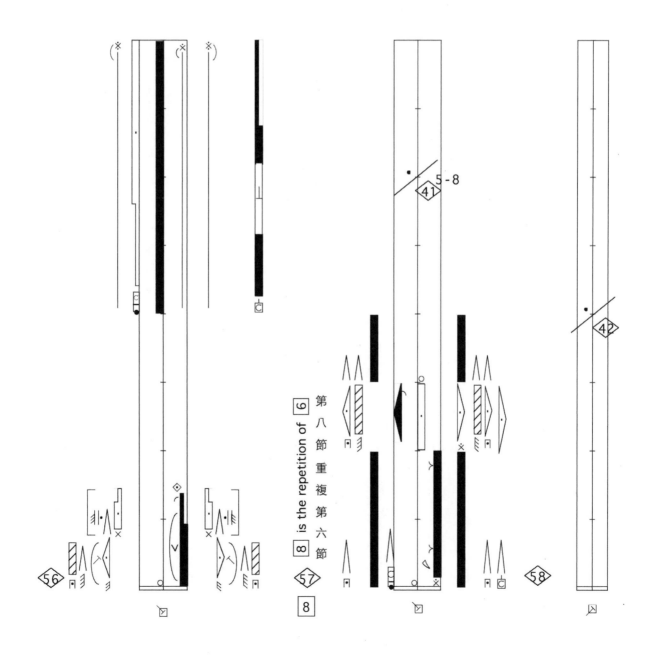

第八節重複第六節

8 is the repetition of 6

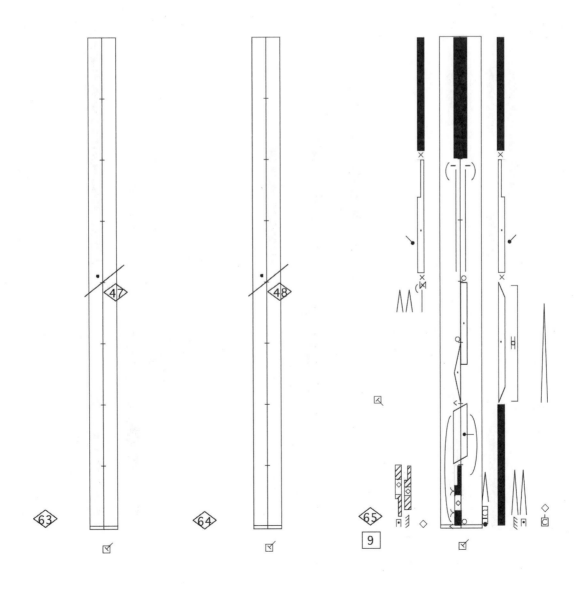

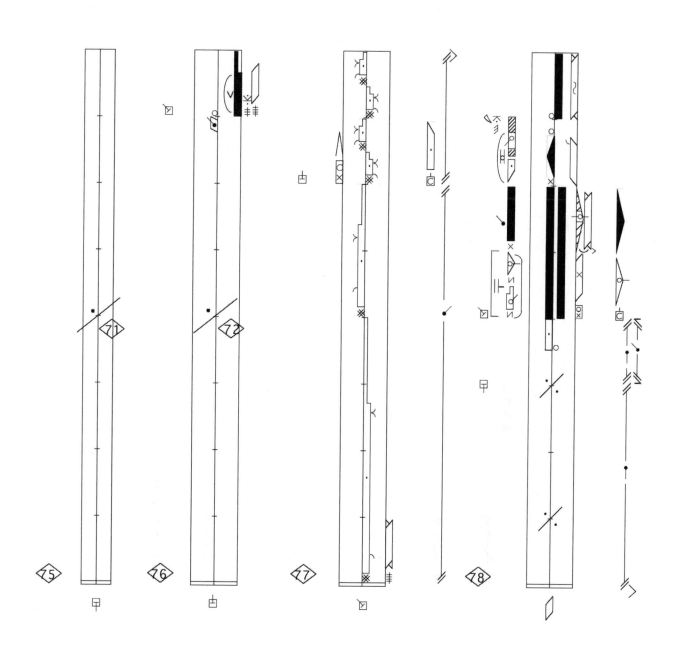

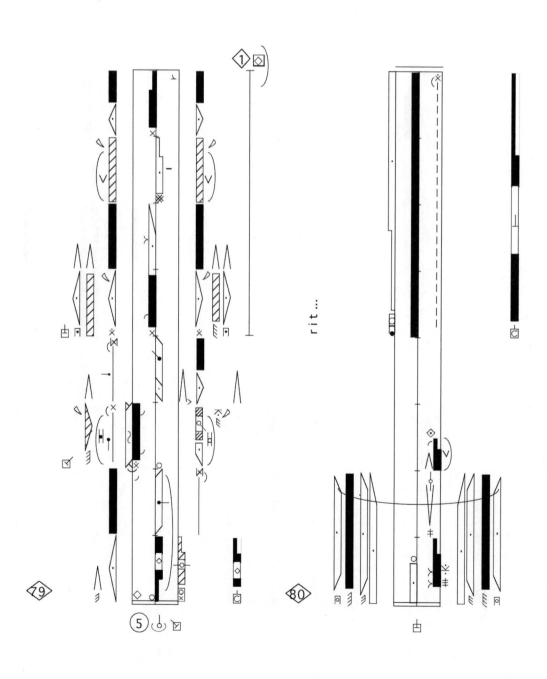

rit...

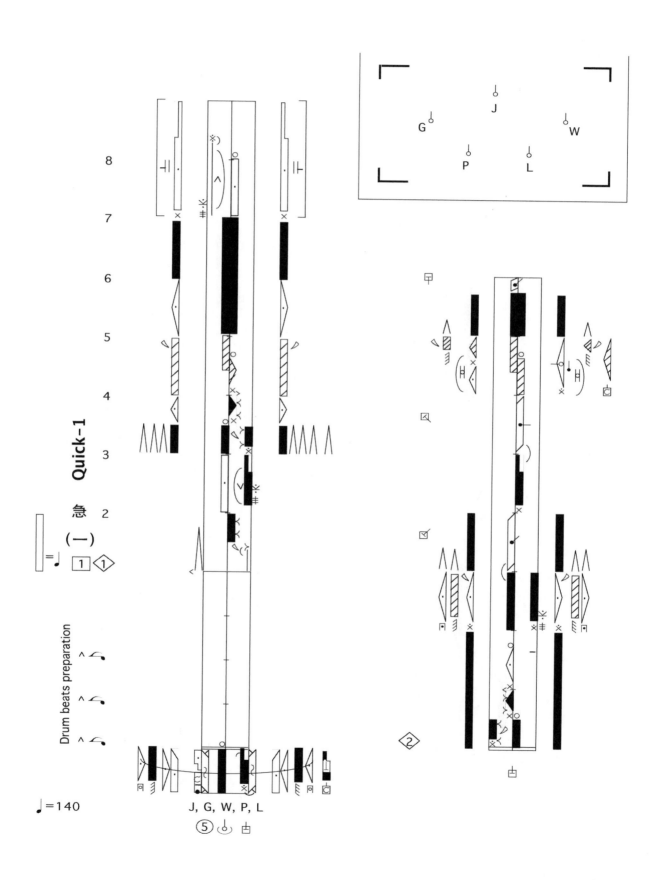

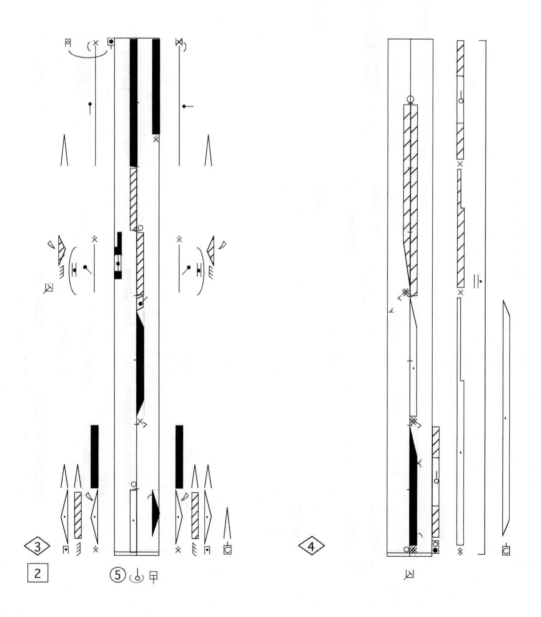

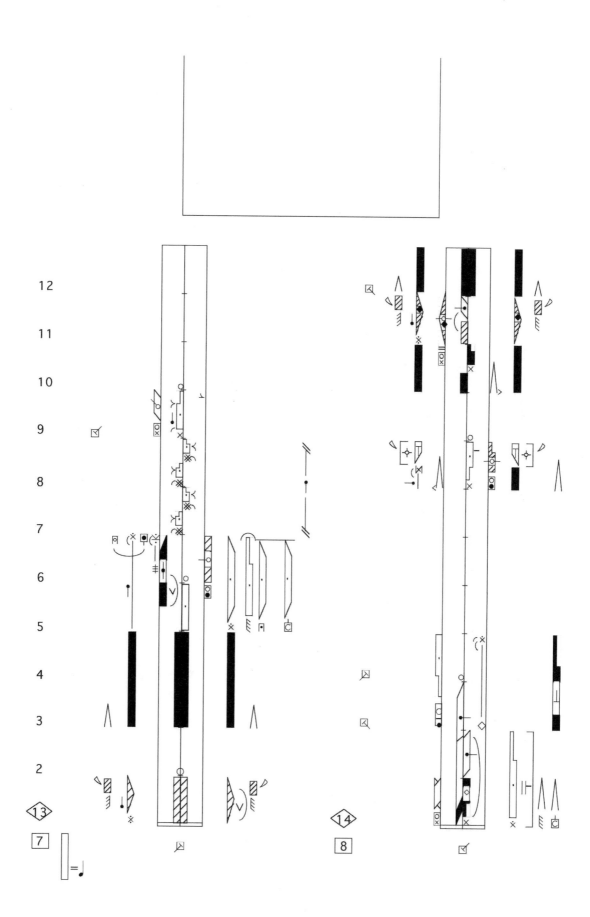

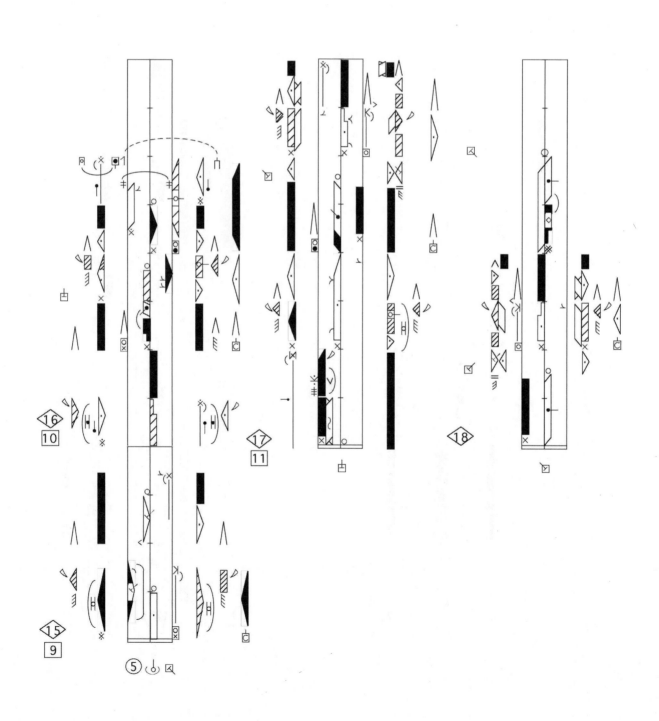

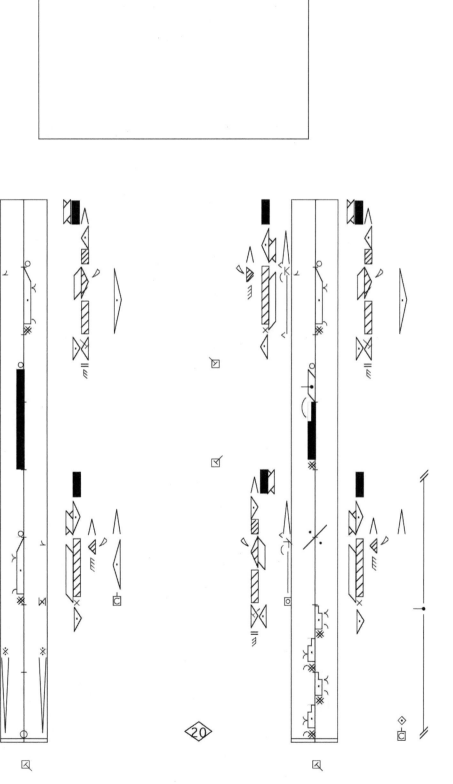

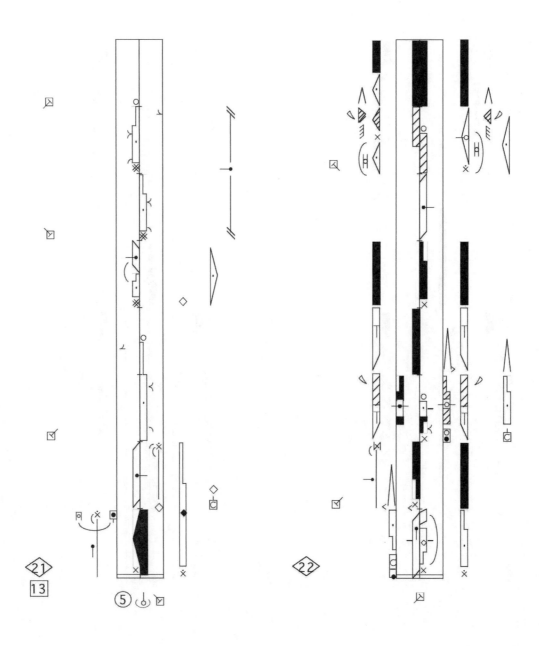

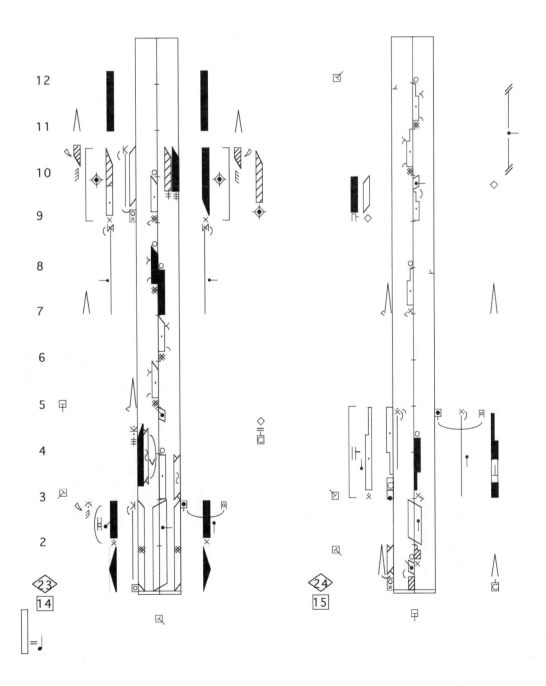

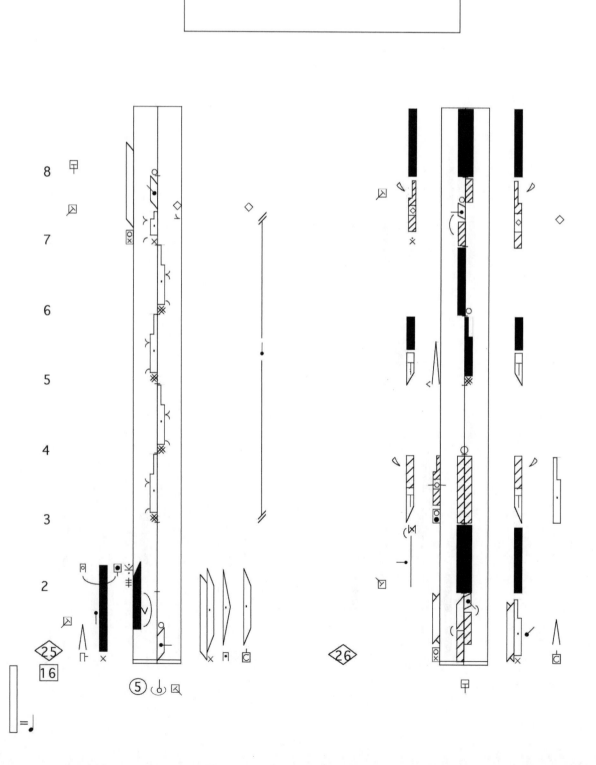

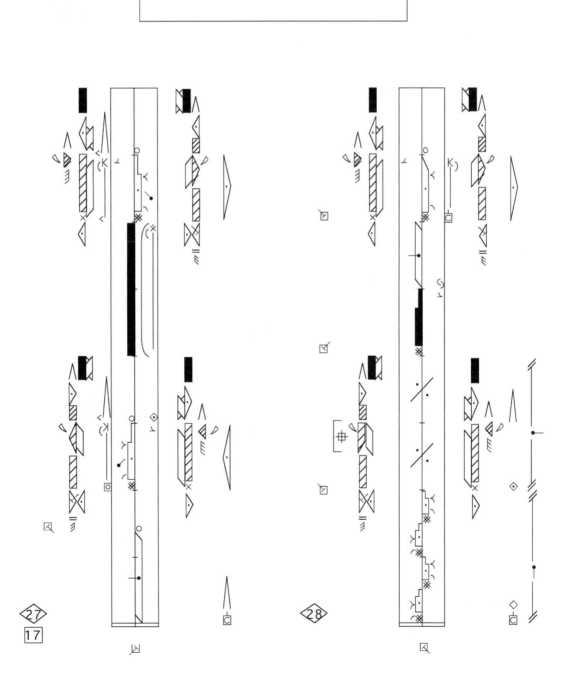

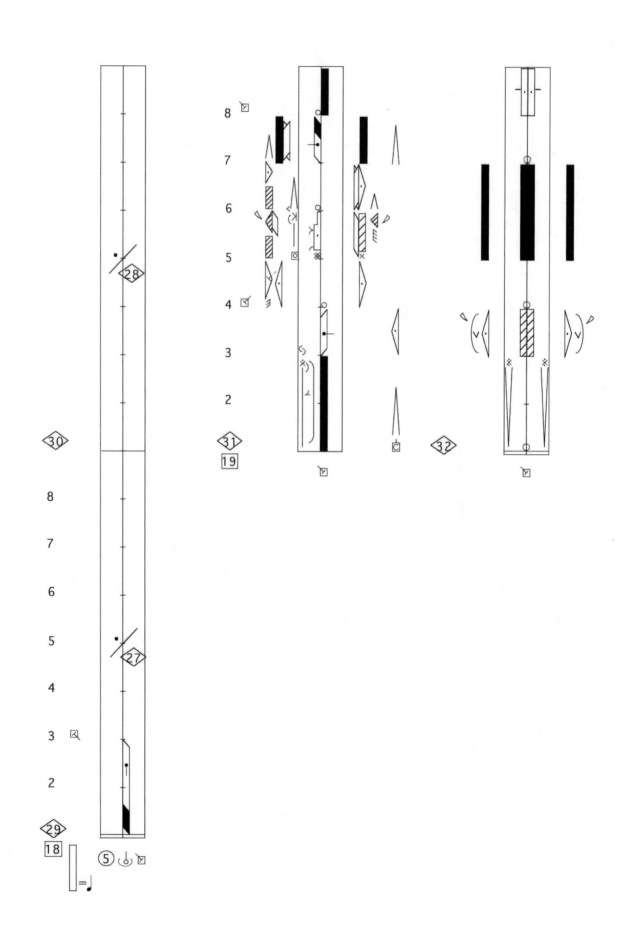

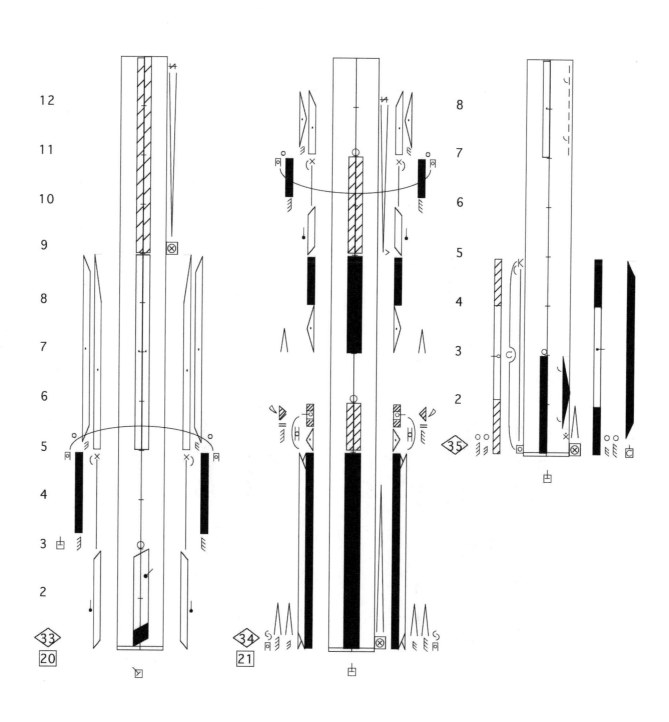

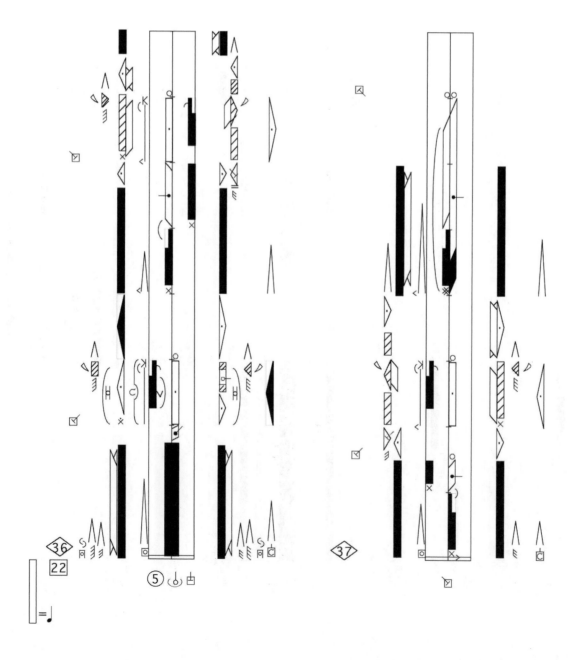

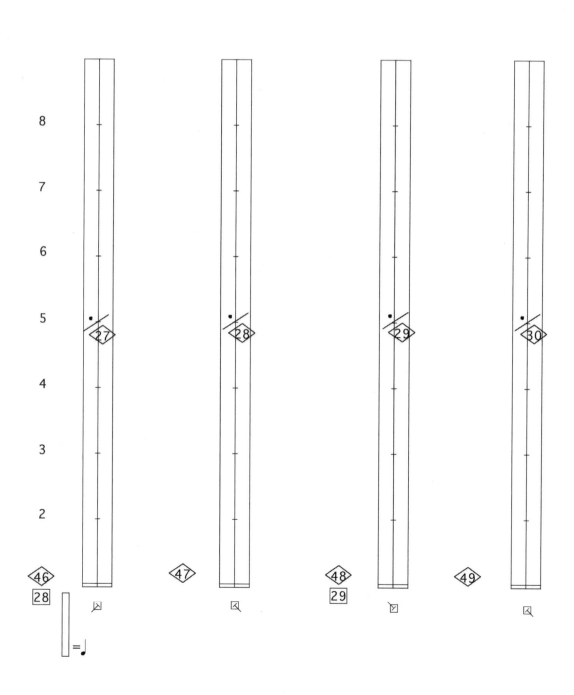

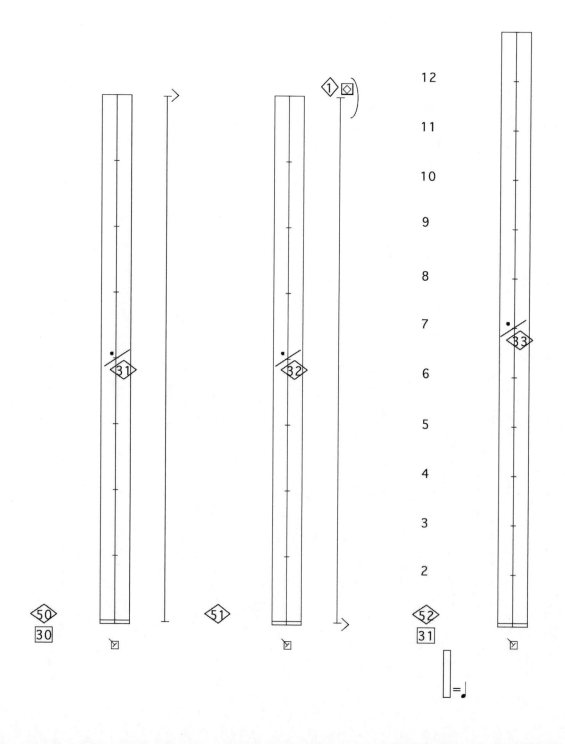

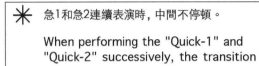

急1和急2連續表演時，中間不停頓。

When performing the "Quick-1" and "Quick-2" successively, the transition is nonstop.

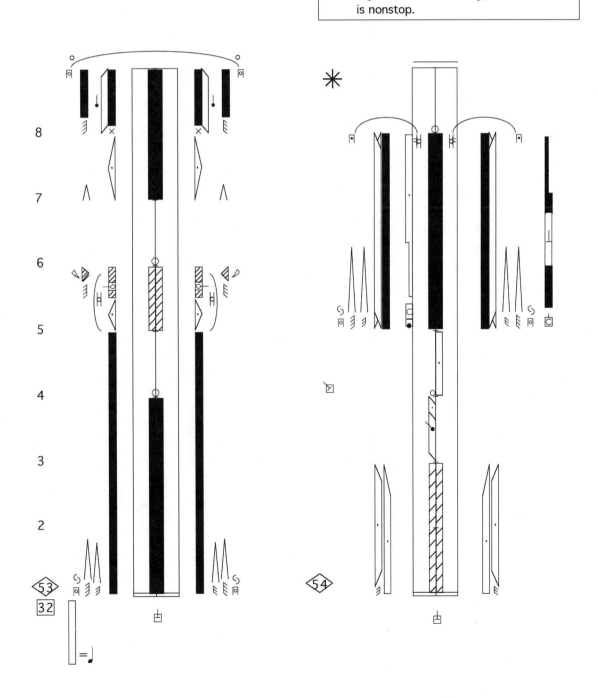

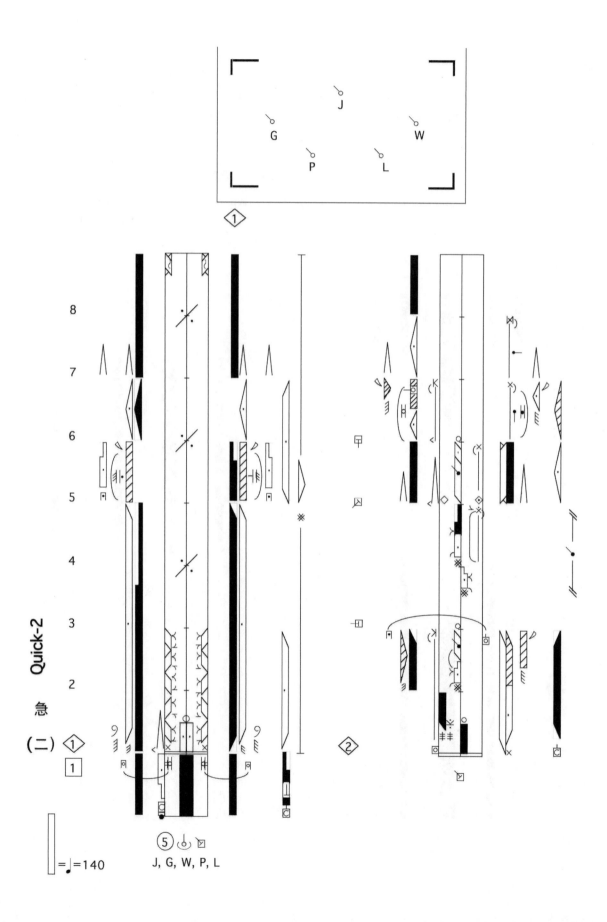

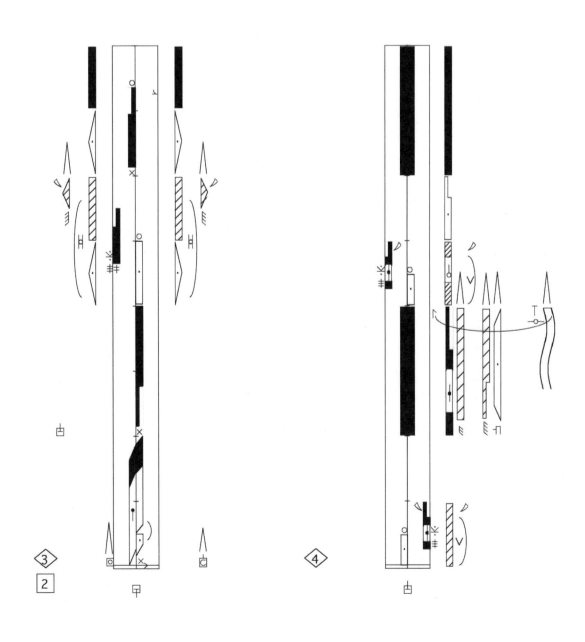

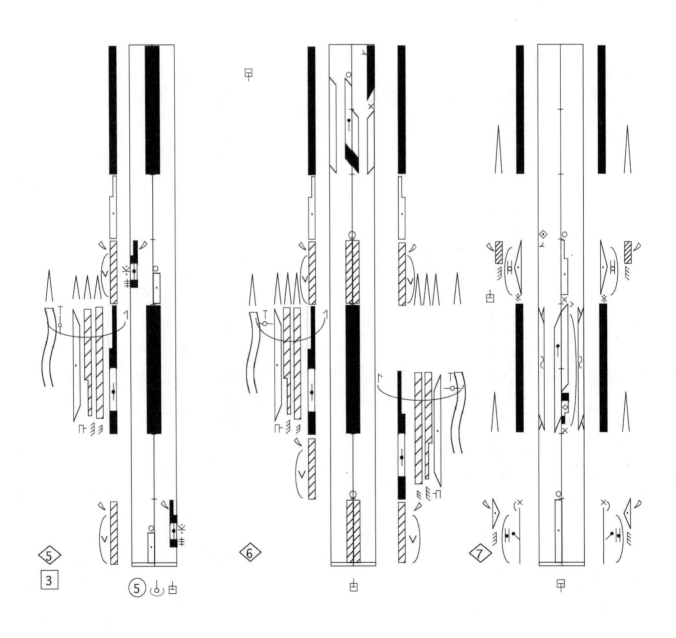

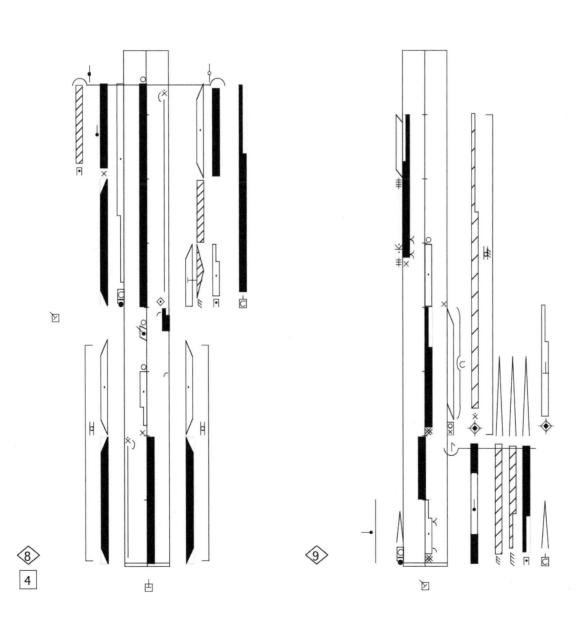

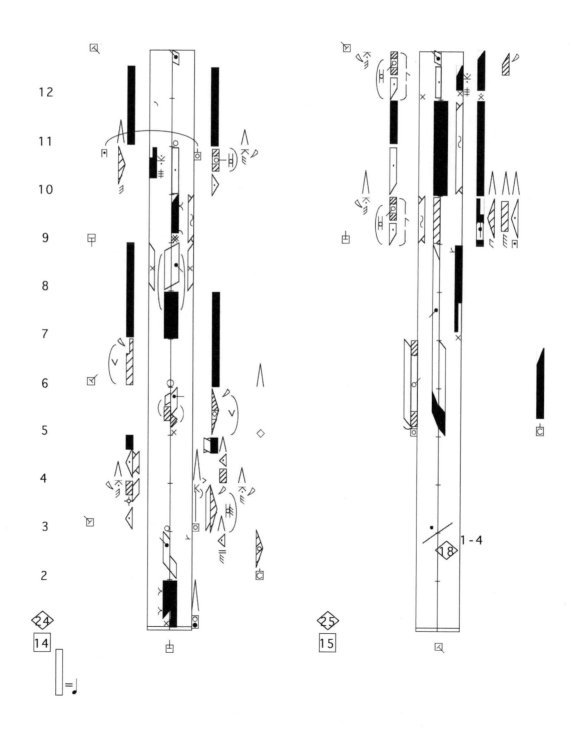

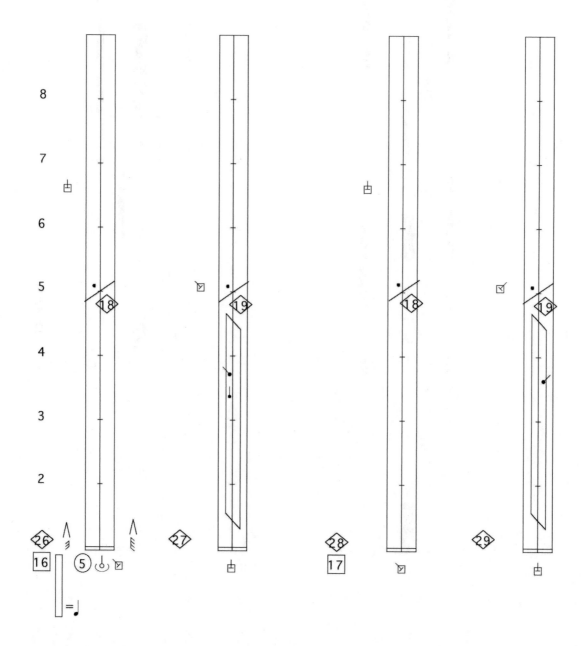

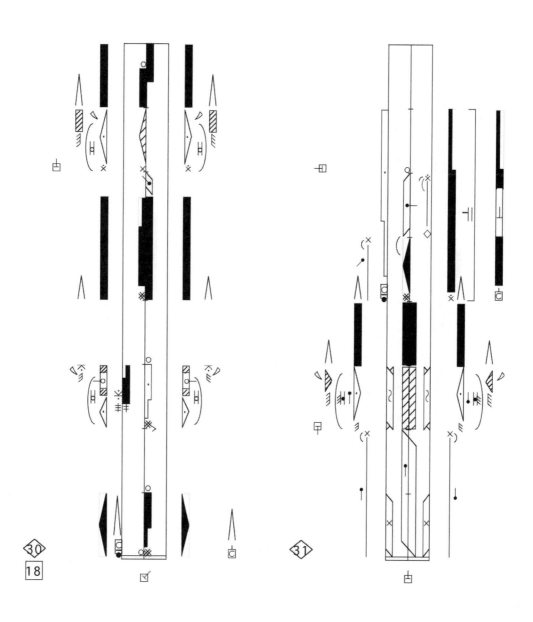

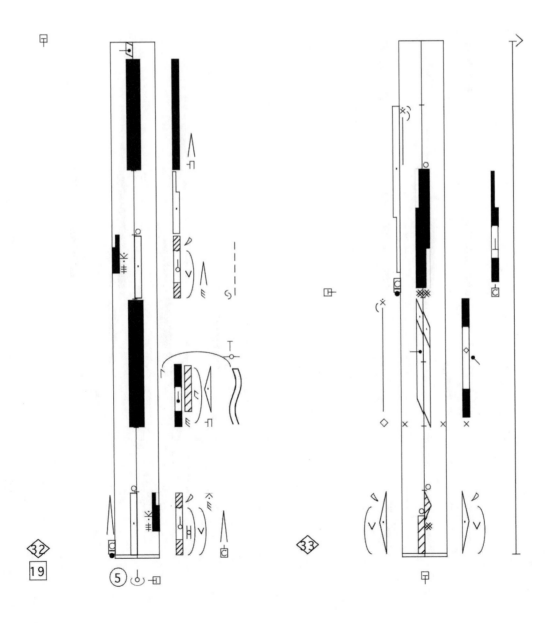

This measure is the extention of the last music note of measure 54

本小節是前一小節延長音

55 bis

退
場　Exit

J, G, W, P, L

= ♩ = 40

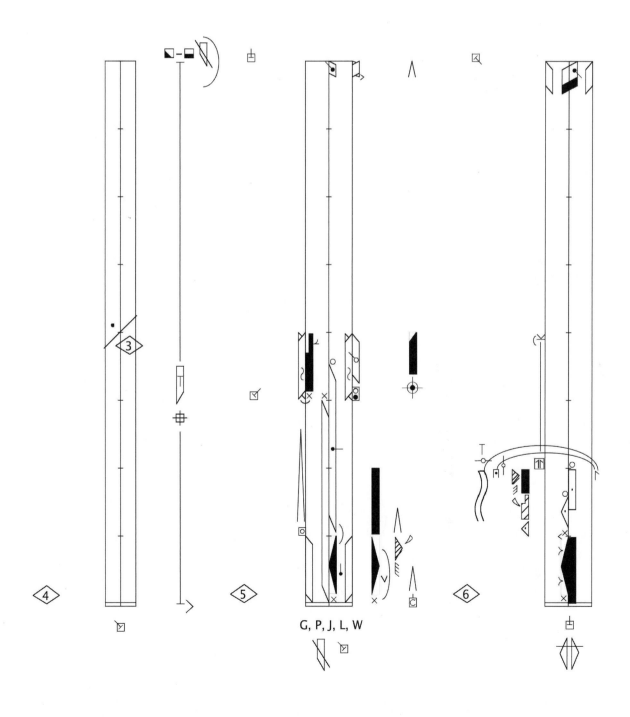

G, P, J, L, W

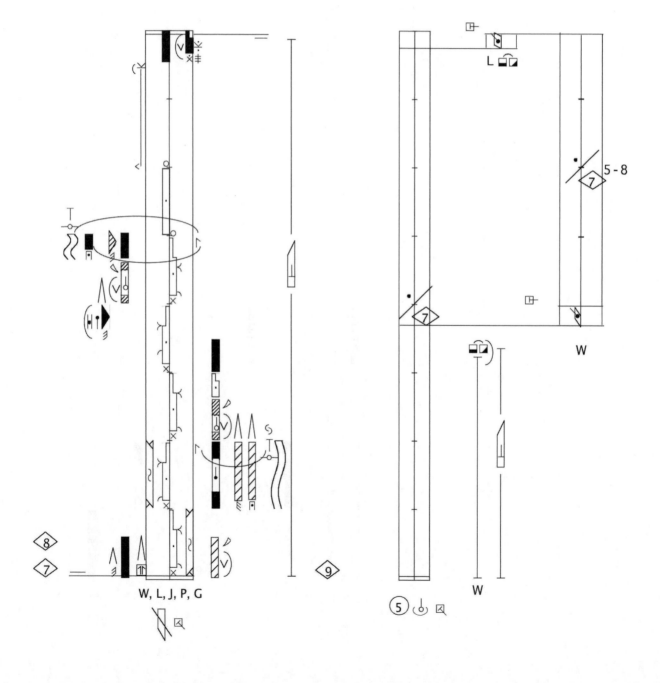

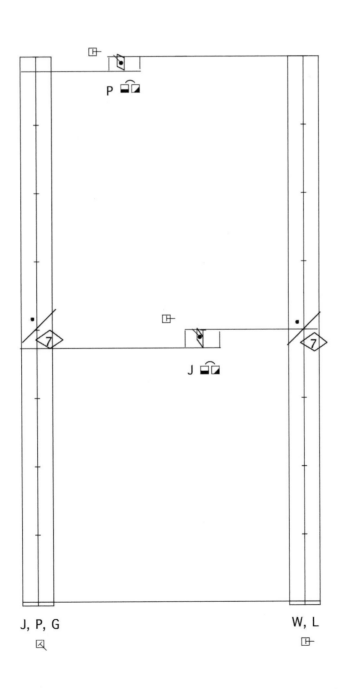

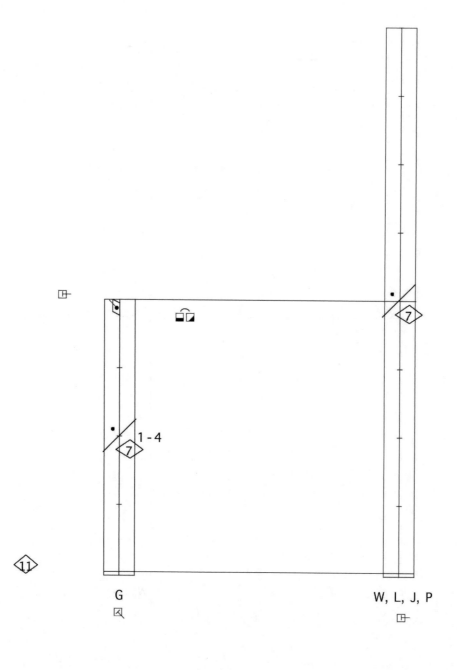

G

W, L, J, P

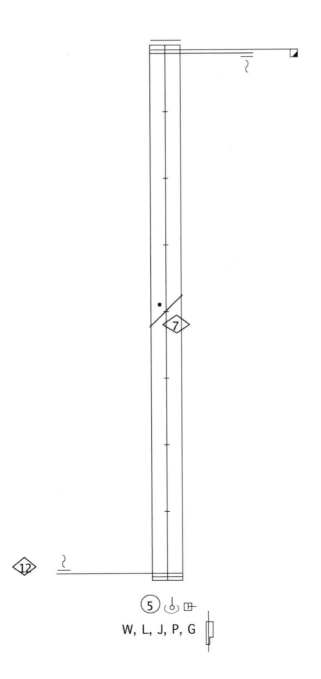

W, L, J, P, G

無中生美——服裝、頭飾設計翁孟晴訪談

郭書吟

那日，一夥人在洪佑澄的攝影棚進行服裝細部拍攝，這是我與團員第一次在大白幕無所遁形的光影下，近看唐樂舞。《蘇合香》舞者林威玲美麗的側身，亮鵝黃針織絨管袖打出星尾似的勾，千萬登台經驗，面對不同環境仍是那股秉持在中線核心的自在，不為外務所擾。

時間「煮」美——當時腦中浮溢出的詞彙，唐樂舞目之所見都是美入心骨，果真是長年歲月才能煮萃出來，哪想得到唐宮廷讌樂舞的華美服裝，全係出自街鬧永樂市場，繁複頭飾元件，則來自台北後站材料行。

唐樂舞服裝和頭飾設計一直都掛兩個人的名字：劉鳳學、翁孟晴，翁孟晴是團裡長年合作班底，月餘前補了鞋和衣服，當日親執掛燙機，脖子上一條厚毛巾稀釋蒸汽，或蹲或站或跪，為舞者李盈翾拉大袍順皺褶，親手為林威玲髮髻斟上「一盤菜」（套用舞者戲語）10餘件頭飾，細心凹折藤蔓微翹，表現《蘇合香》阿育王食草藥病癒的緣由。同大夥工作20多年，她依然是服飾細微處的把關者，排練場看到她，特別安心。

「給你一個題目，看你找得到多少的布料。」「都是大家找得到的材料，只是看怎麼運用。」翁孟晴說。每一支唐樂舞服裝，都是經過數十種乃至四、五十種織料的嘗試，劉鳳學睿智的雙眼，翁孟晴布堆裡萬中選一和巧手剪裁，兩人的默契和慧眼，把僅有粗略輪廓的古俑加以細緻化，實踐於人形，轉換成能跳舞和呈現宮廷美學的服裝，是我心目中無可取代的高級訂製服。

解構《春鶯囀》服裝（見頁404～405），主視覺是淡綠織錦緞，可見李盈翩曳地大袍背影，內襯胸前牡丹繡花橘紅色內袍，內袍與外袍間垂墜一紅紗，象徵古俑披肩意象，也是調和淡綠和橘紅的過渡介質。領口、袖口都採用布料和織帶堆疊手法，袖口多達13層是另一視覺焦點。為呼應領口、袖口層次，外袍內裡縫有「假前片」的裙片，最初試衣時，袍子做三層太厚重，單一層畫面又不夠豐富，因而在裙尾縫製階梯般的三層裙片，視覺上更顯飄逸。

《蘇合香》由亮黃和灰色針織絨構成主體（見頁406～407），採洋裁六片裙縫製，灰色飄帶是調和亮黃所用，胸口布料為織錦緞，運用立體剪裁方式在前胸和後頸形塑美麗曲度，呈現劉鳳學形容唐朝女性服裝「大露背」之美，襯得舞者頸項很是修長。內為褲裝，不對稱設計是美麗的意外，開高衩處微露草葉圖騰棉麻材質左褲管，最初這塊讓劉鳳學點頭的布料，永樂市場只剩能縫製六位舞者一人一隻褲管的布匹，所以不會露腳的右褲管，便選用另一黃布取代。

．

郭書吟（以下簡稱郭）：製作《春鶯囀》服裝之前，老師是否有提參考資料？工作期程大約是如何？

翁孟晴（以下簡稱翁）：沒有太多資料，參考的是畫像、陶俑，老師口述出服裝輪廓，要大袖子、長長的裙襬，營造出多層次印象，顏色定調是淡淡的綠色以及「緞面」。那時候舞蹈服裝要呈現華麗，最常使用就是緞子。布料到永樂市場去找，決定哪些布好看、要不要讓老師看。後來找了緹花緞和做旗袍的織錦緞，最後選用織錦緞的「背面」，差異是它不只是光面，有隱隱水紋，做出來很漂亮，能說服大家的眼睛。

跟老師工作一齣新製作，通常是每年過年後，排舞到一定程度，再找我加入，密集在一個半月內將服裝定版。所以每支舞在第一次拍劇照前幾乎已是完整服裝。跟老師工作很特別的是：演出半年前服裝都已做好，一路陪著舞者的練習繼續微調，在上臺前成為最適合舞臺上的作品。

郭：服裝和舞者動作發展有緊密關係，淡綠大袍長度是怎麼決定的？

翁：是配合舞者的身長比例，不只加一次，最後加長到一尺半，把布料剪裁出橢圓，還不是正圓喔！要讓舞者走出圓的感覺，裙襬又能穩穩貼在地上，像個喇叭，這個技術在《南管樂舞》實踐過，沿用到《春鶯囀》，是舞者動態時候帶出美感的小祕密。

郭：13層設計的袖口，顏色搭配有順序或邏輯嗎？

翁：沒有邏輯，過程就是把所有好看的布料通通堆出來；也沒有順序，只有顏色和視覺的比例。組成袖口每一塊布都很華麗，獨立出來都能當主角，可是當整件衣服主角是淡綠織錦緞時，能當主角的都要變成配角，給它們恰如其分的寬窄、位置，達到色彩平衡。就像新古典團員，每一個都很優秀，當大家一起成就唐樂舞的時候，都有自己要扮演的角色。13層裡有一條黑色緹花緞帶，是為達到視覺平衡加上去的。少了這條黑色，袖子就顯得白白長長。布料一塊塊擺出來、一層層疊出來後，再一道道車上去。那時做不覺得苦，只覺得好玩！因為做了一件沒人做過的東西。一般外面古裝，是袖子多一塊袖口布，就是古裝袖，但《春鶯囀》花了這麼多力氣，才成就一個袖口。

郭：頭飾設計的風格？

翁：《春鶯囀》設定是「后」，第一批劇照戴的頭冠，前面是一隻鳳，因為老師很喜歡鳳凰，旁邊插了支流蘇簪子。拍完後，老師覺得皇冠太威嚴，缺少溫柔感，所以才改成（現在）前額整隻鳳凰，後面加上步搖。飾品材料有緞帶、織帶、鍍金銅片、彩珠串珠等等，台灣真是寶島！都是後站材料行買得到的材料。做飾品也滿好玩的，在唐樂舞之前我沒做過飾品，從《春鶯囀》、《蘇合香》到《團亂旋》，都是用手去動、想辦法做——其實也沒在想辦法，在手動和製作當中累積出經驗和成果，讓老師可以點頭。

郭：2001年《春鶯囀》公演，觀眾看到唐樂舞的重建與詮釋，來到隔年《蘇合香》，聽李盈翩說記得也拍過這支舞的劇照，但後來再也沒有看到過？

翁：當時老師說第一年做皇后，第二年要做「少女」，《蘇合香》定位在少女、青春花朵的意象。原先希望用黃色棉麻材質，一樣從古俑線條去發展衣服，呈現露頸子的修長意象。《春鶯囀》已經突破我們對古裝剪裁的習慣，用現代洋裝剪裁方式剪裁出腰身，而不是用腰帶綁出腰身，所以《蘇合香》是用六片裙洋裝剪裁做基礎。

　　古俑沒有任何剪裁線，就是瘦長形體加一顆飛碟頭。第一次（拍劇照）用的棉麻也是亮黃色，頭飾用乾燥花做。記得那天拍完，我跟劉老師傻眼——老師說：「我們要換個材料，換黃色的絲絨。」當下青天霹靂！什麼！已經拍完劇照了啊！但老師還是要重新定義一次，因為「華麗感」沒有出來。《春鶯囀》定義出唐樂舞的華麗，《蘇合香》是青春少女，但在舞台上跟《春鶯囀》站在一起會被比下去，像平民，很貧窮的感覺。頭飾方面老師還是希望用鳳凰或更華麗的飾品，第一次用花朵和藤蔓類點綴，（郭：覺得太妹仔了？）比「妹仔」還慘，你不會讓她到宮裡跳舞給皇帝看。

　　郭：重新定義之後，亮黃針織絨怎麼產生的？

　　翁：那塊布是我當時在永樂市場找到最漂亮、唯一有彈性的黃色絲絨。第一次試衣服，亮到眼睛好痛喔！顏色太鮮豔耀眼了，像香蕉一樣！一開始大家會抗拒，覺得不是劉老師會有的顏色。但等到飾品做出來搭配，慢慢能接受。胸口中間布料是織錦緞，灰色針織絨做固定住的飄帶，調和鮮豔黃色，也表現俑上面的「披肩」，再用立體剪裁在頸後做出垂墜感弧度，讓舞者在動態當中表現舞姿和背影的曲線，布料又不會產生皺褶。

　　郭：袖子如何從水袖變成窄袖，收到最後的「管袖」呢？

　　翁：一開始老師要的是水袖，做出來後，甩起來像一堆布在揮，老師看了說：「我們還是來試試窄的好了！」當時全部的人傻眼，一般對水袖印象都是寬版，但因為古俑是窄袖，布料收到最後變成合身管袖，袖子那麼窄怎麼跳？這就是舞者願意去做一件從沒做過的事，想辦法做給老師看。譬如林威玲，她願意去試，不管是舞者或服裝設計，下一次跟老師見面，主動拿出跟上次不一樣的進度。我也很佩服舞者，一開始袖子只有上下（舞動），後來能帶出弧度，最後六個人打出一樣的弧度、在空中甩出一樣的圓，都是試和練出來的。《春鶯囀》舞者練習用腳勾裙襬，到了《蘇合香》，很明顯看到舞者除了軀幹之外，對布料傳遞出更多力量和感覺，帶著衣服跳舞，累積出布料跟人體相互運作的成果。

　　郭：做管袖的過程，你有懷疑過嗎？

翁：沒有懷疑耶！老師想要什麼，我願意給她什麼，把服裝「結構」出來是我的樂趣。老師是編舞家，一定知道她要的東西，把服裝做到她的理想、讓她去使用，是我的責任。當然一開始看到這麼窄的管袖和寬裙襬很不習慣，但不會懷疑或否定。一週後再去看舞者練袖子，哇！又不一樣了！心裡相信它會是從來沒有人看過的漂亮的、好看的成果，過程真的開心，因為都是漂亮的東西。

郭：這種開心，是因為前所未有？還是無中生有？

翁：無中生有。無中生有是我工作的樂趣，一種沒有人嘗試過，解決問題的樂趣。服裝設計一直都掛兩個人的名字，我把老師提點的重點做到，例如腰身、大袖子等，過程中觀察舞者能否透過動作帶出布料質感，在剪裁上提供老師建議，細節可以自己決定。

我們從古俑尋找靈感，在輪廓裡精緻化，並決定每一套服裝的細節，是最有趣的部分，同時找到適合跳舞的布料製作：旗袍布、時裝布等都能拿來做舞蹈服裝——給你一個題目，看你找得到多少的布料？唐樂舞整個系列下來，培養出我對布料的敏感度和直覺。以前只知道黑色就是黑色，白色是白色。但在累積和嘗試過程中，現在當我看到布料的氣質，就會想著它適合的模樣。

老師並不是獨裁式的，我們都願意去修正，因為彼此相信成果會更好。她也不會跟你說太多，就去做，沒東西的話，沒辦法去見老師啊！不會想「我到底會不會」，老師把方向定出來，路在哪裡？老師說往那個方向！我們要去那裡！會遇到什麼？不曉得，只能一直走，遇到狀況時修正它，慢慢累積成果。

煮美二十年——《春鶯囀》、《蘇合香》舞者訪談[1]

郭書吟

　　我所接觸過曾觀賞唐樂舞的人，對於劉鳳學如何從古譜形塑成動作充滿好奇，甚至難以想像。本文是《春鶯囀》和《蘇合香》首次以舞者訪談角度書寫唐樂舞，不敢說是窮盡極致的全紀錄，然讀者可經由訪談，同時參考劉鳳學論文、公演年表、《劉鳳學訪談》和《全集》，理解唐樂舞重建在上述過程存在時間連續性，涵養舞蹈家智識的考究，揉捻、拋光、打磨成獨到美學觀和身體觀。

從古譜譯解至試動作的脈絡

　　1999年，新古典舞團演出《南管樂舞》，曾參與是次演出的受訪者（林維芬、李盈翩、張雅評、楊小芳）提到，因受制魚尾狀裙襬，必須在限制內尋找表現性，來到唐樂舞試動作初期，她們已然感覺劉鳳學鋪陳宮廷讌樂舞的韻味。

　　《春鶯囀》試動作舞者是林維芬和李盈翩，林維芬憶及：「一開始做唐樂舞，老師說『你們要知道做這件事，不是一年、五年，是希望永久可以做下去。』」《春鶯囀》迄今仍維持較完整的人數（五人），「只要收到表演通知，我們就來了，像答應老師做的一件事，不會輕易放棄。」

　　李盈翩分享這兩支舞的感受：「《南管樂舞》服裝是緊身絨布，身體彎曲程度比較明顯。重建唐樂舞的時候，我想很多舞者包括我在內，覺得身體有很多限制，從頭到脊椎、下盤的中心，都維持一個十字，旋轉動作也要維持一條穩定的中線，跟跳《南管樂舞》不太一樣。」

雖已先經歷「慢」舞，試動作仍是艱難，「還是痛苦，因為太慢了！過程是老師將古譜口述成文字，由舞者轉換成動作，再加以細緻化，一節一節一步一步，來來回回，花很多時間慢慢做出老師想要的美學。」林維芬解釋，「比如文字是『右追逐』（類同蹉步），舞者做出不同型態的右追逐，『拊肘』是敬禮、行禮，當我們不懂文字的意思時，老師會翻譯、形容出來，解釋面向哪裡，走幾步等，慢慢建構出畫面。」「動作A、B、C有了，再從A到C變成漂亮的舞蹈句子，之後調整呼吸，讓動作不再只是動作，而是真的在跳舞。」另如「打腳」，李盈翩說劉鳳學提點要像寫書法的一筆一捺，讓舞者在其中感受傳統文化的脈絡和血緣，召喚出他們的內在。

當時排練分類上，《皇帝破陣樂》是第一支男生的唐樂舞，《春鶯囀》是第一支女生的唐樂舞，前者是王，後者是后，初始的辛苦來自於「未知」，編舞家還在摸索找尋心目中唐宮廷讌樂舞的模樣，舞者則必須絞盡身體，試出最趨近的樣態。

形之考究與質地提煉

「形」的考究在舞句建構出來後，也逐漸提煉出唐樂舞美學。

劉鳳學要求舞者優雅而含蓄，強調C型身體和軀幹使用，張雅評舉例「含胸」是內帶謙卑，身體前方彷彿環抱大圓，舞在其中的起承轉合都不能太過，呼吸也是經內化再外顯，唯心神合一才能表現出來。幼時武功練得多的楊小芳，提及剛開始跳動作太大太浮，呼吸淺短，啟動像個男人，而不是女子在跳舞。「練呼吸、抬腳，慢蹲站起等，都是非常磨性子的動作。每次一蹲下就是痛苦的開始，身體不自主搖晃──難道是軟鞋的問題？」

李盈翩分享「行禮」包括單手和雙手行禮，藉由穩定轉身帶出美麗背影，連結雙手展開飛翔，「舞有慢板跟快板，你可以從音樂中感受到飛翔，但又不能太誇張，得維持在穩穩的中線，並散發出內在喜悅感。」

經招考選入的張惠純與周芊伶，原是為現代舞而報考舞團，殊不知《春鶯囀》成為入團後第一支舞碼，身心體能都經過好大一番調適。周芊伶自謙當時年紀最輕、舞齡

最淺、身體能力最差，被「雕」得當然最慘烈。她從模仿和觀察開始，加上揣摩和大量練習，學習感受和學姊「在一起」，「老師強調宮廷樂舞不能有不端正或小家碧玉的動作，才能撐起正式服裝和整支舞的美學。」第一關是外形，知道何謂頭的正確位置，何謂「下巴對肩膀」，脖子不可亂扭，側腰也非直接彎，而是往旁延伸；接下來第二關卡是每個動作採呼吸先行，從核心帶動外在。

　　張惠純一直無法過心裡的那道「檻」。最初報考是向著劉鳳學現代舞創作而來，前一年觀賞《黃河》，驚訝台上眾多體育系出身的舞者，竟能在編舞家雕塑下，呈現比舞蹈科班更加耀眼的表現力。排入唐樂舞，和預想落差極大，每一個基礎動作都打破過往認知、重新鑄煉。她舉例「行走後回眸」，在民族舞蹈，回眸是下巴啟動，當劉鳳學看到她出現慣性動作，便大喊：「不要回頭！」不能回頭，如何回眸？「老師的意思是不能只回頭或只有片段，要用整個身體擰轉，帶到後背和頭，呈現延展狀態，才會流露出典雅韻味。」再如小碎步行進，一開始走會上上下下，後來經同袍提點膝蓋要微彎、步幅縮小，形成觀眾所見唐樂舞的移動，流暢沉穩且端莊穩重，宛如蚯蚓和蝸牛會留下軌跡（指大袍帶出的弧線和背影質地），迥異於民族舞的活潑感。

成為「同一個人」

　　唐樂舞的對稱性展現在舞台布局，還有舞者的動作，音樂一下，即能感受群體成為「同一個人」的默契，異中求同，仰賴的是呼吸。

　　呼吸在劉鳳學的身訓和編創占關鍵要角，應用在唐樂舞是緩流不息，既能協助舞者在百般重複練習時延長力流的運行，也能達到編舞家極度追求的「對齊」。

　　「『對齊』這件事很可怕，」排練的嚴厲過往，林維芬歷歷在目，劉鳳學要求的完美不只是動作，「腳踩的方向、轉身先動腳尖還是腳跟？跑圓要轉到哪裡、往哪個方向跑？六個人一起跑圓，沒跑好就放風箏了！大袍尾巴去哪裡跟對齊有直接關係，去的方向不同、視覺上會亂，每一個動作都有舞者在意的細節。」呼吸便是在動態中保持對齊的鎖匙，「一開始呼吸都是假的，為了做給老師看，」林維芬解釋，「大概10年以後

吧！一方面成熟，也沒有體力做很大的呼吸，還有後來到西安、北京教學生跳唐樂舞，對我影響很大。教學讓我反思跳舞的方式，如何把深沉的呼吸做給學生看，讓他們相信劉鳳學的唐樂舞世界，並不是腰有多彎、腿踢多高等技巧性動作。那我的呼吸是不是真的呼吸？慢慢從中修正身體。」李盈翬則說：「我覺得是互相感受的過程。老師提醒呼吸，我的解讀是氣息的綿延不斷，她經常強調停的時候又沒有停，呼應她提到的『圓』和生生不息。」每次抬腳，都不是特意啟動，中間亦無停留，楊小芳描述：「動作之前要有呼吸，即使是靜止的一拍，內在也是流動。」

「呼吸」心法在年齡漸長時也成為助力，張惠純分享年輕身體富有力量，很容易便能做到該要的角度，20年後要撐到完美姿態，更需要呼吸，「當某個角度過不去？吐一口氣（吐氣狀）……或繼續吸氣，就能到達那個位置。」

在方圓之間　如身在宇宙

呼吸從外而內，是讓舞者領略唐樂舞精髓的轉捩點，跳唐樂舞的心境從排斥、抗拒到領受，和心智的熟度也很有關係——舞者隨舞公演，從少女成為母親，心境也不同了。2001年首演，張惠純直白地說就只是把舞跳完、下台鬆一大口氣。隔年移地國家戲劇院，面對尺度宏大的觀眾席和舞台，進場時，始有回返唐代、於宮廷起舞的空間感。大女兒、二女兒出生後，約是她學習《春鶯囀》7年後，「以前只想要在台上永遠跳舞，婚後有了小孩，生活部分重心會放在小孩身上，為孩子付出，某些溫柔的條件被激發出來，舞蹈呈現反而沒有像以前跳現代舞那麼有稜有角。劉老師對我們其實跟對小孩一樣，常說『舞蹈是她的小孩』——舞蹈，就是老師的生命重心。」年輕時缺少的「沉」，隨生命經驗有了淬煉，「跳劉老師的創作很奇妙的是：她是長時間用同一個系統幫你訓練身體、潛移默化，並不是腳要踢高、腰要多彎，老師也不會長篇大論，而是在一起工作久了、心境上的磨練，從個人動作到整體，她要的是『群體』的氛圍和磨練。」

無獨有偶，李盈翬提及學齡時跳了很多孔雀舞、傣族舞等民族舞蹈，「以前覺得

很彎很彎、很扭很扭就是跳舞，但不管是《南管樂舞》或是唐樂舞，都不是一般的民族舞蹈。以前的我不知道什麼是真的在跳舞，經過唐樂舞訓練，才理解老師要的是『人』在跳舞，而不是一個形象。」「老師曾經跟我說過，舞台是方，人是圓，舞者在方圓之間，如同身在宇宙。我們跳舞，是跳給天地看的，像是『神選之人』，有了這樣的想法，跳舞的時候，每一個轉身都是靈動，不再是一個動作或是一齣表演。」

舞學無涯，劉鳳學影響她最深處不只是對舞蹈的感受，還有宇宙觀，「舞曲和動作，並非開始與結束，而是成住壞空的體會。老師常說『天下有大美而不言』，當我不斷去思考這句話的時候，會更看重自己的生命，以及『我』這個個人在地球的存在，也更能夠欣賞世界上所有的美麗。」

周芊伶提及，相較舞蹈人容易在現代舞的多元性找到歸屬，但是現代舞跳得好的人，卻不一定適合跳唐樂舞，主因它除了形通古典的外在、舞蹈能力，還需付出「以年」計的心性和時間，並認同劉鳳學窮竟的鑽研。

不過，也有抱持遺憾者，經歷瑜伽和教學，張雅評回溯年輕時的自己，總覺得唐樂舞枯燥、約束心性，「有時重新回想，那時候好浮喔！如果還有機會再跳《春鶯囀》，我相信會比那時候更融入。」

孰又能料得？苦極悶壞的初始，百思不得門路的過往，時隔多年，卻讓舞者長懷思念。

《蘇合香》舞者訪談

《蘇合香》2002年首演於國家戲劇院，同《春鶯囀》和《團亂旋》，以六位舞者對稱結構編排。「試動作」舞者是1991年進團的林威玲，團員稱她小菁姊。林威玲說，唐樂舞在團員認定上份屬低調機密的類別，主因它和劉鳳學文史考究路徑扣連，舞者以資深團員為優先，後來徵選便依照試動作團員身形相仿者作選用，例如已有《皇帝破陣樂》表演經驗的田珮甄，2001年經徵選進團的黃齡萱、溫明倫、張桂菱，2009年最後加

入的陳敬亭，都和林威玲一般屬於高挑頸長的樣態。

經典、圖畫與陶俑

舞者排練的參考資料不多，唐樂舞並不存在宏大劇本或故事性，又《蘇合香》比起《春鶯囀》白明達作樂舞的想像來得付之闕如，縱然舞源阿育王患病的故事都聽劉鳳學說過，訪談中能感受除了依據老師譯譜和考究出來的美學外，舞者的表演性會隨著排練討論、年歲、背景信仰有所不同。劉鳳學的唐樂舞是舞蹈家和舞者兩相互成的美果，資深舞者氣韻火候大美難書，是後進難以匹敵之處。

一開始，《春鶯囀》李盈翩和林維芬先帶領田珮甄和新進（張桂菱、黃齡萱、溫明倫）透過打腳、小碎步基礎動作，進入唐樂舞質地。在此之前，劉鳳學和林威玲已先試出〈序〉前四小節進場，學妹從模仿記步開始，隨著〈破〉、〈急〉發展，劉鳳學與翁孟晴從練習袍、表演服逐步定版，兩造路徑並行，「管袖」便是隨排練從水袖的寬袖，收窄至貼膚臂圍的管袖。

林威玲分享老師提點閱讀經典如《論語》、《禮記》、《史記·孔子世家》、阮籍《樂論》，圖畫和陶俑是觀察舞姿身形所用。參與重建，黃齡萱提到過程情緒高漲，不是怕跳不好挨罵，是不想錯過老師任何一個口述文字。劉鳳學會坐在桌後，攤開筆記本，上頭是古譜符號註記，舞者在桌前聽她翻譯，如「右轉90度，起手，向某方向行禮」、「向某方向轉，做出某姿態」，試動作同時調整形體，動作的時間長短和舞句，劉鳳學會描述「這裡有9拍」、「在幾拍當中，完成『打一個袖子』的動作」等指令。

重建的艱難除了舞句拍子不盡相同，必須全心貫注記舞數拍，舞譜經常只有「走」或「方向」指示，「手部動作大部分是老師重建，舞譜很少說到上半身，較多提到腳步和方向。」林威玲解釋，唐樂舞基本動作雷同，譬如打腳和行禮，唯獨《蘇合香》在劉鳳學解釋時，提及此舞和佛教有所淵源，動作如蹲、跪，類同端供品姿態，皆呈現溫婉尊敬，寓意獻上醫治阿育王藥物蘇合香，以示對佛祖和王的尊重，「《蘇合香》不像《春鶯囀》華麗的身分地位，很多身體線條不是高的，而是低水平。」

為讓畫面有層次，必須搭配身體用法，黃齡萱說：「也是摸索了一段時間，我們會用以前學中國舞和身韻的基本動作去詮釋，譬如『走』用碎步、旁腰等。我想老師心裡一定有她對《蘇合香》氣韻的想法，當她沒辦法用言語精準告訴我們時，舞者就透過不同動作的嘗試，去抓她要什麼。」

管袖　從侷限中玩出大美視覺

至於關鍵的「管袖」，是劉鳳學考究陶俑得來的形體（參照頁366翁孟晴訪談），「一開始看到窄袖，我們有點不知所措。」黃齡萱提及早年古典舞訓練，都以做出接拋、收袖後能變成花朵、視覺豐富的寬水袖為多，「原先老師希望袖子的動作要像彩帶一樣，但袖子很短啊！一般練彩帶有八尺（240公分），容易在空中做出線條變化。記得某天晚上都在做這方面的嘗試，後來老師放棄，一方面做不出來，就算做出來，應該也不是她心裡所想唐樂舞的氣質，動作太碎。」然而在侷限中，她們「玩」出動作和心得，伴隨翁孟晴根據舞者回饋微調，產生最終的管袖——比對陶俑，幾近完現。「玩著玩著我們發現，袖子因為絨布質料的關係，會ㄉㄨㄞ（指稱彈性），打下去的時候會有倒勾，〈急〉裡面有一個動作試了好幾次，最後試出老師喜歡的樣子——她希望袖子在空中出現S型畫面。」

田珮甄是所有受訪舞者中，唯一回饋給我好玩又新鮮的人。先是表演《皇帝破陣樂》後選入《蘇合香》，田徑選手出身的她肌耐力強，抗壓性高，兩舞一男一女，全無不適應之感，「覺得很新鮮！很好玩！我喜歡接觸不一樣的舞種，從訓練當中挑戰自己。比較累的是『記舞』，我是苦練型的舞者，記舞序很慢。」關於動作差異，她說：「《皇帝破陣樂》很多『砍』的動作，手臂動作是直線，《蘇合香》手臂沒有任何直角，是呈現S型的軟舞。」

2002年《蘇合香》首演，張桂菱回憶當時「情緒高漲」，不巧站立處是地板軌道，足下有夾縫，既要把持穩定，又怕動作和別人不一樣；黃齡萱記得頂燈、側燈都極亮的舞台上，面對一片漆黑的觀眾席，一提腳便感受到身體的晃動，毫無登上劇院的興奮

感。林威玲的首演也是畢生難忘，唐大曲無固定拍和舞步雷同的小節裡，她在數數中因擔憂害怕而失神，發生動作與其他舞者不同步的瞬間，「當下必須迅速喚起對樂舞的身體記憶，沉著尋得整齊動作的時間。更可怕是驚嚇到其他舞者。那是從9歲習舞至今44年的舞蹈展演生涯，第一次非常驚恐的經驗。」台上出錯是「活在當下」即刻感悟，無分舞齡年資，更可證唐樂舞是磨心練性的課題。

2003年《團亂旋》首演於國家戲劇院時，《蘇合香》演出選粹版，舞者自在從容多了。第一年著重呼吸和對齊的功課，第二年細膩求精，聚焦管袖的弧度。張桂菱分享：「有了前一年經驗，我們比較知道怎麼用袖子，袖子花最多時間練習，第二年演出所有人的袖子在空中打出的弧線幾乎一模一樣，非常令人驚豔。」管袖畫面美得出奇，關鍵在於拉伸、手打落點的時間性，以及軀幹使用。

以奉獻心態跳舞　而不是自我個人展現

訪談時，許多人特別是後進者，都提到林威玲對於唐樂舞如何透過服裝和身體搭配無礙，給予他們極大的啟發。

張桂菱曾在林威玲的節目冊上，看到她貼滿便利貼，「她是很會動腦的舞者，思考怎麼把老師給她的動作，轉換成另一種老師願意接受的美感。她先接受劉老師的東西，再加入詮釋，例如小碎步的感覺，『下巴對肩膀』的側身，是小菁姊在磨練中做出來的。」張桂菱形容林威玲在此舞扮演的角色，是將《蘇合香》從粗胚，拋光打磨至無瑕瓷器，憑藉除了自身修煉和長年跟隨劉鳳學的默契，將她給予的指示內化之外，也常分享學弟妹練舞門道，例如在呼吸提沉提供方法，把劉鳳學譯解古譜化成動作後，用身體當針線，縫出綿密的連結。

黃齡萱則說：「唐大曲給我很大的挑戰是：原來我的下巴可以轉到靠近肩膀！老師常看著小菁姊說：『小菁你好美喔！』我們在旁邊看，是很美啊！但不知道美在哪裡？後來老師說：看小菁側臉跟脖子的線條，她很喜歡。」

相較過去學習的中國舞身段，黃齡萱解釋其中多有從戲曲挪借的語彙，和教師從

民間舞采風而來，眼神勾魅、身形凹扭，動作多表情也多，她稱之很「野」的表現法。《蘇合香》在排練時也針對「氣質」做了討論：此舞設定是16歲少女，在宮廷禮制下斷不會有民間舞的俏皮，即便是快節奏〈破〉，也是在維持宮廷氣質做出的律動。諸如眼角不能勾、頭不可歪、笑不能露齒，不扭捏，儀態大氣，舞姿角度包括管袖，都是打在「正側」面，張桂菱分享：「我記得小菁姊把我們全部的人貼在牆壁，感受什麼是正側，為了讓身體記下那樣的感覺。」另如小碎步步距僅1/3腳板步幅的細膩，又因表演服開高衩，鞋頭縫有花飾，從裙下提腳得微轉弧度，讓觀眾既能看到鞋履巧思，同時保有若隱若現的美態，視覺上會形成黃齡萱所謂「像倒過來的海芋」飄移感，田珮甄形容的「雕塑美」。

　　《蘇合香》到西安和北京演出前一年（2009年），最後一位加入者陳敬亭，是2005年招考，該期留下來的最後一位，面對全新舞種、無戰友的狀況下，得在短時間內和學姊齊頭，她回憶當時心理是極大的恐懼和「孤單寂寞覺得冷」，學姊分次教導，一節一節學習記舞、寫筆記，「印象深刻有一個『呈上』動作，小菁姊解釋是把自己奉獻出去。以前跳舞只是外型，《蘇合香》讓我體會什麼是用腦跳舞，什麼是舞蹈內在。學習過程雖然壓力很大，從零開始，但身心靈是有受惠的，不是漫無目的跳一支舞。」有時旁人建議她盡力模仿身旁的學姊，林威玲卻反其道，告訴她不要模仿，讓心態歸零，把握當下，反而能趨近最好。

　　聽林威玲「說舞」是一番凝思靜美的享受，也因自身修持讀經，在揣摩心境當中，林威玲每一個轉身，每一次回眸，動作停泊之間，都呈現我等觀者欽羨無比的自在。

　　回溯2001年新生南路教室初始排練，林威玲寫道：「初次練習唐樂舞，必須思考舞者們為什麼無法動作一模一樣？每一位舞者的身體問題？沒有共同對身體運作的思維？如何齊心？必須運用什麼方法訓練，才能達到全體動作、時間一致進行？這些問題在以前的排練經驗，並未如此詳細思考細節。老師的名言：去練一千次以上，但需要精準的方法練習。」每當重建出一個小節，舞者定方位，同步練習管袖，先兩人一組，後三人一組，以此類推往上加，輪流出來盯舞看整齊度，「唐樂舞不只是表演藝術和歷史文

化，更是一種練功修行的人生課題。」

　　長年伴隨她刻苦銘心的箴言，是劉鳳學2002年所述：「『唐樂舞』是以奉獻的心態跳舞，而不是自我個人展現，使深入的內涵與沉靜的心靈氣質，以表現動作的敏捷與優美。」《蘇合香》祈願阿育王早日康復，心要安定虔誠，「老師要求我們跳這支舞，是比『舞』本身還要安靜的心境。」看似安定的狀態，卻要情感持續，視線有焦距，同時擴散四方，考驗舞者動作的拿捏和詮釋，「老師用了很多矛盾的詞：含蓄又不能太小氣，要大方，她描述的跳舞心態是相由心生。」

　　說舞至此，雖被美譽為《蘇合香》領舞人、學弟妹心目中第一把交椅，林威玲卻說，至今她仍認為唐樂舞是跳過的舞最難跳的，非均拍、舞句長短各異，台上非常容易失神，考驗的是外在和內在的相互修習，才能築構出靜美清明。

後記：逢時

　　「逢時」二字，是與劉鳳學和舞者咀嚼過往，腦中不時浮現的字詞。和楊小芳遠距訪談，她說：「《春鶯囀》是老師傾注多少心血，我竟然生得非常逢時，能跟大家一起做這件事。雖然磨身體很痛苦，但好喜歡這種共同經歷的感受，很珍貴。」當下螢幕兩端距離倏然抹盡，心思感知相通。劉鳳學涵養唐樂舞的數十寒暑，有這群年方二、三十的舞者，先後在新生南路舊址和紅樹林劇場重建千年前的舞作——生而逢時，相識逢時，共舞重建。

　　也是偶有小故事點綴其中。林維芬說，有時老師到排練場前會交代去買麵包，中場休息時塞點心給他們吃，黃齡萱也記得吃過老師買的菜包和最愛之一豆沙包，減少舞者的挫折感。

　　至於舞團人共有的「舞蹈夢魘」，張惠純和陳敬亭的夢魘總是跟唐樂舞有關：忘了帶紅襪子，表演服不見了？或全體著裝完畢，自己竟還穿著練習袍等等，醒來都是驚恐和冷汗。

　　回想重建的過程，黃齡萱深感其中摻揉劉鳳學自我內省和探索。當年六所舞蹈院校應屆畢業生約180位，包括她在內的兩位選入唐樂舞，感謝上天將這1/90的機會給了她，她清晰記得老師說：舞者並非服務某一種技巧而跳舞，所有的技巧，都是為服務表演而生，身體能力才能開發得更廣闊。而跳過唐樂舞的人，再進入《曹丕與甄宓》、《布蘭詩歌》、《沉默的飛魚》等大型舞作，都反應更能感受力量使用的末梢，尤其在呼吸流暢度、「群舞」的群體性能更得心應手。

　　劉鳳學並沒有要求舞者要達到唐代女性豐潤美的標準，來要求他們增重；眾所周知，劉鳳學的舞者以「各種各類身材」著稱，臉型較削瘦的周芊伶說：「我覺得唐樂舞也是如此，老師看到的是舞者在這支舞適合的特質，不足的是舞蹈練習，而不是外在。」舞者背景各異，劉鳳學卻能在美學上使之殊途同歸，視才識才適才，把他們放到最適當的位置和角色。

　　其實劉鳳學並不喜歡看自己的舊作，主因她認為那時那地的編創，心境年代和舞者相構連，待時空與舞人遷換，總難以脫離最初的記憶，所以僅有極少作品會因特殊理由重新搬演。唐樂舞是所有舞作裡，最頻繁重演的舞種，無他類與之比擬，是唯一的例外；自然，唐樂舞也是這批舞者跳過最久的舞。林維芬便說：「以前年輕時，覺得是在跳一個劉老師的作品，現在再跳，很開心我站出去，人家知道我是《春鶯囀》的舞者。沒有多少人能夠跟著老師一路走來，讓唐樂舞長在身體裡，沒有一支舞能讓你一跳20年，重複再跳、都會有不同累積。」

　　離團後，許多人依然會在唐樂舞演出時回來，包括最晚加入的陳敬亭。2020年《貴德》公演，在學姊說服下重返舞台，當時已為人母的她再次克服龐大心理壓力，因為台下有一個觀眾是心愛的小女兒，一如拿捏唐樂舞的心靈要穩當，要能駕馭一切——如同10年前她克服恐懼，這支舞在10年後成為她心靈成熟的見證。

　　「老班底」李盈翫的小故事也是奇篇，2005年還在劇院演出《安娜‧索克洛《夢魘》》當晚，她衝到劉鳳學休息室，跟老師說她不跳了！清晰記得劉鳳學剛洗完一顆蘋果要吃，愣了半晌要她坐著說。她訴說原因，從小到大跳舞變成是她唯一會的事情，卻

已找不到跳舞的樂趣，「老師當時回答：『翩翩是很有能力的人，可以多去看看。』」

以為退團會挨罵，非但沒有，更沒曾想劉鳳學下一句話問：「『如果之後唐樂舞還需要你，你還會再回來嗎？』我說『會。』離開後，每一次唐樂舞演出，我都沒有錯過，信守承諾，一直……老到不能跳為止。因為，我覺得好像有一塊寶物放到我的身體裡，而那個寶貝是老師放進來的，不是我自己得到的。」同樣情景，周芊伶也遇過，因工作轉換，在告知無法配合排練時間的當時，劉鳳學答道：「現代舞可能無法參與，但唐樂舞還是可以的。」

「你還會不會回來？」聽者豈能不動容？

爾後但凡唐樂舞公演，重建也已過了20多年，無論是研討會或大小劇場，舞者幾乎都會依約回巢，執一紙心照不宣的諾言，在劉鳳學和他們心念間繫上一條看不見的線。

| 註釋 |

1. 《春鶯囀》受訪舞者為林維芬、李盈翩、楊小芳、張雅評、張惠純、周芊伶。《蘇合香》受訪舞者為林咸玲、張桂菱、黃齡萱、田珮甄、陳敬亭。

劉鳳學 Liu Feng Shueh

新古典舞團／唐樂舞　創辦人、創團藝術總監
財團法人新古典表演藝術基金會　創辦人
財團法人新古典表演藝術基金會・紅樹林劇場　創辦人
國立臺灣師範大學體育學系　榮譽教授

　　1925年生於黑龍江省齊齊哈爾市。1949年畢業於國立長白師範學院，主修舞蹈、輔修音樂。1965～1966年於日本東京教育大學研究舞蹈學，同時在日本宮內廳研究唐朝傳至日本之讌樂舞。1971～1972年於德國福克旺藝術學院（Folkwang Hochschule）隨Albrecht Knust及Hans Zülich研究拉邦動作譜及舞蹈創作。1981～1987年在英國拉邦舞蹈學院（Laban Centre for Movement and Dance）攻讀博士學位。1982～1987年間，在劍橋大學教授L. E. R. Picken指導下撰寫博士論文，1987年通過口試，獲哲學博士學位，為臺灣第一位舞蹈博士。

　　劉鳳學舞蹈創作生涯超過一甲子，作品編號已有130首，1976年創立「新古典舞團」，2001年創立「唐樂舞」。其中大型舞作如《招魂》、《北大荒》、《冪零群》、《布蘭詩歌》、《沉默的杵音》、《曹丕與甄宓》、《黑洞》、《灰瀾三重奏》、《黃河》、《大漠孤煙直》、《沉默的飛魚》、《雲豹之鄉》、《春之祭》、《揮劍烏江冷》等。她首倡「中國現代舞」，1967年以「古代與現代中國舞蹈」為題在臺北中山堂舉辦舞蹈發表會，發表「中國現代舞宣言」，為舞壇開闢出一條嶄新的道路，呈現一個創作者面對時代的回應。劉鳳學舞蹈風格結構嚴謹，肢體語彙簡潔有力，獨特的舞蹈空間安排，宛如一首精緻完美的交響詩。

　　其創作與研究涵蓋四個領域：一、創作（首倡中國現代舞）；二、臺灣原住民舞蹈文化人類學之研究、創作與出版；三、儒家舞蹈研究、重建及出版；四、唐讌樂舞蹈文化研究、重建、演出及古譜之譯解、出版。已經出版之著作有《教育舞蹈》、《舞蹈概

論》、《倫理舞蹈「人舞」研究》、《與自然共舞——臺灣原住民舞蹈》，舞譜出版有《大漠孤煙直：劉鳳學作品第115號舞蹈交響詩》（2003）與《春之祭：劉鳳學作品第125號現代舞劇》（2016）。

　　劉鳳學經常於國內外學術會議發表論文，建議政府改革舞蹈藝術教育制度，1990年代提供中小學舞蹈班及「七年一貫制舞蹈教育制度」之構想及課程架構。曾獲教育部第一屆國家文藝獎—舞蹈獎、薪傳獎、國家文藝獎特別貢獻獎、國家文化藝術基金會第一屆舞蹈藝術獎及兩次CORD舞蹈學者獎、2016年獲總統府景星勳章、2021年獲第40屆行政院文化獎等。（「劉鳳學年表」請參照第一卷頁301～312）

新古典舞團

　　1976年3月20日，劉鳳學懷抱「化身體為春秋筆、寫盡人間情與理」之千古情懷，和一群獻身舞蹈文化的學生於臺北市創立「新古典舞團」，秉「尊重傳統、創造現代」的精神，以深度人文內涵，融會西方藝術，將歷史春秋之情化成天下之舞，透過研究、創作和演出，呈現多元化的風貌。

　　舞團成立逾40年歷史，但其成立的原因要追溯到更早之前，劉鳳學找到自我的創作方向，結合研究與再創傳統舞蹈為開端，先後以「古代與現代」、「傳統與現代」為題，於臺北中山堂發表《拔頭》、《蘭陵王》、《春鶯囀》、《崑崙八仙》等重建唐樂舞的作品，同時提出「中國現代舞宣言」和理論，以及《旅》、《女性塑像》、《沉默》、《現代三部曲》等舞作。

　　身為新古典舞團創團藝術總監，劉鳳學的舞作多趨向於抽象及舞作本質的深入探討，如動作、時間、空間、質感等；就題材及內容而言，除致力於發揚與重建中國傳統素材外，亦融匯聲樂、歌劇、西方音樂及原住民文化，將舞作之氣勢表演得更加磅礴盡致。

　　新古典舞團的足跡遍及全臺，曾多次受邀至歐陸、美國、俄羅斯及東南亞等地演

出，同時獲得極高的評價。另於1993、2007、2010及2014年應邀赴北京、成都、廣州、深圳、中山、西安等地巡迴演出，亦深受各界好評。

2019年起，新古典舞團藝術總監正式由盧怡全接棒，劉鳳學則退居幕後致力於唐樂舞寫作、研究與重建。

唐樂舞

唐樂舞是指唐讌樂。唐朝（618～907）讌樂是在國家莊嚴的慶典及宮廷正式的宴會或娛樂場合中表演的樂舞，起源於第三世紀，經過約四百年的文化激盪，由佛教文化、伊斯蘭文化、中亞地區文化及中國本土道教文化與儒家思維相融合，在中國古代文化的核心「禮」的制約下，形成的藝術瑰寶。

唐玄宗（712～755）時代，唐宮廷不僅有300餘首樂舞經常上演，並有萬餘名樂舞人員，分別在教坊、梨園等樂舞機構接受訓練及演出，可惜唐樂舞其完整的教育、考試及行政管理制度，隨著安史之亂與繼之而起的排外思潮，加上韓愈等人所提倡的文學復古運動，逐一流失殆盡。後世對中國古代文明的追求，則不得不求唐樂於日本，宋樂於韓國。

劉鳳學歷經逾60年，跨越亞洲、中國大陸、歐洲各地蒐集資料，於1966年3至9月在日本宮內廳研究、學習唐樂舞，2001年12月29日在臺北市創立「唐樂舞」，創團宗旨為重建唐朝宮廷樂舞之人類文化資產，針對相關文化、典章、制度及文獻，進行發掘、研究與保存等工作。自1968年起，劉鳳學重建之唐樂舞有大曲《皇帝破陣樂》、《春鶯囀》、《蘇合香》、《團亂旋》，中曲《崑崙八仙》、《蘭陵王》、《傾盃樂》、《貴德》，小曲《拔頭》、《胡飲酒》等，均依據日本之古樂譜及古舞譜，同時參考中、日兩國相關文獻進行重建。

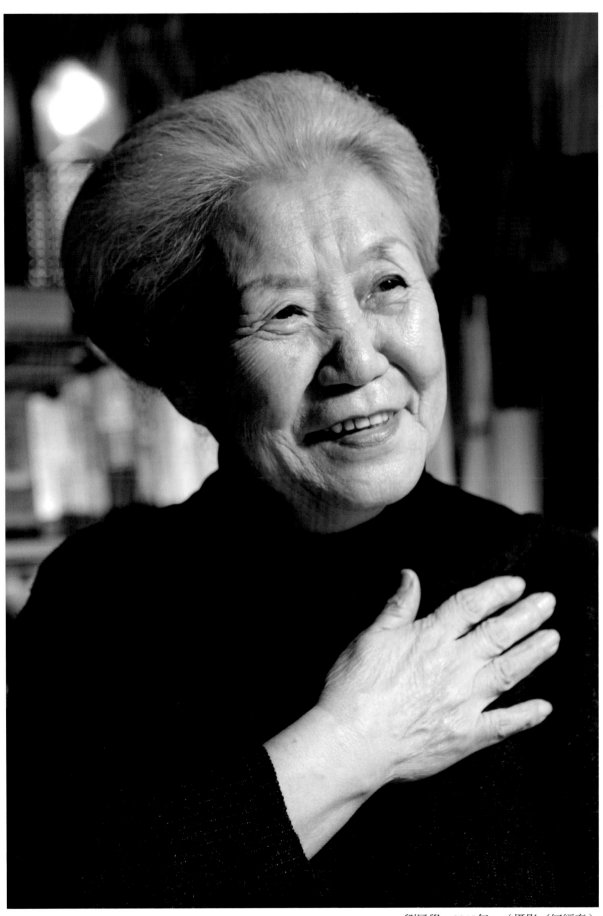

劉鳳學，2012年。（攝影／何經泰）

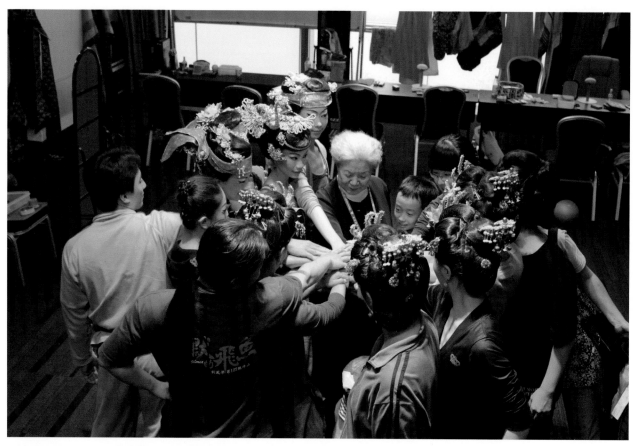

2010年8月，北京國家會議中心，演出前劉鳳學與舞者一起「加油」。每場演出前行之有年的「儀式」，由年紀最小者蹲在中間，眾人把手掌疊在頭上喊舞團限定口號。（攝影／徐龍）

2010年，劉鳳學與新古典舞團、唐樂舞舞者至西安演出期間，參觀漢陽陵。（攝影／徐龍）

唐大曲《春鶯囀》劉鳳學手抄古樂譜。

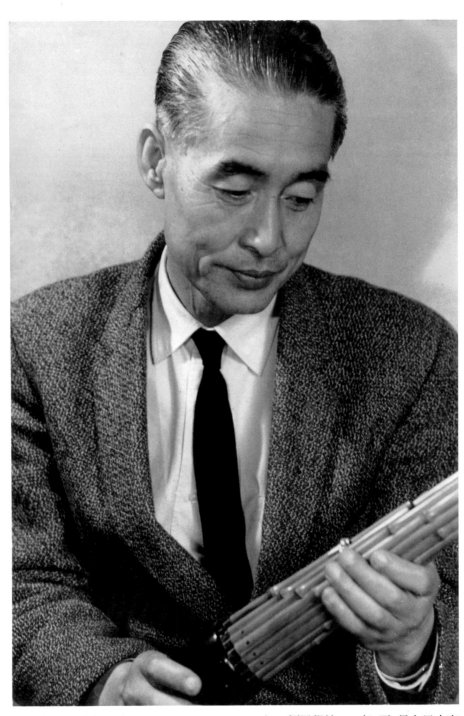

劉鳳學恩師辻壽男（Tsuji Toshio，1908～1988）。劉鳳學於1966年3至9月在日本宮
內廳樂部，追隨先生學習唐樂舞及高麗樂舞之動作及古樂譜、古舞譜識讀和相關樂
理文獻研究。此肖像為辻壽男贈與劉鳳學留念。

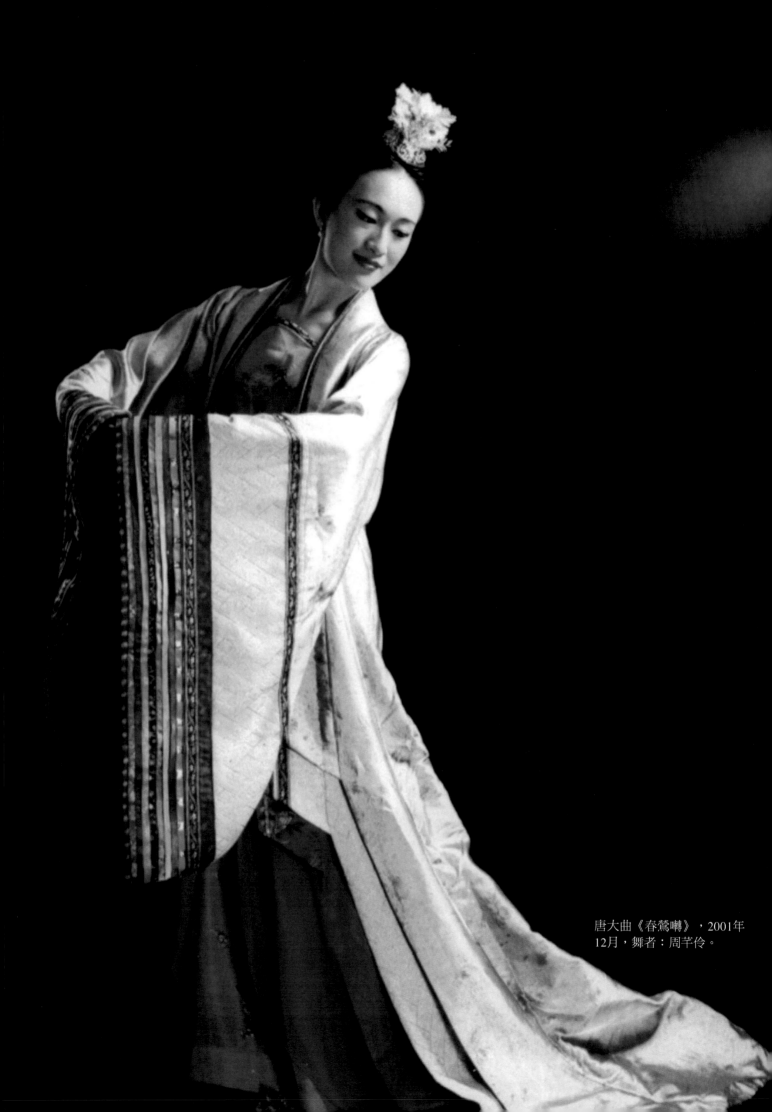

唐大曲《春鶯囀》，2001年
12月，舞者：周芊伶。

劉鳳學博士論文指導教授，研究唐樂歷史文獻、樂譜重譯和曲式分析泰斗Laurence Picken（1909～2007）。
（1980年代，劉鳳學攝。）

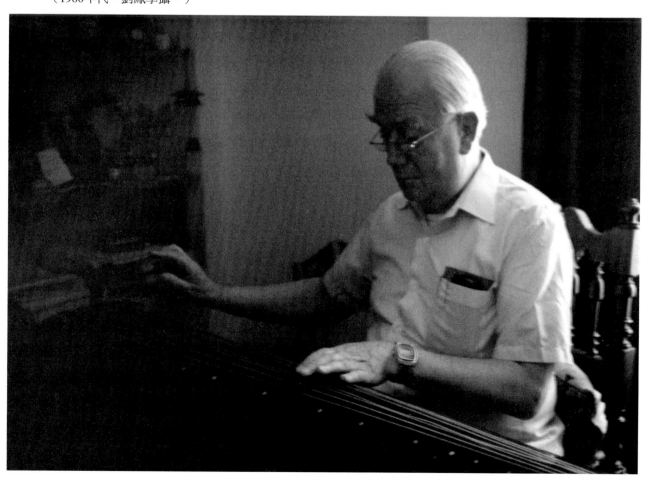

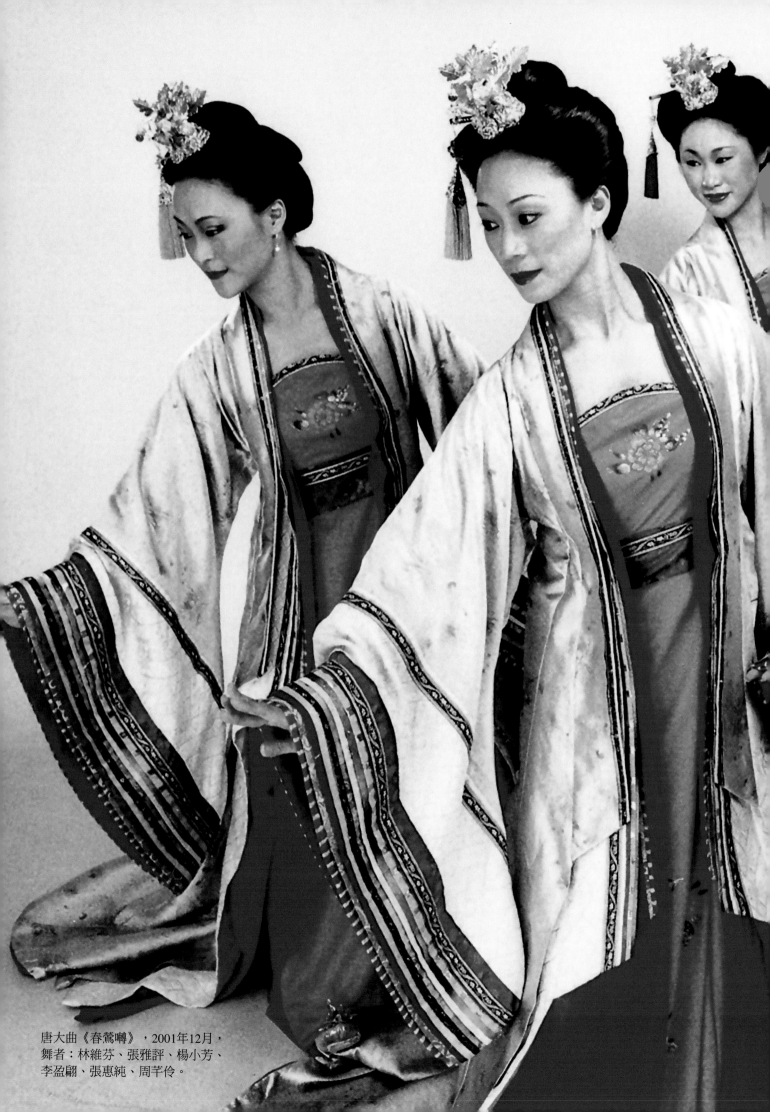

唐大曲《春鶯囀》，2001年12月，
舞者：林維芬、張雅評、楊小芳、
李盈翩、張惠純、周芊伶。

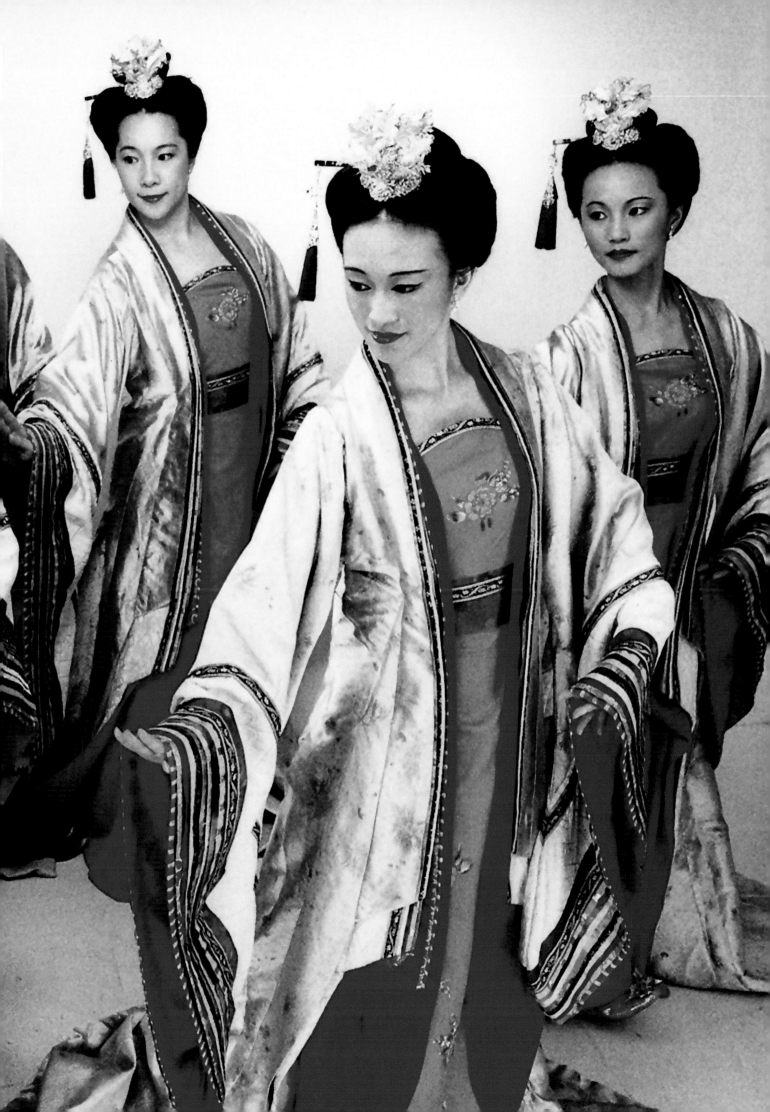

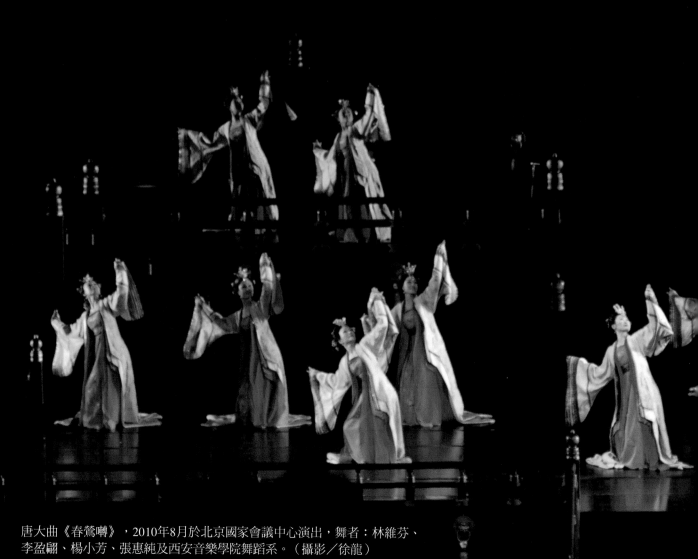

唐大曲《春鶯囀》，2010年8月於北京國家會議中心演出，舞者：林維芬、
李盈翩、楊小芳、張惠純及西安音樂學院舞蹈系。（攝影／徐龍）

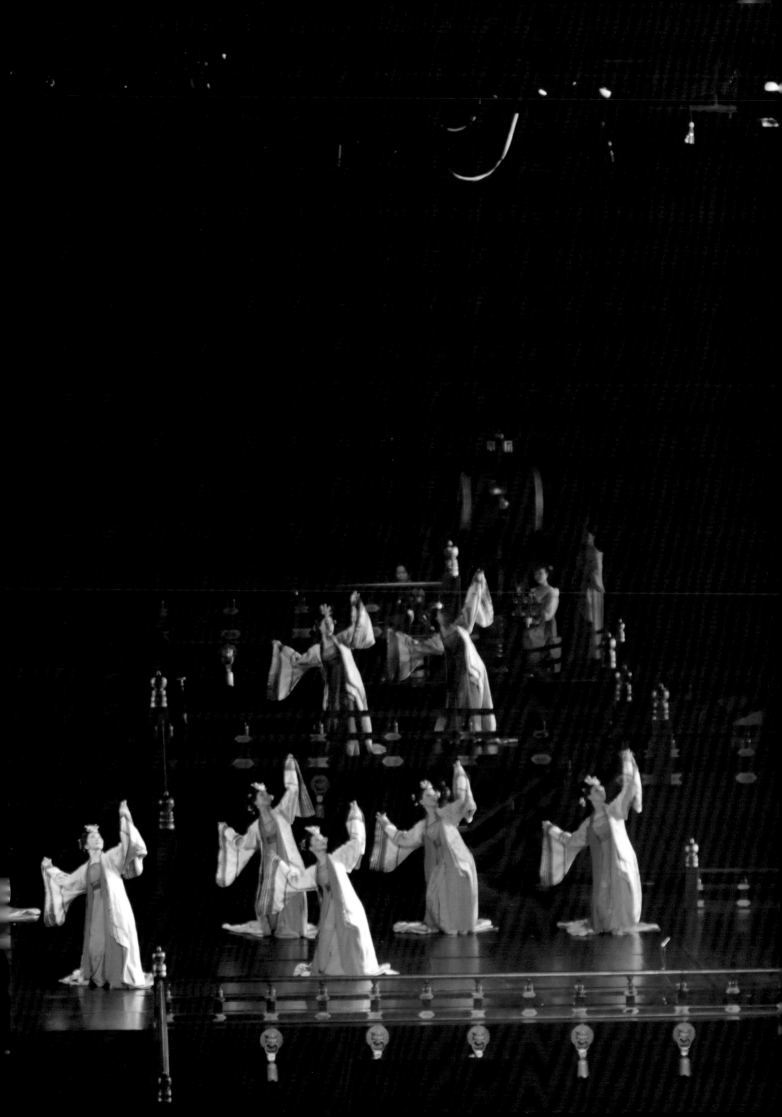

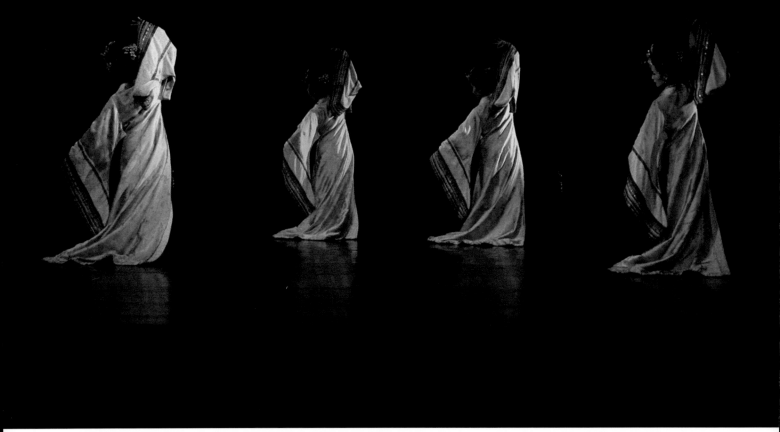

唐大曲《春鶯囀》，2004年8月於國立臺北藝術大學戲劇廳演出，舞者：林維芬、李盈翮、張惠純、周芊伶。

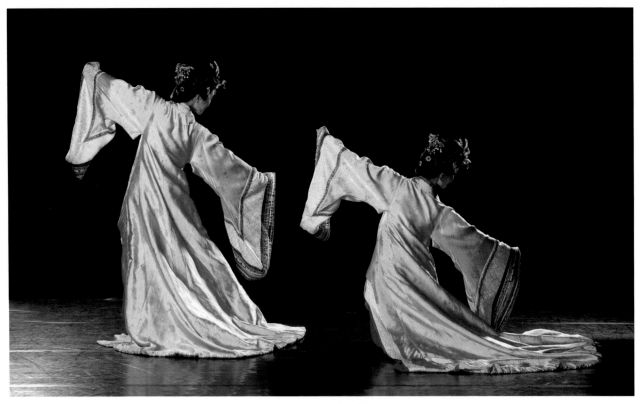

唐大曲《春鶯囀》，2011年4月於新古典表演藝術基金會紅樹林劇場演出，舞者：李盈翮、張惠純。

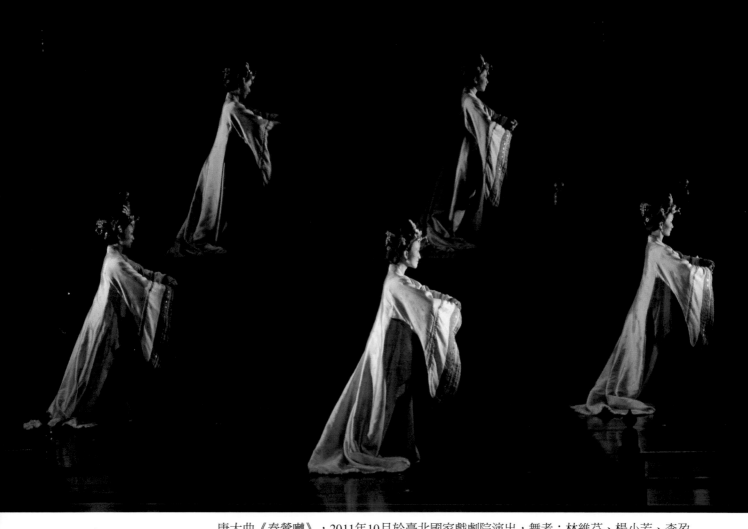

唐大曲《春鶯囀》，2011年10月於臺北國家戲劇院演出，舞者：林維芬、楊小芳、李盈翩、張惠純、周芊伶。（攝影／徐龍）

唐大曲《春鶯囀》，
2020年11月於新古典
表演藝術基金會紅樹
林劇場演出，舞者：
林維芬、張惠純。
（攝影／汪儒郁）

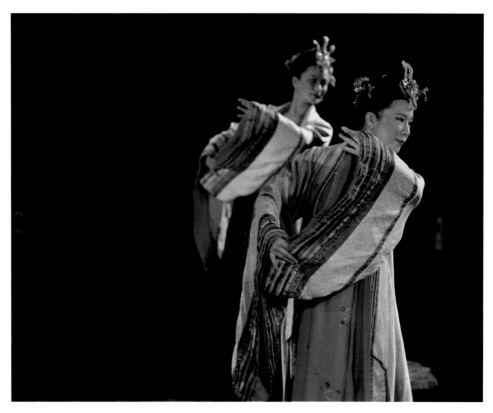

唐大曲《蘇合香》，2002年，舞者：林威玲、田珮甄、黃齡萱、張桂菱、溫明倫、黃光慧。

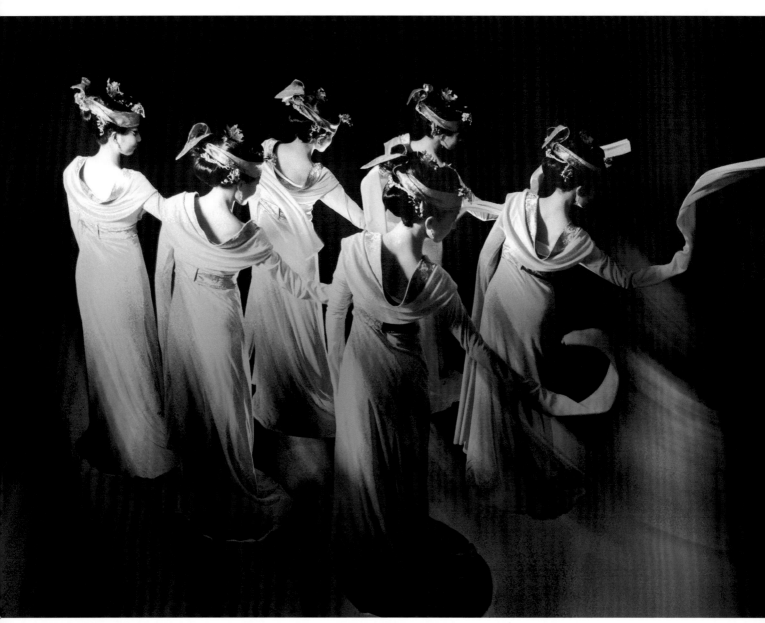

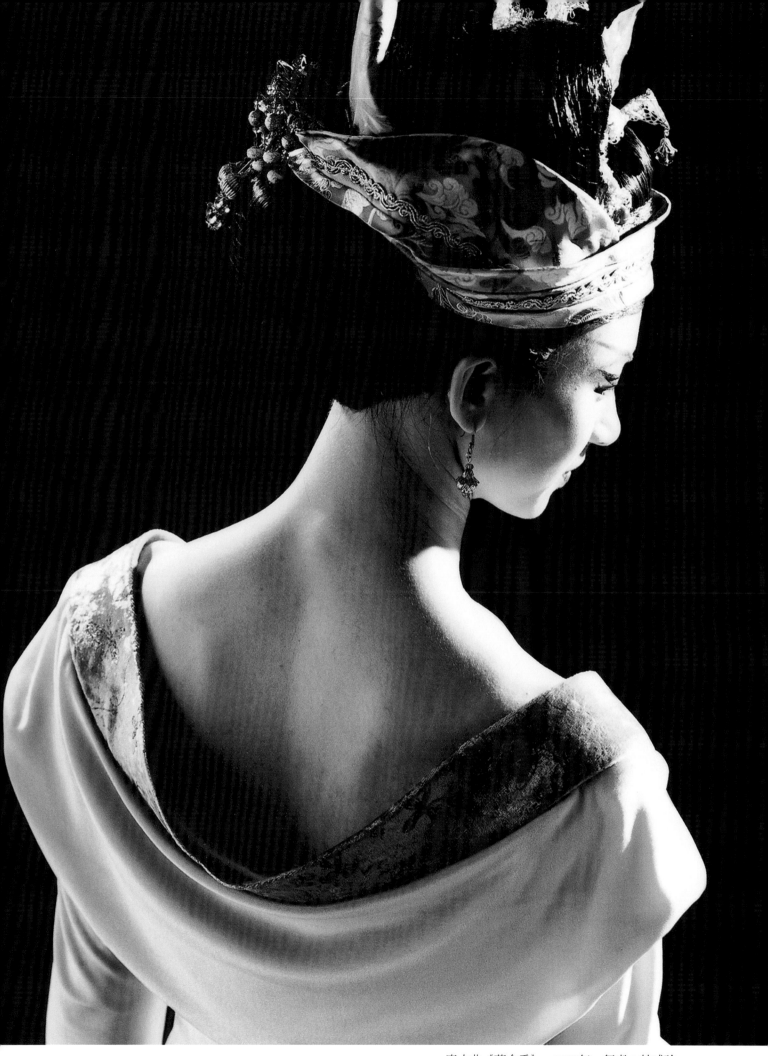

唐大曲《蘇合香》，2002年，舞者：林威玲。

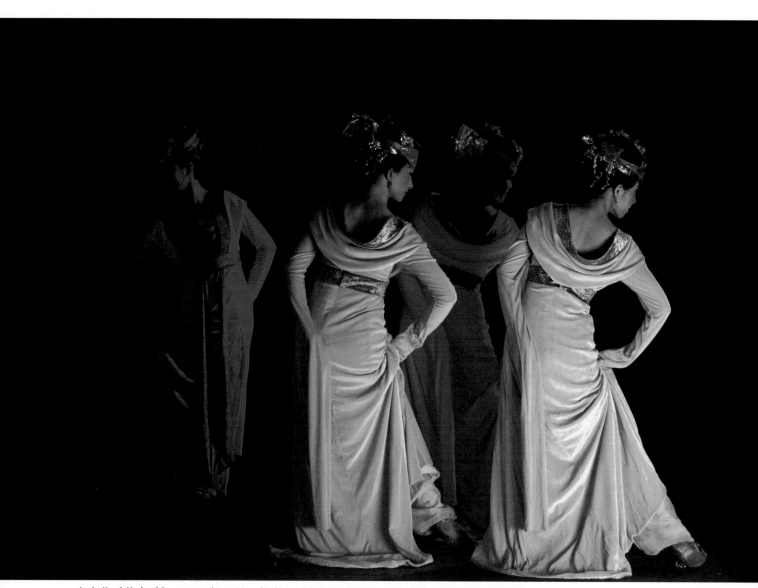

唐大曲《蘇合香》，2003年10月，舞者：（左起）黃齡萱、林威玲、田珮甄、溫明倫。

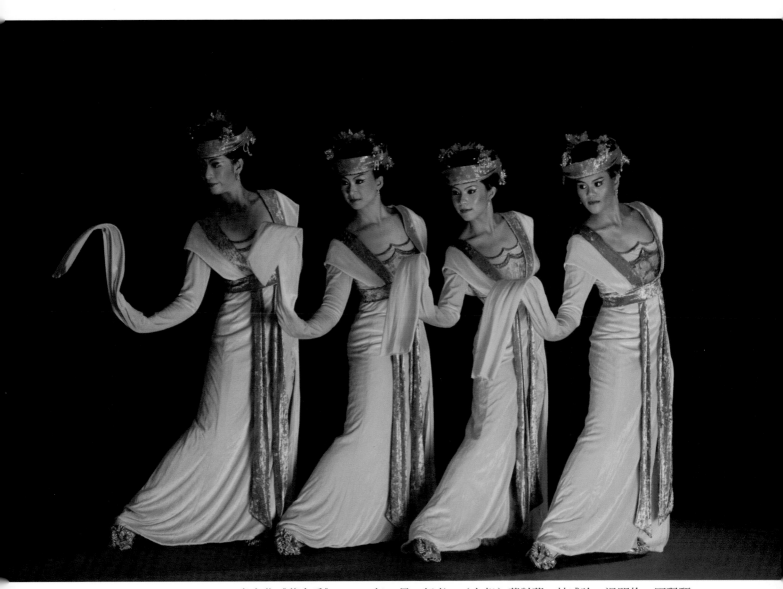

唐大曲《蘇合香》，2003年10月，舞者：（左起）黃齡萱、林威玲、溫明倫、田珮甄。

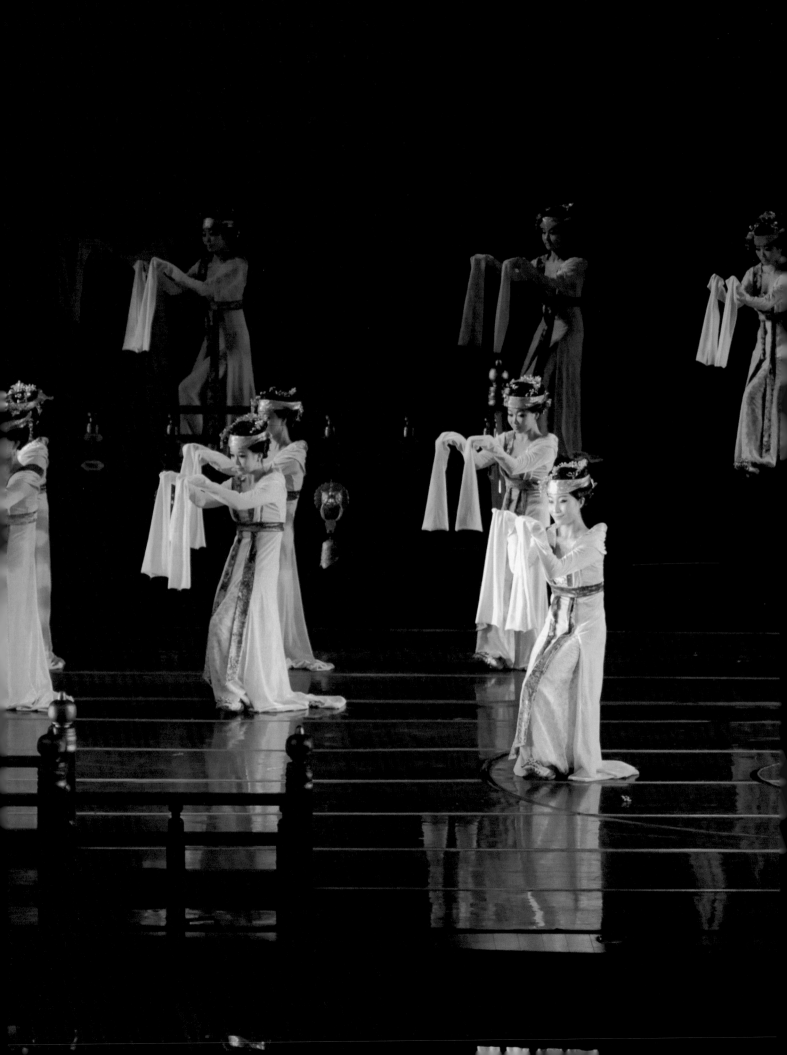

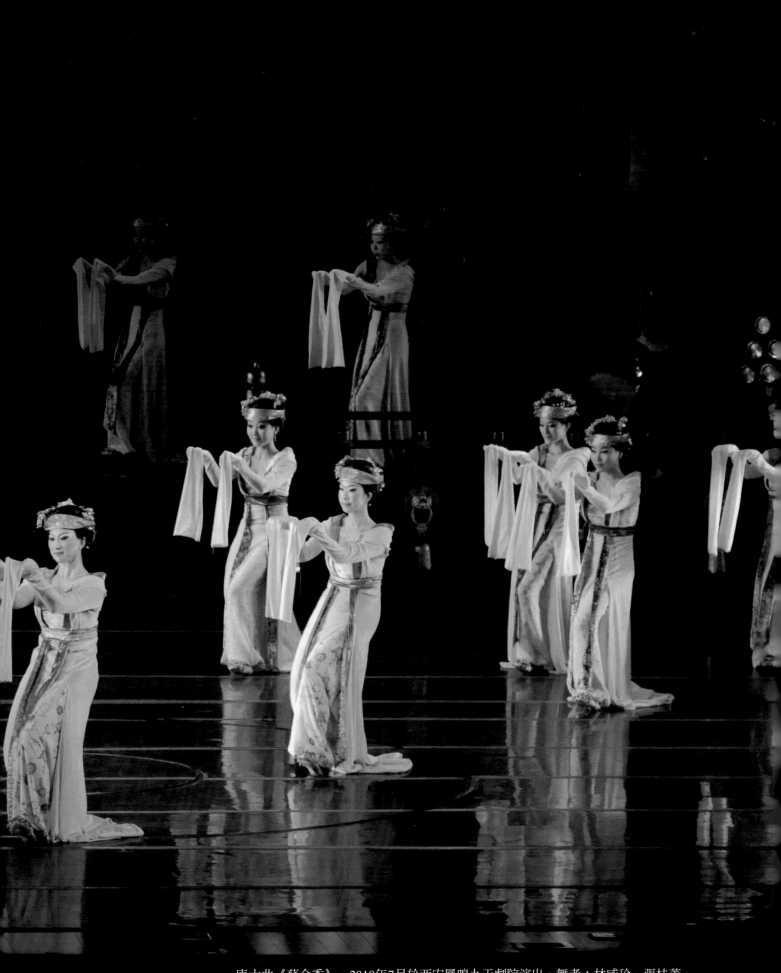

唐大曲《蘇合香》，2010年7月於西安鳳鳴九天劇院演出，舞者：林威玲、張桂菱、陳敬亭及西安音樂學院舞蹈系。（攝影／徐龍）

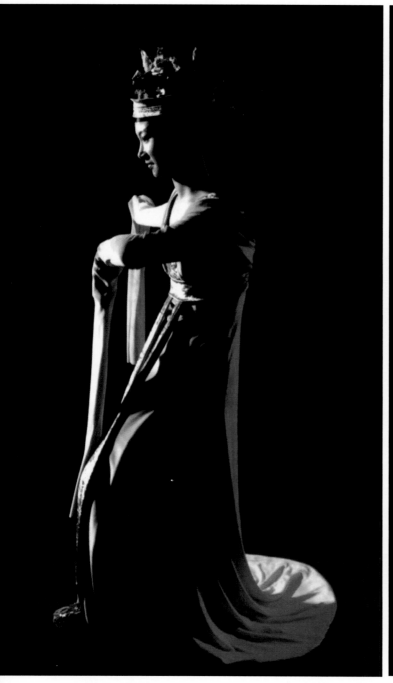
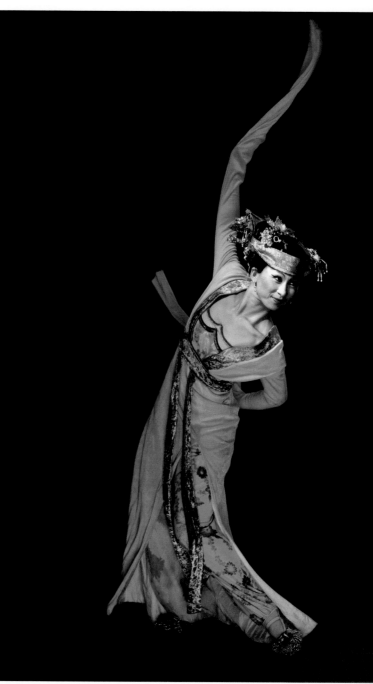

唐大曲《蘇合香》，2002年、2003年10月，舞者：林威玲。

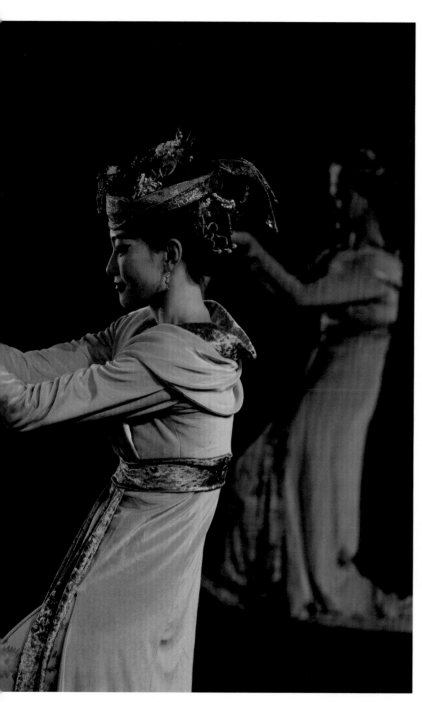

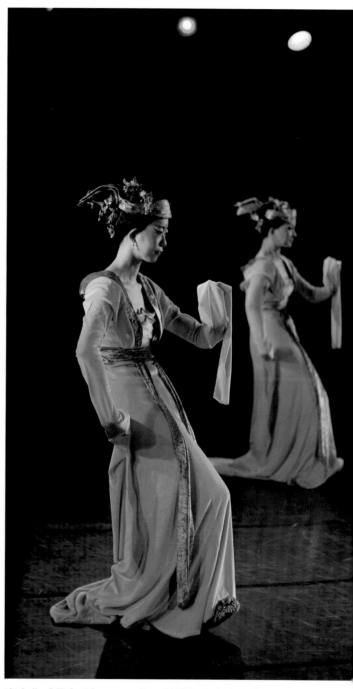

唐大曲《蘇合香》，2020年11月於新古典表演藝術基金會紅樹林劇場演出，舞者：林威玲、張桂菱。（攝影／汪儒郁）

唐大曲《蘇合香》，2020年11月於新古典表演藝術基金會紅樹林劇場演出，舞者：林威玲、陳敬亭。（攝影／汪儒郁）

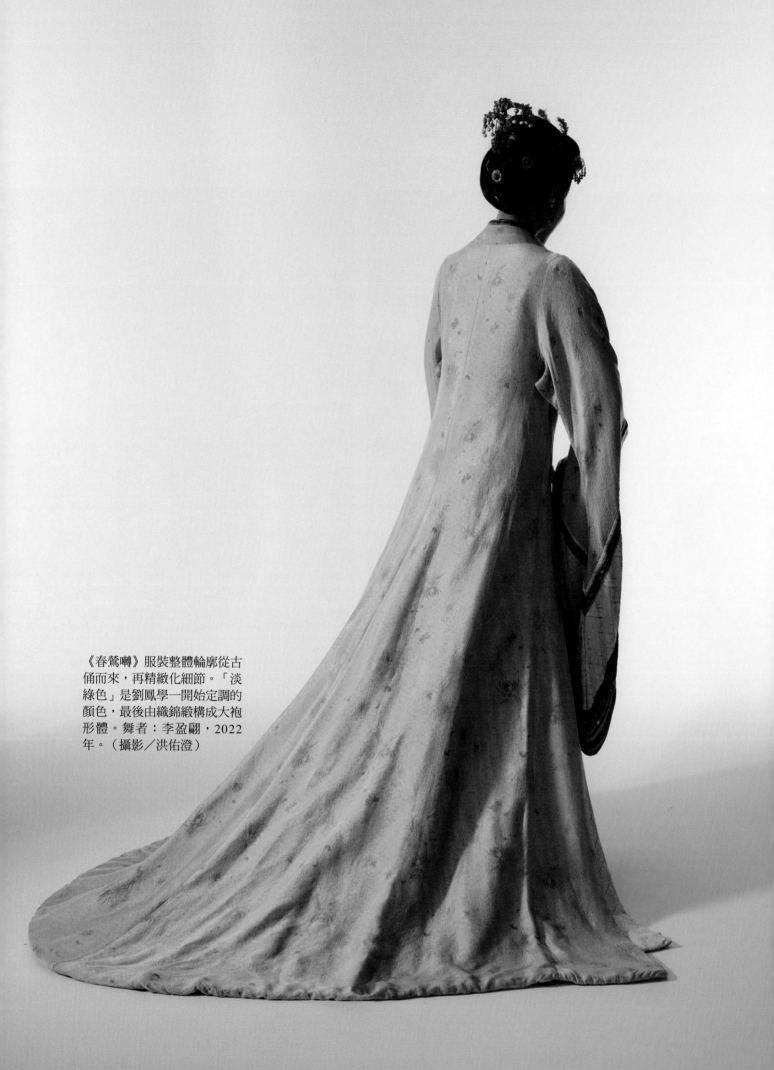

《春鶯囀》服裝整體輪廓從古
俑而來，再精緻化細節。「淡
綠色」是劉鳳學一開始定調的
顏色，最後由織錦緞構成大袍
形體。舞者：李盈翩，2022
年。（攝影／洪佑澄）

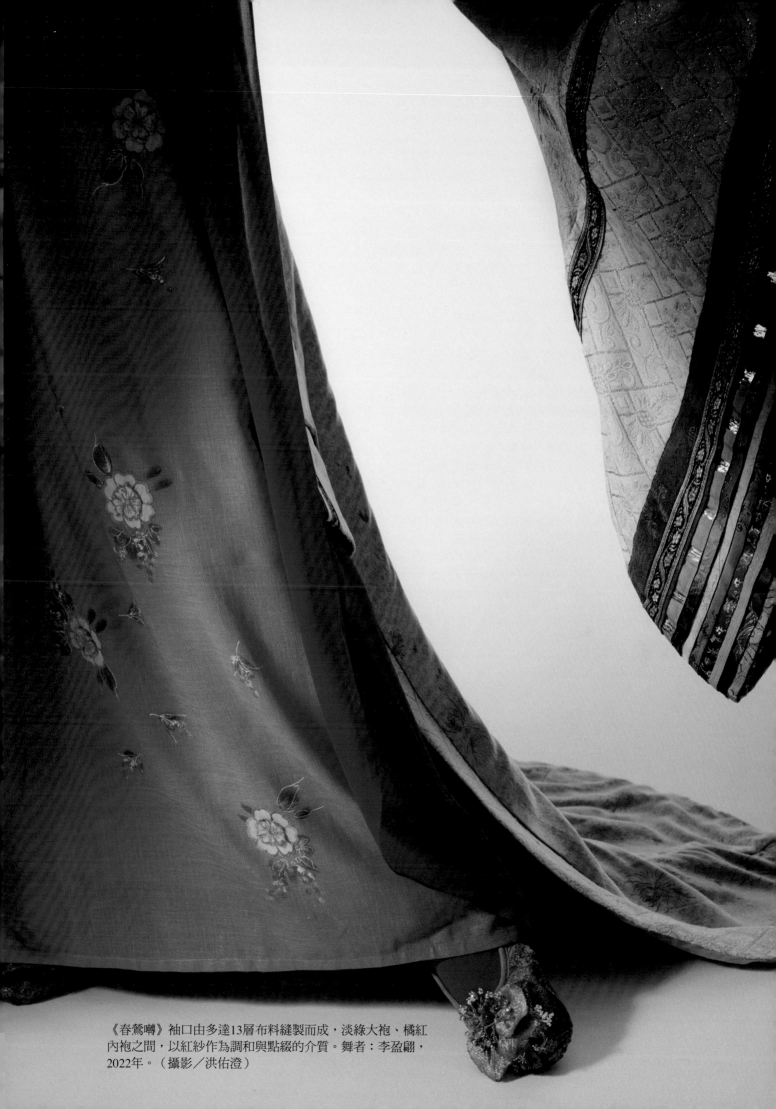

《春鶯囀》袖口由多達13層布料縫製而成，淡綠大袍、橘紅
內袍之間，以紅紗作為調和與點綴的介質。舞者：李盈翾，
2022年。（攝影／洪佑澄）

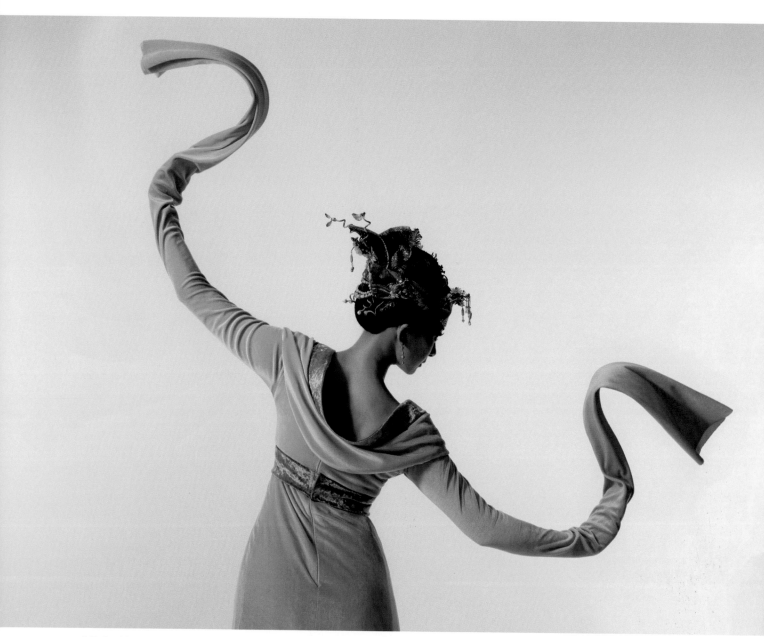

《蘇合香》獨特「管袖」形體取自古俑，古俑僅有形，劉鳳學和服裝設計翁孟晴將之「細緻化」，透過立體剪裁，讓舞者能在動態中展現動作的飄逸，服裝又不會產生皺褶。舞者：林威玲，2022年。（攝影／洪佑澄）

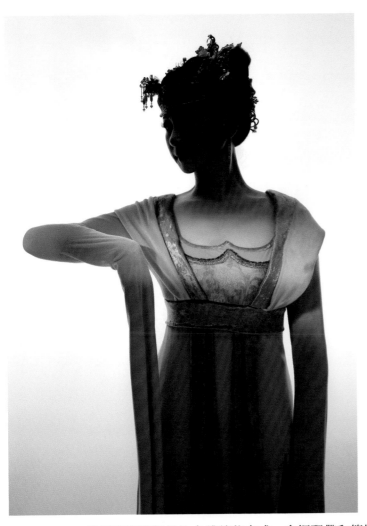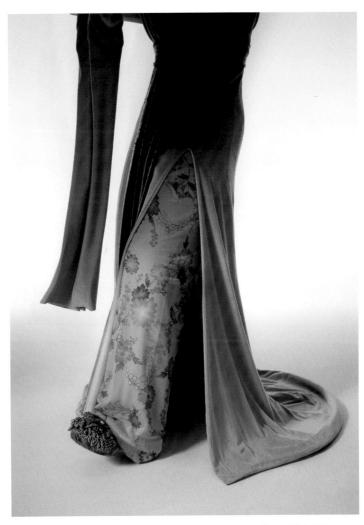

翁孟晴透過現代的立體剪裁方式，拿捏飄帶和管袖比例，呈現舞者美麗鎖骨胸線和修長腰身。為呈現唐樂舞的華麗宮廷感，最後選擇黃色針織絨和帶印花圖騰的布料製作，也呼應「蘇合香」草藥的意象。舞者：林威玲，2022年。（攝影／洪佑澄）

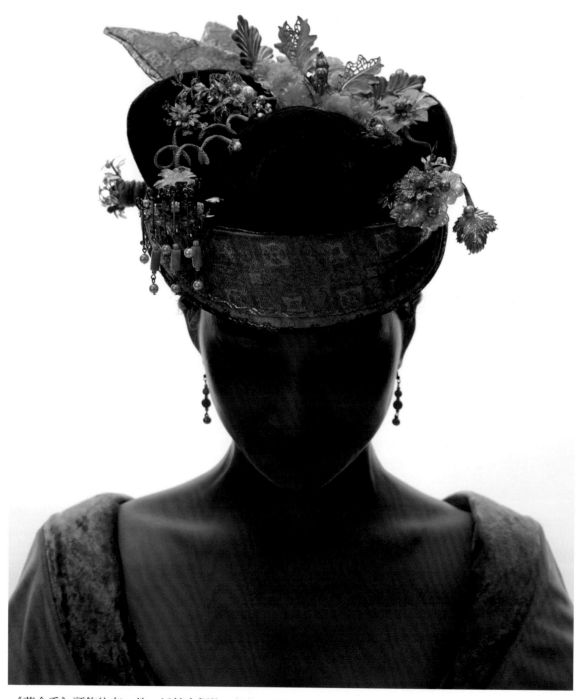

《蘇合香》頭飾約有13件，以鍍金銅片、鋁片、織帶、串珠等製作，造型取材草葉藤蔓花朵等，舞者戲稱「一盤菜」，以髮帶繞額在腦後綁出「葉狀」，典雅中帶活潑感。舞者：林威玲，2022年。（攝影／洪佑澄）